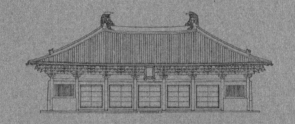

中國古代建築概説

中國古代建築概說

傅熹年　著

香港中和出版有限公司
www.hkopenpage.com

目　錄

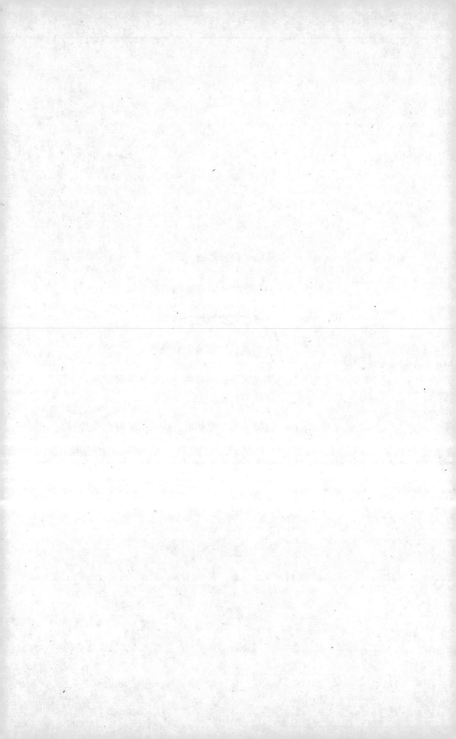

中國古代建築概説

　　中國位於亞洲大陸的東南部，面積九百六十三萬平方千米，是疆域遼闊、歷史悠久、人口眾多的多民族國家。她的國土東南臨海，是沖積平原和丘陵，屬海洋性氣候；西面深入大陸腹地，是黃土高原和著名的青藏高原和帕米爾高原，屬大陸性氣候；而從南到北，又跨越了亞熱帶、溫帶和亞寒帶，地理和氣候條件有很大的差異。自古以來，中國各族先民在這片土地上生息發展，受地理條件限制，和古代其他文化中心無直接聯繫，形成了自己獨特的文化。中國至今已有四千年以上有文字可考的歷史，是世界上四大文明古國之一。

　　中國古代的建築活動，就已發現的遺址而言，至少可以上溯到七千年以前。儘管地理、氣候、民族等差異使各地域建築有很多不同之處，但經過數千年的創造、融合，逐漸形成了以木構架房屋為主、採取在平面上拓展的院落式佈局的獨特建築體系，一直沿用到近代，並曾對周圍的朝鮮、日本

和東南亞地區產生過影響。它是一種延續時間最長、從未中斷、特徵明顯而穩定、流播範圍甚廣的有很強適應能力的建築體系。縱觀中國古代建築的歷史，儘管可以據其發展過程劃分為幾個階段，各階段中又存在著地域和民族的差異，但透過大量異彩紛呈、千變萬化的建築遺物，仍然可以清楚地看到那些逐步形成、日趨明顯穩定的共同特點和因建築性質、類型不同而產生的多種多樣的建築藝術風貌。

一、中國古代建築的發展概況

中國古代建築活動在七千年有實物可考的發展過程中，大體可分為五個階段，即新石器時代、夏商周、秦漢至南北朝、隋唐至金、元明清。在這五個階段中，中國古代建築體系經歷了萌芽、初步成形、基本定型、成熟盛期、持續發展漸趨衰落的過程。而後三個階段中的漢、唐、明三代是中國歷史上統一強盛有巨大發展的時期；與之同步，漢、唐、明三代建築也成為各階段中的發展高潮，在建設規模、建築技術、建築藝術風貌上都取得巨大成就。

（一）新石器時代（約 10000—4000 年前）

已發現建築遺址大體可分兩大系統，南方潮濕及沼澤

　　　　　　　　　　中國古代建築概說

地帶可能由巢居發展到架空的木構干闌，實例是距今七千年前河姆渡遺址的用榫卯與綁紮結合而建在沼澤中的干闌。在黃河中下游，房屋由地穴、半地穴發展成為以木骨抹泥牆為主體，上覆草泥頂的地上建築，實例是西安半坡和臨潼姜寨遺址，它們已形成以大房子為中心的聚落。

（二）夏商周（前 21 世紀─前 221 年，包括春秋戰國）

夏是古史傳説最早的朝代，其遺址已有線索，現正在探查中。已發現最早的此期遺址屬早商。夏商周的中心地區都在黃河中下游，屬濕陷性黃土地帶；為防止地基濕陷，發明了夯土技術，既可消除黃土的濕陷性，又可築高大的台基或牆壁，建造大型建築。夯土施工簡單，就地取材，是中國古代最基本的建築技術之一，沿用至今。

西周約始於前 11 世紀。近年發現的陝西岐山周立國前的建築遺址已是兩進的院落式房屋。外牆為夯土或垛泥承重牆，室內用木柱，木構架草屋頂，局部用瓦。室內還用貝殼嵌飾。在扶風發現西周中期房址，面積達二百八十平方米，用夯土築台基和隔牆，內部全用木構架承上層的圓屋頂，構架頗為複雜。在西周銅器上已出現了柱間用闌額，柱上用斗的形象，是斗栱的萌芽。

木構架承重，使用斗栱，院落式佈局，是中國古代建築

不同於其他建築體系的特點，在西周已基本形成。

春秋戰國時（前 770—前 221 年），周王室衰微，出現五霸、七雄，都建造都城宮殿，建築有巨大發展。各國都城都有大小二城，小城為宮城，大城為居民區。居民區內用牆分割為若干呈方格網佈置的封閉居住區，稱「里」，實行宵禁。還有定時開放的封閉的商業區，稱「市」。宮城內主要宮殿為以階梯形夯土台為核心逐層建屋的二層以上建築，稱「台榭」。各層土台邊緣和隔牆要用壁柱和橫向的壁帶加固，防止受壓崩塌。在戰國，中山王墓中發現一刻有其陵園規劃圖的銅板，並記有尺寸，堪稱中國最古的建築圖，證明這時大的建築已按規劃設計圖建造。考古發掘證實，到戰國時，宮室使用模製花紋的地面磚和瓦當，地面及踏步鋪空心磚，地面用朱色抹面，牆壁素白並繪有壁畫，壁柱壁帶上用金銅裝飾或鑲嵌玉飾，十分豪華。夯土台上有巨大的集水陶管和下水道，其技術和藝術水平都明顯高於春秋時期。

（三）秦漢魏晉南北朝（前 221—581 年）

秦（前 221—前 207 年）　秦是強盛而短暫的王朝。統一全國後，仿建六國宮殿於咸陽，在渭水南岸建新宮，都是空前規模的建築活動，全國各地的建築技術、建築藝術得到一個交流融合與發展的機會。秦擬把咸陽擴建為夾渭河兩岸的

橋相連的空前龐大的都城，未及完成即覆亡。在驪山建秦始皇陵也是巨大工程，墳山方三百五十米以上，高四十三米，有兩重圍牆。陵區發現大量花紋瓦件、花磚、雕花紋地面石、雲氣紋的青銅門楣、石雕下水道等，都很精美。史書記載其墓室極為豪華，從在陵東發掘出的巨大軍陣俑坑看，是可信的。

漢（前206—220年，附新莽） 繼秦建立的漢朝是中國古代第一個全國統一、中央集權的強大而穩定的王朝，其建築規模和水平也達到古代的第一個發展高峰。

西漢的首都長安圍繞渭水南岸秦代舊宮而建，受已有宮殿和渭河走向限制，輪廓不方整。全城面積三十六平方千米，開十二座城門，城內闢八條縱街，九條橫街，街寬近四十五米，佈置有九市、一百六十閭里，都是用牆圍起的城中小城。城內宮殿均不居中，中軸線上是一南北大街，宮在街兩側，宮門外都建巨闕，主要殿堂仍是巨大的台榭。城內還建有官署府庫。近年發掘的西漢國家武庫由數座建築組成。最大一座進深竟達四十五米，殘長一百九十米，用夯土牆分成四個大房間，其體量以今天標準看也是巨大驚人的，可知西漢國力之強盛。西漢末和王莽時，在長安南郊建明堂及王莽宗廟。宗廟共十一座，分前後三排，互相錯位。每廟院落正方形，四面開門，正中建一方四十米左右的台榭，一座特大的台方約八十米，這是迄今所見最巨大完整的漢

代建築群。通過它可知明清北京天壇這種高度對稱的建築佈局在漢代已出現了。

西漢帝陵建在渭河北高地上，每陵還附有一陵邑，共有七個，都是閭里制的小城，遷各地富豪和先朝舊臣入居，既減輕長安人口壓力，也發展了長安周圍的經濟，近似於現在的衛星城。

公元 25 年，東漢定都洛陽。洛陽平面為南北長矩形，面積九點五平方千米，城內有南北兩宮，但未形成共同的南北軸線。東漢的官署規模巨大，寵臣邸宅有多重院落，曲折連通，有暖房、涼室等設施，有的附有園林，在現存漢陶屋和畫像石中都可看到其大體形象。

從東漢明器陶屋和畫像石看，中國古代三種主要木構架形式——柱梁式、穿逗式、密梁平頂式都已出現，已能建造獨立的大型多層木構樓閣。西漢以來出現了磚石栱券結構，東漢更盛，除筒殼外，還能建雙曲扁殼及穹隆。但因土木結構發展在前，而初期又不能造大跨磚石栱券，遂用來建墓室。久之，在人的概念中又把栱券與塚墓聯繫起來，更難用於宮室。東漢末年開始用於橋樑，魏晉南北朝後用於磚塔，但始終不能和木構架房屋匹敵。

漢代建築遺物，只有石祠和石闕。四川一些東漢闕仿木結構雕出柱、闌額、斗栱、椽飛、屋頂，比例優美，風格雄健，可視為漢代木建築之精確模型。

中國古代建築概説

三國（220—265 年）　中國分裂為三個政權，其建築是東漢之延續。值得注意的是曹魏都城鄴城把宮室建在城北，官署居宅在城南，有一條全城南北軸線，自南而北，正對宮殿。它是中國歷史上第一座輪廓方整、分區明確、有明顯中軸線的都城，對後世都城發展頗有影響。

兩晉南北朝（265—581 年）　西晉取代曹魏並統一全國後，很快覆亡，殘餘勢力在江南建國，即東晉，中國陷入南北分裂局面。北方先後建立十幾個少數民族政權後，統一於鮮卑族建立的北魏，南方自 420 年劉宋代東晉後，經歷了宋、齊、梁、陳四朝，形成南北對峙。史稱南北朝時期。此期間東晉、南朝在建康（今南京）建都。建康西枕長江，南臨秦淮河，水運發達，商業繁榮，四周城鎮簇擁，連成東西、南北都達四十里的巨大城市。北魏遷都洛陽，在漢魏故城外拓展外廓，東西二十里，南北十五里，建三百二十坊，闢方格網街道，為以後隋唐長安淵源所自。

此期建築上最值得注意的是佛教傳入，大建寺塔。佛教是外來宗教，為在中國傳播，迅速中國化；寺廟取中國宮殿、官署的形式，以示佛的莊嚴和極樂世界的壯麗美好。塔也與傳統木構樓閣結合起來。在現存北朝各石窟中都清楚地表現出這一中國化的過程。由於社會不安定，南北兩方都求福祐於佛，建寺成風。史載南朝建康有四百八十寺，北魏洛陽有千餘寺。516 年北魏胡太后在洛陽所建永寧寺塔，

高九層，總高四十餘丈，下為土心，可能是歷史上最高的木塔。唯一遺留至今的北魏塔是河南登封嵩岳寺十五層十二面磚塔，高三十八米，外輪廓作拋物線形，曲線優美，用泥漿砌成，施工難度頗大，表現了很高的藝術和技術水平。

此期長達八百年，以秦漢為高峰，中國古代建築的木構為主、採用院落式佈局的特點已基本成熟和穩定，並與當時社會的禮制和風俗習慣密切結合。所以在東漢至南北朝時，佛教和中亞文化包括建築大量傳入，只能作為營養被這個體系消化吸收，而不能動搖其建築體系。三國至南北朝約三百五十年間中國南北分裂，在造成破壞和衰退的同時，也出現了各地區各民族建築交流的機會。魏晉玄學和佛教哲學的傳入，衝破了兩漢經學和禮法對人思想的束縛，藝術風尚相應發生變化。建築風格也隨之發生變化，外觀由漢式的端嚴雄強向活潑遒勁發展，屋頂由平面變為凹曲面，屋檐由直線變為兩端上翹的曲線，柱由直柱變為棱柱，由西方傳入加以改造的流暢連綿的植物紋樣代替了漢代規整的幾何圖案。建築外觀形象煥然改觀，開一代新風，為下一階段隋唐時期建築的新發展準備了條件。

（四）隋唐五代宋遼金（581—1279 年）

隋（581—617 年）　和秦相似，統一全國後因使用民力

過急，造成經濟破壞和全國動亂，很快覆亡。但它在短期內能進行大量建設，顯示了統一後宏大的氣魄和迅速增強的經濟力量。隋建大興城（唐改稱長安）和開大運河都堪稱人類歷史上的壯舉。

582 年，隋在龍首原上創建新都大興，城平面為橫長矩形，開十三城門，城內幹道縱橫各三條，稱「六街」，總面積八十四平方千米，是人類進入現代社會以前所建最大的城市。城內中軸線北端建宮城，宮城前建中央官署專用的皇城。在中軸線上有一長八公里、寬一百五十米的主街，經外城、皇城，抵宮城正門，北指宮中主殿，氣勢之壯，為前所未有。主街左右用縱橫街道分全城為一百零八坊和兩市。它是吸收北魏洛陽經驗創建的，城市之規整，街道之方整寬闊，宮殿、官署之集中，功能分區之明確，均超過前此之都城。這座巨大的城市，一年即基本建成，表現出卓越的設計和組織施工能力。它的設計者是傑出的建築和規劃家宇文愷。605 年，宇文愷又主持新建東都洛陽，面積四十七平方千米，也是一年即基本建成。

唐（618—907 年）　唐繼隋後，恢復經濟，安定民生，鞏固統一，抗禦外敵，很快成為統一、鞏固、強大、繁榮的王朝。在此基礎上，達到了古代中國古建築發展上的第二個高峰。

唐改大興為長安（今西安），修整城牆，建立城樓，制

定一系列城市管理制度，使長安成為壯麗繁榮、外商雲集的國際性大都會。以後在長安修建了大明宮、興慶宮兩所宮殿，都以壯麗聞名。

唐代所建最宏偉的建築是武則天在洛陽所建明堂，平面方形，寬八十九米，總高八十六米，高三層，上二層圓頂。這座極巨大複雜的建築，僅用十個月即完工，可見當時在設計、預製、組織施工諸方面已有很高水平。唐代帝陵多以山峰為陵，在利用自然地形上也有很高水平。盛唐、中唐時顯貴住宅豪侈，院落重重，使用高貴木料，傢具陳設精美，當時人譏為「木妖」。宅旁園林也頗有發展，大貴族的宅園有佔地達四分之一坊的，號稱「山池」。隋唐時期佛教興盛，大寺院規模龐大，建築豪華，可以比擬宮殿，集唐代建築、雕塑（佛像）、繪畫（壁畫）、造園、工藝（供具）於一身。隋在長安建莊嚴寺木塔，高三百三十尺，反映了當時木結構技術的巨大發展。

唐代建築留存至今的只有四座木建築和若干磚石塔。四建築中，以建於 782 年的山西五台南禪寺大殿和建於 857 年的五台佛光寺大殿較重要。雖只能反映唐代建築的中下等規模和一般水平，遠不能和長安名寺相比，但仍可看出這時木建築已採用模數制的設計方法，用料尺寸規格化，結構構件也順應其特點做適當的藝術處理，達到建築藝術與技術的統一，證明木構建築至此已達完善成熟的地步。唐代

磚石塔以方形為多，也有多角形和圓形；有單層，也有多層；形式有樓閣型和密簷型。著名的西安大雁塔、玄奘塔是樓閣型塔。西安小雁塔是密簷塔，其原型源於印度，這時已經中國化了。唐代對外交往頻繁，大量印度、西域、中亞文化輸入，都被吸收融入中國文化之中，表現出中國文化以我為主兼容並蓄的旺盛生命力。密簷塔的中國化和大量薩珊圖案融入中國裝飾紋樣就是很好的例子。

遼（907—1125 年）　契丹族在中國北方所建的遼與北宋對峙。它的建築是唐北方建築的餘波和發展。其早期建築如 984 年所建薊縣獨樂寺觀音閣幾與唐建築無殊。遼最著名的遺構是 1056 年建的應縣佛宮寺釋迦塔，為八角五層全木構塔，高六十七米，是現存最高的木建築。它設計時，以第三層面闊為模數，每層高度都和它相等，利用斗栱的變化調整逐層立面比例。此塔表明這時設計中除以「材」為模數外，還以面闊為擴大模數，設計更為精密。遼的轄區在經濟上落後於中原和關中，遼之文化技術也落後於北宋，而能在建築上做出如此卓越成就，可以推知在唐、北宋的中心地區，建築水平應更高於此。

宋（960—1279 年）　分北宋、南宋兩階段。北宋與遼和西夏對峙於河北、山西、陝西一線，在一個比唐代小的疆域裡創造出高於唐代的經濟。它把首都遷到汴梁（今開封），以便通過運河得到江南經濟上的支持，汴梁遂同時成

為手工業、商業發達的城市。經濟活動繁榮到夜以繼日，衝破了自古以來把居民和商肆封閉在坊、市之內的傳統，使汴梁成為拆除坊牆、臨街設店、居住小巷可直通大街的開放型街巷制城市。這是中國古代城市史上的一個巨大變化。北宋時國土分裂，閉關鎖國，對外取守勢，在城市、宮殿、邸宅建設上都沒有強盛、開放的唐代那種宏大開朗的氣魄，且經濟較發展，社會風氣重實際享受，其建築遂向較精練、細緻、裝飾富麗方向發展。北宋建築遺物極少，不能反映主要面貌，但北宋末編的《營造法式》可以彌補此憾。它把唐代已形成的以「材」為模數的大木構架設計方法、其他工種的規範化做法和功料定額作為官定制度確定下來，並附以圖樣，遂成為現存中國古代最早的建築法規和正式的建築圖樣，是研究宋代建築並上溯隋唐下及金元的重要技術史料。從中可以看到宋代增加了很多細膩的處理手法和裝飾雕刻，室內裝修和彩畫的品種也大為增加，建築風格向精巧綺麗方向發展。自晚唐至北宋末的二百年中，室內傢具也完成了由低矮供人跪坐的床榻几案向垂足而坐的椅子和高桌轉變的過程，在人的室內起居方式上發生重大變革。

北宋亡於金後，在淮河以南建立南宋，與金對峙。南宋定都臨安（今杭州），以府城、府衙為都城、宮室，比北宋更小，建築基本屬浙江地方風格，但苑囿及園林精美。南宋園林因借優越的自然條件，植根於高度發展的文學藝術土

壤，與詩、詞、繪畫的意境結合，寄情深遠，造景幽邃，建築精雅秀美，達到很高水平，雖實物不存，但還可在宋代繪畫中見其概貌。南宋建築往往構架帶有穿逗架特點，屬地方風格，即令官方造的建築如蘇州玄妙觀三清殿也是如此。

金（1115—1234 年）　金滅北宋，擄得大量文物圖書和工匠，所以它的典章制度、宮室器用多是北宋餘波。金皇室奢侈無度，裝飾精緻之餘漸趨繁富。現在習見的紅牆、黃瓦、白石台階的宮殿形象，實始於金。

這一階段延續六百六十餘年，以唐為高峰。唐是繼漢以後又一個統一昌盛的王朝，它的都城規模宏大，為古代世界第一；在全國按州縣分級新建了大量城市，遠達邊疆地區；建築群氣局開朗，一氣呵成，院落空間變化豐富；房屋造型飽滿渾厚，遒勁雄放；木構架條理明晰，望之舉重若輕；裝飾端麗大方而不失纖巧，完全擺脱了漢以來線條方直、端嚴雄強的古風，進入新的境界。唐所建含元殿、麟德殿、明堂等大型建築的尺度，以後各朝都未能超過，可以認為接近古代木構建築尺度的極限。所以無論從建築藝術還是建築技術衡量，唐代都是臻於成熟的盛期。

（五）元明清（1271—1911 年）

元（1271—1368 年）　元原稱蒙古，1271 年改稱元，

先後於 1234 年及 1279 年滅金及南宋，統一全國，1267 年在金中都東北平野上建都城大都（今北京），平面為縱長矩形，面積四十九平方千米。大都也在城內建皇城、宮城，但和長安不同，放在中軸線上前部。皇城包在宮城之外。城東、南、西三面各三門，北面二門，城內道路取方格網式佈置，居住區為東西向橫巷，稱胡同。又自城西引水入城，注入湖泊，南與運河相連，來自大運河的漕船可直抵城內的湖泊中。大都三面各開三城門，宮在南而商業中心鐘鼓樓街在宮北，太廟社稷壇在宮前方左右，明顯是比附《考工記》王城制度。它是繼隋唐建大興、東都二城後中國古代最後一座按完善規劃平地新建的都城，也是唯一的按街巷制創建的開放式的都城。

元官式建築繼承北宋、金的傳統，而用材變小，顯得清秀，芮城永樂宮、曲陽德寧殿可為代表。元代建築地方差異增大，北方多用圓木為梁，構架靈活自由；南方繼承南宋傳統，構架謹嚴，加工精確，風格秀雅，1320 年建的上海真如寺可為代表。元代疆域廣大，西藏、新疆、中亞風格建築都紛紛傳入中原。大都萬安寺塔（今妙應寺白塔）是西藏式喇嘛塔。建於 1281 年的杭州鳳凰寺和建於 1346 年的泉州清淨寺是阿拉伯式樣。同時，內地風格也影響少數民族建築，西藏夏魯寺的木製斗栱即是典型的元官式。

明（1368—1644 年）　明滅元後，先定都南京，由江、

浙工匠修宮室，故明宮室建築受南宋以來影響巨大。永樂帝遷都北京，南京建築式樣遂成為明官式的基礎。明是唐以後漢族建立的唯一全國統一的政權，立國之初氣魄甚大，在訂立制度、鞏固統一上做了很多事，也包括訂立建築制度。對王府、各級官署、官民住宅，從佈局、間數、屋頂形式、色彩都有規定；對地方城市也進行大力修整，磚包城牆，修建鐘鼓樓等都在此時。這些對明清兩代城市和建築面貌都有深遠影響。

1421 年明在元大都基地上稍南移建新都北京，街道、胡同沿用元大都之舊，皇城、宮城、宮殿則全部新建。北京有一條長七公里的南北中軸線，皇城、宮城在城內中軸線上稍偏南部，軸線穿過皇城、宮城的正門、主殿，出皇城牆北以鐘鼓樓為結束，全城最高最大建築都在這條線上，形如全城脊椎。衙署在皇城前，太廟、社稷壇在宮城前左右分列，其餘佈置住宅、寺廟、倉庫，規劃之完整、氣魄之雄大，唐以後無可與其匹敵者。北京紫禁城宮殿、太廟、天壇等都是現存最完整、宏偉的建築群，是表現院落式佈局的最傑出範例。它們的總平面設計也使用了擴大模數，表現出運用模數進行設計的新發展。明代宮殿、壇廟都用楠木建造，以斗口為單體建築設計模數，外形謹嚴，採用紅牆黃瓦白台基，風格劃一，在設計和施工質量上又有進步。

明代起，隨著地方經濟發展，地方的建築特色愈益鮮

明。現存安徽歙縣和山西襄汾的明代住宅既有共同的時代
氣息，又清楚表現出南北地方風格的差異。明中後期造園
之風大盛，有城市山林特點的宅旁園取得傑出成就，並在其
基礎上出現造園理論和技術名著《園冶》，下啟清代江南造
園新高峰。

清（1644—1911 年）　清定都北京，沿用明的都城宮室，
未做重大改變。清官式建築即明官式的繼續和發展。1733
年，清頒佈《工部工程做法》，以開列二十幾座典型、常用
的官式建築的詳細尺寸的形式，表達明、清兩朝官式建築
的設計規律和特點。它以斗口（橫寬）或柱徑（三斗口）為
模數，便於計算；簡化梁柱結合方式，斗栱蛻化為墊托裝飾
部分。清式雖外觀較宋式謹嚴，構架類型也較少，但標準化
程度高，利於大量預製，並保證建築群組統一協調，在藝術
和技術上都達到一定水平。清代雍、乾兩朝建了大量建築，
工期都不長，標準化程度高起了很大作用。

清代最突出的建築成就之一是造園。北京西郊的三山
五園和承德避暑山莊都是新創的苑囿，規模遠遠大於明代。
南北私家園林也蔚為大觀，共同反映了古代造園藝術的最
高水平。

清代各少數民族建築也有長足的發展。清廷為加強民
族團結，仿各兄弟民族著名建築在避暑山莊附近建十餘座
寺廟，俗稱外八廟。它在清全盛期的藝術、技術基礎上，

熔各民族建築於一爐而又加以創新，給已高度程式化的清式建築增添了清新活潑的生機，成為中國古代建築的最後一朵奇葩。

此期中，明代不僅建了南京、北京兩座都城和宮殿，並且恢復、修整、重建了大量地方城市，訂立了各類型建築的等級標準，中期增修長城，給有兩千年歷史的偉大工程做了一個輝煌的總結。明代堪稱中國古代繼漢、唐以後最後一個建築發展高峰。清初在明的基礎上續有發展，但中葉以後官式建築由成熟定型轉為程式化；建築風格由開朗規整轉為拘謹，由重總體效果轉到傾向於過分裝飾，構架由井然有序、尺度適當轉為呆板癡重；官式建築和清朝國勢同步走向衰頹的道路，至 1840 年以後更是每況愈下，一蹶不振。但與此同時，一些經濟較發達地區的地方建築還有所發展。

二、中國古代建築的基本特點

中國古代建築在其漫長的發展過程中逐漸形成若干與其他建築體系明顯不同的基本特點，它形成雛形於商周之時，延續至清末，時間至少有三千年之久。其間有發展變化，也有停滯衰落，有高峰也有低谷，在建築風格上的演變更是絢麗多彩，但這些基本特點始終存在並日益發展完善，大體可歸納為三個方面。

（一）以木構架為房屋的主要結構形式

中國古代建築的主要特點之一是房屋多為木構架建築，磚石結構建築就全國範圍和歷史發展而言，始終未能大量使用。這種房屋以木構架為房屋骨架，承屋頂或樓層之重，牆壁是圍護結構，只承自重。室內可以不設隔牆，外牆上可以任意開門窗，甚至可以建沒有牆壁的敞廳。古代木構架主要形式有三種：

（1）柱梁式：在房屋前後檐相對的柱子間架橫向的大梁，大梁上又重疊幾道依次縮短的小梁，梁下加瓜柱或駝峰，把小梁抬至所需高度，形成三角形屋架；在相鄰兩道屋架之間，於各層梁的外端架檁，上下檁之間架椽，形成屋面呈下凹弧面的兩坡屋頂骨架。每兩道屋架間的室內空間稱「間」，是組成木構架房屋的基本單位（圖1）。

（2）穿逗式：與柱梁式在柱上架梁、梁端架檁不同，穿逗式是沿每間進深方向上各柱隨屋頂坡度升高，直接承檁，另用一組稱為「穿」的木枋穿過各柱，使之聯結為一體，成為一道屋架；各屋架之間又用一種稱為「逗」的木枋連繫，構成兩坡屋頂骨架。檁上架椽，與柱梁式同（圖2）。

（3）密梁平頂式：用縱向柱列承檁，檁間架水平方向的椽，構成平屋頂。檁實際是主梁（圖3）。

前兩種是用於坡屋頂房屋的構架。其中柱梁式使用得

　　　　　　　　　中國古代建築概說

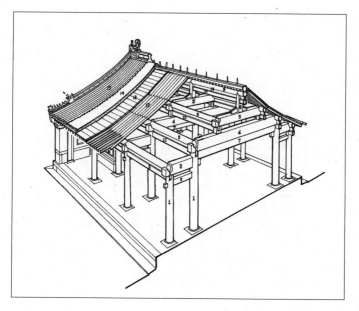

① 柱梁式木构架示意图　　1柱　2.額枋　3.抱头梁　4瓜架梁　5三架梁　6.穿插枋　7.随梁枋
8.脊瓜柱　9.檩　10垫板　11枋　12.椽　13.望板　14吉脊　15瓦

<div align="center">圖 1　柱梁式木構架示意</div>

最廣，歷代官式建築均是此式，華中、華北、西北、東北也都用此式來建屋；穿逗式流行於華東、華南、西南，但這些地區的寺觀、重要建築仍多用柱梁式。密梁平頂式流行於新疆、西藏、內蒙古各地。

因房屋採用木構架，隨之也產生了一些重要特點：

(1) 外觀分三段：木構房屋需防潮和雨水淋濯，故需有

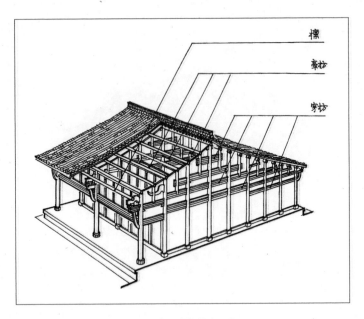

檁

牽枋

穿枋

圖 2　穿逗式架構造示意

高出地面的台基和出檐較大的屋頂，遂在外觀上明顯分為
台基、屋身、屋頂三部分（圖 4）。

（2）屋面凹曲，屋角上翹的屋頂：柱梁式房屋的屋面在
漢代還是平直的。自南北朝以來開始出現用調節每層小梁
下瓜柱或駝峰高度的方法，形成下凹的弧面屋面，使檐口處
坡度變平緩，以利採光和排水。中國建築屋頂除兩坡外，重
要建築的屋頂還有攢尖（方錐）、廡殿（四坡）和歇山（廡殿

　　　　　　　　　　　　中國古代建築概說

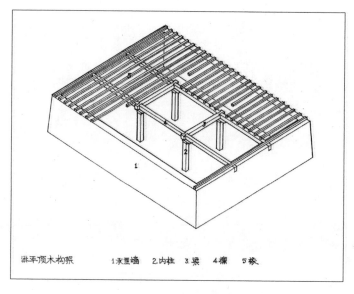

圖 3　密梁平頂式木構架示意

與兩坡的結合）等形式（圖 5）。後三種在相鄰兩面坡頂相交
處形成角脊，下用四十五度的角梁承托。宋以前角梁和椽
都架在檩上，而角梁之高大於椽徑兩倍左右。在漢代，椽子
和角梁下面取平，故屋檐平直，但構造上有缺陷。至南北朝
時，開始出現使椽上皮略低於角梁上皮的做法，抬起諸椽，
下用三角形木墊托，這就出現了屋角起翹的形式；至唐成
為通用做法，後世更設法加大翹起的程度，遂成為中國古代
重要建築在屋頂外觀上又一顯著特徵，稱為「翼角」（圖 6）。

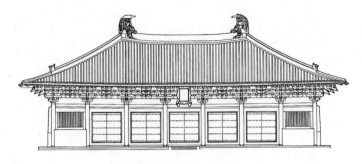

圖4　佛光寺大殿外觀

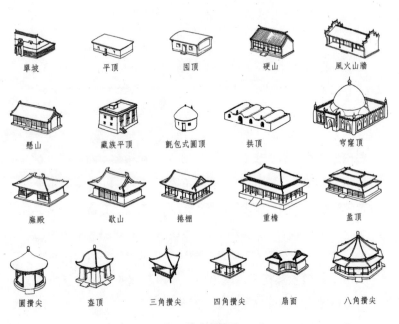

單坡　　平頂　　囤頂　　硬山　　風火山牆

懸山　　藏族平頂　　氈包式圓頂　　拱頂　　穹窿頂

廡殿　　歇山　　捲棚　　重檐　　盝頂

圓攢尖　　盔頂　　三角攢尖　　四角攢尖　　扇面　　八角攢尖

圖5　各類型屋頂

　　　中國古代建築概說

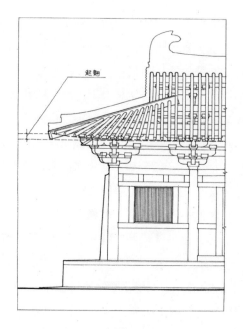

圖 6　翼角構造示意

　　(3) 重要建築使用斗栱：至遲在西周初，在較大的木構
架建築中，已在柱頭承梁檁處墊木塊，以增大接觸面；又從
檐柱柱身向外挑出懸臂梁，梁端用木塊、木枋墊高，以承挑
出較多的屋檐，保護台基和構架下部不受雨淋。這墊塊和
木枋、懸臂梁經過藝術加工，即成為中國古建築中最特殊
的部分 ——「斗」和「栱」的雛形，其組合體合稱「斗栱」。
到唐宋時，斗栱發展到高峰，從簡單的墊托和挑檐構件，發

展成與橫向的梁和縱向的柱頭枋穿插交織、位於柱網之上的一圈井字格形複合梁。除向外挑檐、向內承室內天花外，更主要的功能是保持柱網之穩定，作用近似於現代建築中的圈梁，為大型重要建築結構上不可缺少的部分（圖7）。元明清時，柱頭之間使用了大小額枋和隨梁枋等，使柱網本身的整體性加強，斗栱遂不再起結構作用，逐漸縮小為顯示等級的裝飾物和墊層（圖8）。斗栱在中國古代木構架中使用了兩千年以上，從簡單的墊托到起重要作用，再到成為結構上可有可無的裝飾，標誌著木構架從簡單到複雜再到簡單的進步過程。由於斗栱的時代特徵顯著，有助於對古建築斷代，近年頗為建築史家所注意及深入研究。

（4）以間為單位，採用模數制的設計方法。中國古代建築的兩道屋架之間的空間稱一間，是房屋的基本計算單位。每間房屋的面寬、進深和所需構件的斷面尺寸，至遲到南北朝後期已有一套模數制的設計方法，到宋代發展得更為完備、精密，並被記錄在1103年編定的《營造法式》這部建築法規中。這種設計方法是把建築所用標準木枋（即栱和柱頭枋所用之料）稱「材」，「材」分若干等（宋式為八等），以枋高的十五分之一為「分」，「材」高是模數，「分」是分模數。然後規定某種性質（如宮殿、衙署、廳堂等）、某種規模（三間、五間、七間、九間、單檐、重檐）的建築大體要用哪一等材，再規定建築物的面闊和構件斷面應為若干

中國古代建築概說

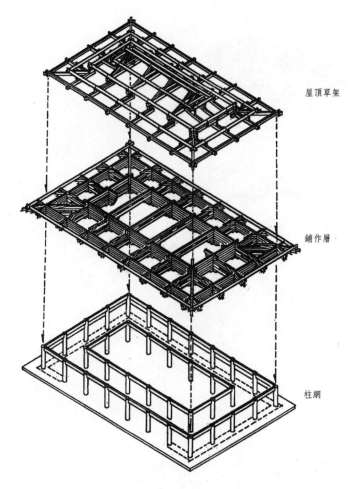

屋頂草架

鋪作層

柱網

圖 7　唐宋木構架分解示意

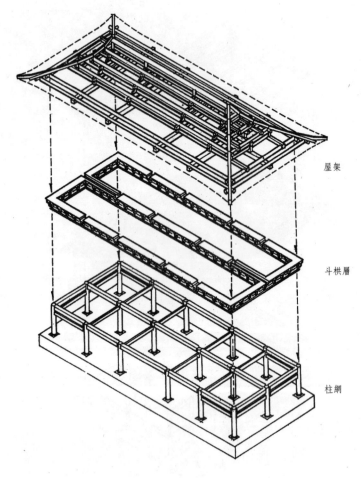

屋架

斗栱層

柱網

圖 8　明清木構架分解示意

　　　　　　　　　　　　中國古代建築概說

「分」，並留有一定伸縮餘地 (這部分數字應是多年經驗積累所得，從現有實物看，所定斷面尺寸都存一定安全度)。建屋時，只要確定了性質、間數，按所規定的枋的等級和「分」數建造，即可建成比例適當、構件尺寸基本合理的房屋。這種模數制的設計方法可以通過口訣在工匠間傳播，不需繪圖即可設計房屋、預製構件，有簡化設計、便於製作、保持建築群比例風格大體一致的優點。中國木構架房屋易於大量而快速組織設計和施工，採用模數制設計方法是重要原因之一。

(5) 室內空間靈活分隔：木構架房屋不需承重牆，內部可全部打通，也可按需要用木裝修靈活分隔。木裝修裝在室內縱向或橫向柱列之間。分隔方式可實可虛。實的如屏門、桶扇、板壁等，把室內隔為數部，用門相通；虛的如落地罩、飛罩、欄桿罩、圓光罩、多寶槅、太師壁等，都是半隔半敞，不設門扇，既表示出空間上有限隔，又不阻擋視線，並可自由通行，做到隔而不斷 (圖 9~11)。大型房屋還可把中部做單層的廳，左側、右側、後側做二層樓，利用虛、實兩種裝修組織出部分開敞、部分隱秘而又互相連通和滲透的室內空間。

(6) 結構構件與裝飾的統一：木構架建築的各種構件，往往順應其形狀、位置進行藝術加工，使之起裝飾作用。例如，直柱可加工為八角柱或梭柱；柱下的礎石和柱櫍上

加雕刻；柱間闌額插入柱時的墊托構件雀替下部做成蟬肚
曲線，使之更顯得有力，並在兩側加雕飾；斗底抹斜、栱頭
加卷殺，改變其方木塊和短木枋的原形，使斗栱兼具裝飾效
果；梁由直梁加工成月梁，造成舉重若輕之感。屋簷的飛
椽端部也加卷殺，逐漸變得尖細，以增強翼角翬飛的效果。
不僅木構件，屋頂瓦件也多兼實用裝飾於一身。如屋脊原

圖 9　室內隔斷裝修示意

圖 10　室內裝修落地罩

圖 11　室內裝修圓光罩

是蓋住屋頂轉折處接縫的，鴟吻、獸頭是屋脊端頭的收束構件，瓦獸原是防屋瓦下滑所釘鐵釘於頂上的防水遮蓋物，稍加藝術處理，也都變成美觀而獨具特色的飾物。

(7) 油漆彩畫：木構房屋為了防腐需塗油漆，有些部位畫各種裝飾圖案，稱彩畫；這是中國古建築在外觀上又一突出特點。宋以來彩畫圖案相當一部分源於錦紋。明清以來，北方宮殿寺廟盛行在柱及門窗上塗土紅或朱紅等暖色，在檐下陰影內的構件如闌額、斗栱等處塗青綠等冷色，並繪各種圖案；民間則只能塗黑色。南方除黑色外，還用深栗色。北方官式彩畫富麗鮮明，南方雅潔含蓄，風格不同。中國彩畫在用色上的最大特點是使用退暈、對暈和間色手法。退暈是把同一顏色而深度不同的色帶按深淺度排列。對暈是把兩組退暈的色帶相並，淺色（或深色）在中間相對，使其在色度變化的同時還造成一定的立體感。間色是把兩種顏色交替使用，如相鄰二攢斗栱，一為綠斗藍栱，一為藍斗綠栱；又如相鄰二間的大小額枋枋心，一為藍上綠下，一為綠上藍下；只用藍綠二色，就可得到很絢麗的效果。

(二)　中軸對稱的院落式佈局

中國古代自漢以後，除個別少數民族地區外，很少建由多種不同用途的房間聚合而成的單幢大建築，主要採取以

單層房屋為主的封閉式院落佈置。房屋以間為單位，若干間並聯成一座房屋，幾座房屋沿地基周邊佈置，共同圍成庭院；重要建築雖在院落中心，但四周被建築和牆包圍，外面不能看到。院落大都取南北向，主建築在中軸線上，面南，稱正房；正房前方東、西外側建東、西廂房；南面又建面向北的南房，共同圍成四合院；除大門向街巷開門外，其餘都向庭院開門窗。庭院是各房屋間的交通樞紐，又是封閉的露天活動場所，可視為房屋檐廊、敞廳的延伸或補充。這種四面或三面圍成的院落大多左右對稱，有一條穿過正房的南北中軸線。院落的規模隨正房、廂房間數多少而改變。大型建築群還可沿南北軸線串聯若干個院落，每個稱一「進」。更大的建築群組還可在主院落的一側或兩側再建一個或多進院落，形成二三條軸線並列，主軸線稱「中路」，兩側的稱「東路」「西路」。古代建築，小至一院的住宅，大至宮殿、寺廟，都是由院落組成的（圖 12）。

　　這種院落式的群組佈局決定了中國古代建築的又一個特點，即重要建築都在庭院之內，很少能從外部一覽無餘。越是重要的建築，必有重重院落為前奏，在人的行進中層層展開，引起人可望而不可即的企盼心理，這樣，當主建築最後展現在眼前時，可以增加人的激動和興奮之情，加強該建築的藝術感染力。這些前奏院落在空間上的收放、開合變化，反襯出主院落和主建築壓倒一切的地位。中國古代建

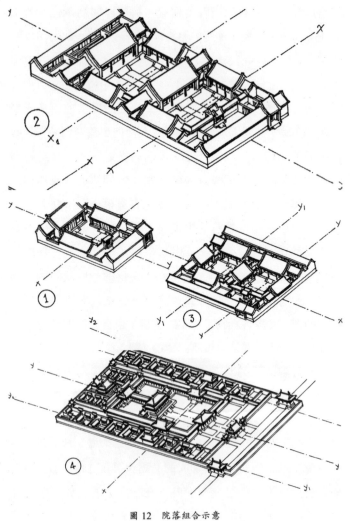

圖 12　院落組合示意

築就單座房屋而言，形體變化並不太豐富，屋頂形式的選用和組合方式又受禮法和等級制度的束縛，不能隨心所欲，主要靠庭院空間的襯托取得所欲達到的效果。從這個意義上說，中國古代建築是在平面上縱深發展所形成的建築群與庭院空間變化的藝術。建於 15 世紀初的明、清北京宮殿是現存最宏偉、空間變化最豐富、最能代表院落式佈局特點的傑作。甚至中國的園林，其建築密度遠高於其他建築體系的園林，實際上仍是由軒館亭廳為主體，輔以假山、土丘、樹籬、月洞門等圍成的平面上向縱深發展的院落和院落群，只是空間限隔較活潑自由而已。

（三）以方格網街道系統為主、按完整規劃興造的城市

中國至遲在商代前期（前 16—前 15 世紀）已出現夯土築的城牆。在西周到戰國時（前 11—前 3 世紀）逐漸形成根據政治、軍事、經濟需要，按一定規劃原則分等級建城的傳統。最早的都城規劃原則載於戰國時的著作《考工記·匠人》中。它對王城和不同等級諸侯城的大小、城牆高度、道路寬度等都做出不同的規定。其中王之都城規定為方形，每面開三城門，城內王宮居中，宮前左右建宗廟和社稷，宮後建市，形成王城的中軸線。這些規定對以後兩千多年中國都城建設有很大的影響。

中國古代的大中城市內大多建有小城，在內建宮殿的稱宮城，建官署者稱衙城或子城。宮城或子城在魏、晉以後大多建在全城中軸線上，四周佈置若干矩形的居住區，其間形成方格形街道網。從戰國到北宋初（前 5—11 世紀初），城內居住區都是封閉的城中的小城，稱「里」或「坊」。坊內有大小十字街，街內建住宅。城內商業也集中設在定時開放的市中。這種把居民和商業都放在小城中控制起來的城市，後世稱之為市里制城市，是一種封閉性很強、帶有軍事管制性質的城市制度（圖 13）。在排列整齊的坊和市之間就很自然地形成方格形的街道網。北宋中期（11 世紀中期），由於城市經濟繁榮，商業首先突破了市的束縛，出現商業街，隨後出現夜市，使宵禁不得不取消，最後拆除了坊牆，居住區以東西向橫巷為主，可以直通幹道，城市的封閉性大為減弱。這種城市後世稱之為街巷制城市。北宋後期的汴梁（今開封），南宋的臨安（今杭州），平江（今蘇州），元代的大都（今北京），明、清的北京和大量明、清地方城市都屬此類城市（圖 14）。街巷開放後，元、明時又在城中心地區建鐘樓、鼓樓等報時建築，成為城市活動中心，並造成特殊的城市街景和輪廓線。中國古代規整的里坊，方正寬闊的街道網，重點突出的宮城、衙城、官署、鐘鼓樓等，形成了中國古代城市的特殊面貌，有其優越之處。但如推求其出現之初，卻是在相當程度上以犧牲居民的生活便利為代價的。

以間為房屋的基本單位，幾間並聯成一座房屋，幾座房屋圍成矩形院落，若干院落並聯成一條巷，若干巷前後排列組成小街區，若干小街區組成一個矩形的坊或大街區，若干坊或大街區縱橫成行排列，其間形成方格網狀街道，最後形

圖 13　唐長安平面示意

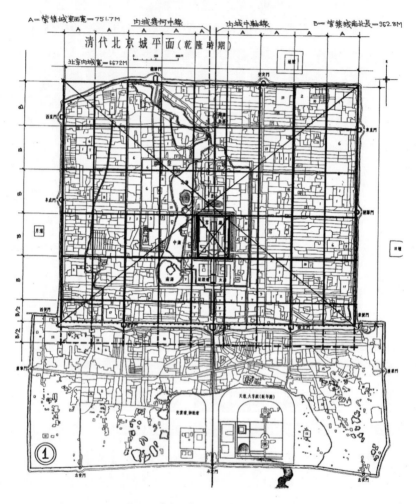

圖 14　清代北京平面示意（乾隆時期）

成以宮殿、衙署或鐘樓、鼓樓等公共建築為中心的有中軸線的城市。這就是中國古代城市的特點。它們都是按規劃興建的。除平原地區多建輪廓規整的城市外，在山區、水鄉也有很多因地制宜、靈活佈局的城市。

以上的三個特點體現在具體的建築物、建築群、城市上時，又要受一個特定的條件約束，即等級制度。

中國古代是受禮法約束的等級森嚴的社會。禮是行為規範，法是行為禁約，二者相輔，以不同人之間的嚴格級差，保持人際的尊卑貴賤關係，鞏固政權。當時在人的衣食住行上都制定出級差，使人的社會地位一望而知。在住的方面，自春秋以來，史籍上就載有等級限制。大至城市、宮室、官署、宗廟，小至庶人住宅，都不是隨業主之好惡和財力隨意建造，而要受到等級制度規定的嚴格限制。以唐至清的等級制度概括而言之：房屋面闊九間為皇帝專用，七間為王以上用，五間限貴族、顯宦用，小官及庶人只能建三間之屋；在屋頂形式上，廡殿頂為皇宮主殿及佛殿專用，歇山頂在唐代王及貴官、寺觀都可用，宋以後只限王及寺觀用，公侯貴官下至庶民只能用兩坡的懸山或硬山屋頂，故中國屋頂翼角雖美，但連低於王的貴族顯宦也不能用；作為中國古代木構建築特點之一的斗栱也只限於皇宮、寺觀和王府使用，公侯以下仍不許用；在油漆彩畫上，只有皇宮、寺觀、貴邸方可用朱，一般官可用土紅，

庶民只能用黑色，至今北方中小縣城舊房多塗黑漆，即此禁令之遺；彩畫分若干等，色彩最絢麗、用金最多之和璽彩畫只能用於宮殿主殿，次要殿宇及王府、寺觀多用旋子，貴族、顯宦住宅更簡單，庶人禁用；琉璃瓦只限宮殿、寺觀、王府專用，只有宮殿及佛殿可用黃琉璃瓦，王府及供菩薩之殿只能用綠琉璃瓦，一般貴族顯宦用灰筒瓦，低級官員及庶人只能用灰板瓦。在這種種嚴格的限制下，根據房屋的間數、屋頂形式、瓦的種類、油漆彩畫的顏色和品種，房主人的身份、地位即可一望而知。甚至城市也受等級限制，如只有都城城門可開三個門道，正中一個是御道，州郡城正門可開兩個門道，縣城城門只能開一個門道；州府城和縣城的大小、衙署的規模都有級差；只有州府衙前才可建門樓，稱「譙樓」。這種等級限制有利有弊。其弊是大量建築形體接近，同一類型同一等級之建築個性不突出，非常單調；在禁限之下，發展緩慢，任何創新要得到承認很是困難；一種新做法，一旦為皇帝採用，立即成為禁臠，臣下不許效仿。這些都不利於建築的發展。其利是風格較易統一協調，而且大量相似的建築或院落襯托少量斗栱攢聚、翼角翬飛、樓閣玲瓏、琉璃耀眼的宮殿、寺觀、鐘鼓樓等，可以形成重點突出的效果。這種在建築上表現出的尊卑、主從的秩序，正是封建社會中三綱五常、倫理道德在人的居住環境上的反映。

三、中國古代建築的主要類型

中國古代建築在長期發展中，為滿足不同使用需要，逐漸形成若干不同的類型。大致可歸納為宮殿、壇廟、住宅、園林、城及城市公共建築、商業建築、宗教建築、陵墓、橋樑幾大類。因建築性質不同，對其建築藝術要求也不同。古代匠師在長期形成的建築體系之內，靈活運用各種手法，創造出各類型建築的獨特風貌。

（一） 宮殿

中國自夏、商、周開始，迄於清末，三千多年來，國家都是以一姓世襲為君建立起來的王朝。宮殿是皇帝居住並進行統治的地方，也是國家的權力中心，是國家政權和家族皇權的象徵。對宮殿建築來說，除滿足上述使用要求外，還要以其建築藝術手段表現王朝的鞏固和皇帝的無上權威。（漢）蕭何說宮殿「非壯麗無以重威」，（唐）駱賓王詩「不睹皇居壯，安知天子尊」，很清楚地說明了這個要求。

中國歷代王朝都建了大量宮殿，如漢之未央宮，隋唐之洛陽宮，唐之太極宮、大明宮，元之大都大內，明之北京紫禁城，雖時代不同，佈局和建築風格差異頗大，但在內容包括居住、行政兩部分和以宮殿表示皇帝尊貴無二這兩點上

是一致的。西漢與隋、唐相隔七百年，但漢之未央宮、隋唐之洛陽宮、唐之大明宮都把宮中最重要的主殿置於全宮城的幾何中心，以表示皇帝是國家的中心，就是例子。

古代宮殿中只有北京紫禁城宮殿保存下來。我們可以看到為了突出皇帝的無上權威，它在建築佈局和藝術處理上所使用的手法。

紫禁城為南北長的矩形，四面各開一門，以南門為正門，中軸線穿過南北之門。宮內大體可分外朝、內廷兩部分。外朝在前，為禮儀及行政辦公區；內廷在後，為帝后居住區，宮城由若干大小院落組成。內廷主體稱「後兩宮」，以乾清宮、坤寧宮、交泰殿三殿為主，建在全宮中軸線後部，四周由殿門、廊廡圍成矩形院落。乾清宮、坤寧宮二殿都是面闊九間重檐廡殿頂的大殿，屬帝后正殿的標準規格，是家族皇權的象徵。外朝在中軸線上前部，主體稱「前三殿」，即建在高八米的工字形白石台基上的太和、中和、保和三殿，它們四周都用殿門、廊廡、配樓圍成院落。它是皇帝舉行大朝會及國家其他大典的地方，為國家政權的象徵。主殿太和殿面闊十一間，為重檐廡殿頂，殿內用金龍柱，比乾清宮又高一等，是全宮最高規格的建築。左右的體仁、弘義二閣雖是配樓，也用最高規格的廡殿頂，為全國孤例。院落長四百三十七米，寬二百三十四米，也是全宮最大的。三大殿從院落尺度、建築大小、形式規格等級而言，

是全宮也是當時全國最高級的和獨一無二的。經測量，後兩宮區的長寬都恰為前三殿區的一半，亦即前三殿區面積為後兩宮區的四倍。古代稱一姓為君，建立王朝為「化家為國」。把象徵家族皇權的後兩宮區擴大四倍成為象徵國家政權的前三殿區，正是在規劃上體現「化家為國」(圖 15)。

在後兩宮東西側對稱建有供妃嬪、皇子居住的東、西六宮和乾清宮東、西五所，共二十二個院落，每側十一院。這十一院之總面積又和後兩宮相等，表明在規劃宮殿時，是以後兩宮為面積模數的，其他院落是它的倍數或分數。這就是說，它用規劃的語言表明這個「國」是以家族皇權為中心的。

漢、唐以來把主殿置於全宮中心的傳統仍保持著，但手法有了改變。如在前三殿、後兩宮院落四角分別畫對角線，則太和殿、乾清宮二殿分別居前三殿、後兩宮區的幾何中心，表示皇帝不論在國家還是在皇室中都是中心。古人據《易經》的說法，引申皇帝為「九五之尊」。前三殿和後兩宮都建在工字形台基上，二台之長寬比都是九比五，以體現「九五之尊」的說法。

除上述規劃佈局上的示意象徵手法外，更主要的是利用建築環境氣氛的感染力，使身臨其境者感到皇權凌駕一切的威勢。為了襯托中軸線上的前三殿和後兩宮，在二者之前都佈置了太和門前廣場和乾清門前橫街，並在宮前和

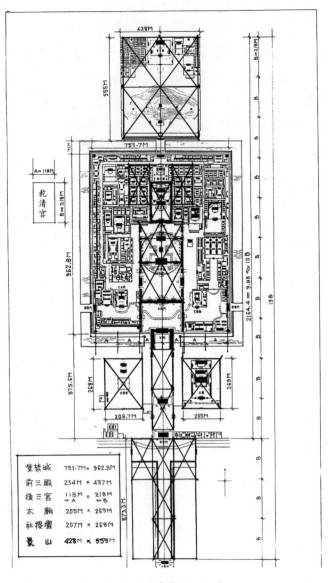

圖 15　北京紫禁城平面示意

宮內中軸線兩側對稱佈置大量建築群。在三大殿之南，遠在宮外，佈置了大明（清）門、天安門、端門為入宮前奏，總長一千米餘，門間長廊夾道，肅穆壓抑，北抵雙闕夾門更為壓抑的午門。午門內為橫長的太和門前廣場，行人在經過重重門洞和漫長甬道後，至此心情為之稍舒，再北行入太和門，看到更為巨大的縱長形廣庭，太和殿巍然高踞北端台上。相形之下，太和門前廣場又顯渺小，才真正感到「皇居」之「壯」和天子之「尊」。設計者就是通過宮前建築和庭院空間上的縱、橫、縱和收、放、更放的變化對比，襯托出前三殿宏偉開闊、莊重端肅和無與倫比的氣勢。在前三殿、後兩宮左右對稱佈置比它們低而小的文華、武英二殿和東西六宮，也強烈地起著襯托作用，使中軸線上的午門、太和門及前三殿、後兩宮形成一條縱貫南北、高出兩旁建築的中脊，構成側面看到的立體輪廓線。宮中各院落和單座殿宇在間數和屋頂形式上都表示出等級差別。其規律是中軸線上的大，兩旁的小；各院落中正殿大，配殿小。就院落而言，全宮只前三殿、後兩宮二組四面開門，但二組中又只有前三殿南面並列開三門，表現出外朝、內廷主建築群的差異。其次為太上皇、皇太后的主宮院，在南、東、西三面開門。其餘各宮院大多只南面開一門。就面闊而言，全宮只有一個太和殿面闊十一間，其次的午門、太和門、保和殿、乾清宮、坤寧宮為九間，再次的皇太后宮的正殿和宮

中太廟奉先殿為七間，一般殿宇如外朝之文華、武英二殿及內廷東西六宮都只有五間。間數依次遞減。屋頂形式中，只有午門、太和殿、乾清宮、坤寧宮、太上皇宮正殿皇極殿、宮中太廟奉先殿用最高等級的重檐廡殿頂，連皇太后宮正殿慈寧宮也因男尊女卑不得不降一等用重檐歇山屋頂。外朝內廷的武英、文華二殿和東西六宮只能用單檐歇山屋頂，配殿用懸山或硬山屋頂，依次降等。有些殿歇山、硬山不立正脊，做成捲棚，比有正脊者又降一等。建築彩畫分和璽、旋子、蘇式三等，中軸線上主門、主殿和太上皇、皇太后宮正殿用和璽，次門及中軸線以外各宮院的建築多用旋子，苑囿中亭軒多用蘇式，也是等級分明。

總起來看，紫禁城內有不下百所院落，每所院落中建築都有主有從，以配殿襯托主殿。就全宮來說，無數不同規模的次要院落有秩序地組織起來，共同拱衛外朝、內廷的主院落和中軸線上的主殿。整座宮城正是以其建築形象體現古代社會中的君臣、父子、夫婦的倫常關係和這種關係最頂端的君權、皇權的至高無上的地位。

紫禁城內建築受禮制限制，都比較嚴肅，連內廷居住區也缺少生活氣息。宮廷歷代相傳又有一套煩瑣的生活起居儀節，甚至皇帝本人也得受「祖訓」約束，時感不便，故歷朝都喜建別宮或苑囿。明代正德時在西宮大興土木，嘉靖帝繼之。清代則在西郊建圓明三園。它的外朝部分遠較紫

禁城內簡單，居住區則是豪華的園林式邸宅。清帝一般是冬至前返紫禁城，為舉行冬至、元旦朝會大典，過正月後，又返回圓明園。這情況表明，宮殿主要是為了滿足國家政權和家族皇權的政治需要而建，從生活角度講，連皇帝住久了也會感到不滿意的。離宮苑囿實際是為皇家生活環境提供一種調劑和補充。

（二） 壇廟

壇指皇帝祭祀天地、日月、五嶽、四瀆、社稷、先農的祭壇，廟指皇帝祭祀祖先的太廟。

古代每個王朝都自稱「受命於天」，皇帝又稱「天子」。繼統的皇帝，其權力得自於父、祖，故「敬天」「法祖」是皇帝執政的「合法依據」，是必須時時高唱的口號。壇和廟就是供皇帝表現自己「敬天」「法祖」的場所，是每個王朝不可缺少的建築。

壇有天壇、地壇、日壇、月壇、先農壇、社稷壇等，都是高出地面的露天祭台，外有護牆和極少量附屬建築，四周密植柏樹。其來源是古代的林中空地祭祀。以明、清北京天壇為例，它是皇帝祭天之所，對天壇的設計要求就是要以建築藝術手法使祭天的皇帝感到「祭神如神在」，使觀禮者感到皇帝似乎真能「至誠格天」，應該統治天下。天壇依

歷代傳統，建在都南大道東側，其始建時要合祀天地，故平面南方北圓，用以象徵古代天圓地方之說。目前只有北京明清天壇保存下來，在其南北軸線北端原建合祀天地的大祀殿，後又在其南新建祭天的圜丘，改北部大祀殿為祈豐年的祈穀壇，上建祈年殿，都作圓形，用以象徵天。

　　南部祭天的圜丘為白石砌的三層圓台，外有一重圓牆，一重方牆，都四向開門，方牆外密植柏樹，與外界隔絕。祭祀時間選在冬日的早晨日出前七刻，在靜謐的環境和黎明微光中行禮，所見只有墨綠色的柏林和色調潔白、形體莊重的圓壇及方、圓壝牆，湛藍的天幕四面下垂，與柏林相接，籠罩在壇上，使祭者很易產生台子高出地面、浮於林杪、上與天接的聯想。圜丘外的方、圓壝牆集中反射聲波於台中心，皇帝在台上發出很小聲音即可有很強的回聲，在科學不發達的古代也可產生微小動作上天皆知的聯想。

　　北部祈穀壇建在高大的方台上，台邊建矮牆，台外柏林環擁，造成與世隔絕、浮於林杪之感。方台中間建白石砌的三重圓台，即祈穀壇，壇中心建三重檐的圓形祈年殿。殿之屋檐逐層縮小上舉，上層圓錐頂以流暢的弧線上收，冠以高聳的寶頂，外觀有強烈的向上趨勢。屋頂用深藍色琉璃瓦，色調端莊沉厚。晴空仰望，圓錐頂的反光變化使局部屋頂與天同色，造成深入藍天、渾然一體之感。殿內空間也

層層內收上舉，最後集中到圓頂藻井，井中金龍在暗影中閃爍，也增加神秘氣氛。使用這些手法，祈年殿內外都有強烈的向上趨勢，形成似乎上與天接的態勢。

此外，和宮殿一樣，天壇在設計中也使用了一些象徵手法。除以圓、方象徵天地外，因為天為陽，陽數為三、五、七、九，故圓丘的台基、欄板都是九的倍數，三層台之直徑分別為九丈、十五丈、二十一丈，也都是三、五、七、九等陽數的倍數。三層台之欄板共三百六十塊，用以象徵周天三百六十度。祈年殿的設計則以四根金柱象徵四季，內外圈各十二柱象徵十二月和十二辰，都和農時有關。這些象徵手法在古代常常使用，不點明觀者不易察覺，但天壇上與天接的氣氛卻可明顯感受到，可知真正造成這種氣氛效果的是上述建築藝術的處理。近年天壇四周高樓環擁，原設計的柏林造成隔絕塵世的氣氛已不存在，但身臨其境，想像當年綠柏環擁、天幕四垂的情景，還是可以體會到設計者的構思意圖的。

其餘各壇和天壇形式不同，但壇之形體規整，色調簡單莊重，周以護牆，環以柏樹，以造成遠隔塵囂的環境，則是壇廟設計的共同手法。

太廟是表現家族皇權繼承的合法性的建築，在歷朝都屬最重要的禮制建築。目前只明、清北京太廟保存下來。按《考工記》左祖右社之說，太廟建在天安門至午門大路的

東側，由兩重圍牆環繞著，牆外密植柏樹，造成隔絕塵世的幽靜環境。其核心部分是在內重牆內中軸線北段所建前、中、後三殿；它們都建在白石台基上，左右各有配殿，圍成矩形院落。前殿是祭殿，中、後二殿存放已故諸帝的木主。三殿原都面闊九間。清乾隆時改前殿為十一間，使與宮內太和殿同一規格。祭太廟是皇帝家事，規模遠小於在太和殿舉行的國家慶典，故殿庭小於太和殿，但較小的殿庭更襯出三殿的宏大。殿之彩畫不用金光絢麗的和璽而用旋子，門窗也比太和殿簡單，有意造成古老、端莊、肅穆的氣氛。殿內中央三間不用金而用赭黃色，在殿內幽暗光線下，頗能增加神秘感。殿內後半部原設屏風，並按昭穆一字排開設諸帝御座及几案，傢具巨大粗壯而少裝飾，有意追求古老、渾厚的效果。中、後殿內把後半分隔成單間以貯木主，簾幕重重，光線昏暗，其神秘感更甚於前殿。太廟包括環境、庭院、殿宇、室內裝飾，其設計意圖都是既要保持最高級宮殿的規格，又要和生人宮殿有別，不求華麗，寧使其略顯古拙、渾樸，甚至有些壓抑、沉悶，以造成彷彿回到逝去時代的神秘氣氛，使祭者感到雖歷世久遠，而逝者精神猶存，以激發其思慕追遠之情，也使旁觀者感到帝位歷代相承，淵源有自，一姓之家族皇權鞏固。

　　古代帝王標榜忠孝，故官員也可按法令規定視其級別官階建規模不等的家廟。當立不立者往往見譏於當世，甚

至皇帝都會干涉。庶民百姓不許立廟，只能「祭於寢」。大的宗族還可以建宗祠以祭共祖，規模視財力及先人最高官階而定。有些遠離京城、省城的強宗豪族往往超越規定，建很大的宗祠。宗祠建築近於住宅而規格稍高，除祭祖外，還可聚會同族，敦睦族誼。必要時，族長還可在此行使族權，調解仲裁族人間糾紛甚至處罰。宗祠內往往設宗塾以課同族子弟，又近於宗族內福利事業。早期重禮法，家廟、宗祠都守「至敬無文」之意，力求質樸、莊重，使與居宅的生活氣息有別，造成追慕的氣氛。清代有些宗祠，為顯示家族權勢、財富，所建宗祠規模龐大，裝飾煩瑣，雕梁鏤柱，貼金鑲嵌，甚至建倒座戲樓，儘管在裝飾工藝上不無可稱道之處，但莊嚴追遠氣氛盡失，作為祭祀建築來說，並不能算是成功之作。

祭祀建築中還有五嶽廟、孔廟等，都屬國家級祠祀建築。現存泰安岱廟、登封中嶽廟、華陰西嶽廟、曲阜孔廟等的規模大多始於北宋，按國家定制興建。它們基本上都是一小城，有城樓、角樓，內建廊院，中軸線上建正門，門內庭中為工字殿，後世多析為前後二殿，前為祭殿，後為寢殿。正門外建歷次祭祀的碑亭。城內廊院四周也密植柏樹。

此外，還有名人祠堂，實際是紀念館，無定期官祭，故不太強調蕭穆氣氛，甚至有的還建有園林，如四川成都武侯祠、眉山三蘇祠等。

（三） 住宅

中國地域遼闊，民族眾多，因氣候、地形和各民族的傳統文化、風俗習慣不同，住宅形式各異，是古代建築中最具特色的一部分。

分佈最廣的漢族住宅自古以來為院落式佈置，以向內的房屋圍合成封閉的院落，僅大門對外，比較適合古代以家庭為單位、重視尊卑長幼、男女有別的禮法要求，並能保持安靜的居住環境。它以院為基本單位，小宅只有一院。中等住宅在主院前後有小院。大型住宅又分內外宅，外宅為男主人起居並接待賓客之用，以廳為中心；內宅為女眷住所，以堂為中心；加上前院及後罩房或樓，至少有四進院落。再大的住宅在東西側各有跨院，在外宅為書房、花廳，在內宅為別院，以適應父子兄弟共居的需要。王侯巨邸則在中軸線上的主宅左右建東、西路，自成軸線。一些數世同堂、聚族而居的大族住宅，往往也作此式。這種住宅，一院之中以北為上；北房明間為堂，東西間及耳房為居室，以東間為上；多院住宅中，中軸線上諸院為上；按傳統禮法的父子、兄弟、尊卑、長幼之序安排居住。

住宅中，院落既是通道，也是家庭戶外活動中心。中小住宅庭院，北方多植海棠、丁香，南方喜種金桂、臘梅，也有陳設盆花的石几，夏夜全家圍坐，樹影扶疏，很富於家庭

情趣。大型邸宅高房廣庭，豪華富麗，但主院多不植樹，滿墁磚地，陳設盆花，在盛夏及喜慶壽誕時搭設天棚，陳設桌椅，即為堂之延伸；倒是其跨院、花廳，尺度適中，庭中多植幽篁花樹，檐下裝掛落欄桿，較富居宅情趣。這些情況在《紅樓夢》所描寫的賈府建築中多有所反映。

同為院落式住宅，由於南北東西地域的氣候差異，有很大不同。北方住宅庭院寬闊，如北京四合院中，四面房屋都隔一定距離，用遊廊相接，院落多呈橫長形，以便冬季多納陽光。南方住宅則正房、廂房密接，屋頂相連，在庭院上方相聚如井口。這種住宅俗稱「四水歸堂」，對其庭院則形象地稱之為「天井」。南方住宅重在防曬通風，故廳多為敞廳，在空間感覺上與天井連為一體，只有居室設門窗，和北方住宅迥然不同。在室內裝修上，有各種虛、實的分隔做法，以滿足生活上的不同需要，並形成豐富的室內空間變化。其詳細做法見前文基本特點部分。

除了大量的院落式住宅，還有些特殊形式和做法的住宅。如河南、陝西在黃土崖壁上開挖的窯洞住宅，閩東北的橫長聯排住宅，閩、粵交界一帶客家人聚族而居的方形或圓形夯土壁大樓，水鄉、山區的臨水、依山住宅，都不同程度突破了規整的院落格局，各具特點。其中閩西土樓體量巨大，造型渾樸宏壯；江南臨水民居秀雅玲瓏，倒影增輝，都可稱為古代民居的逸品。一些少數民族住宅，如傣族

的干闌竹樓，壯族的麻欄木樓，藏族的石砌碉房，維吾爾族的阿以旺土坯砌住宅，蒙古族和藏族的圓、方形氈帳等，都是由不同功能房間聚合成的單幢建築，與院落式住宅全然不同，也都獨樹一幟，各有千秋，共同形成中國古代民居豐富多彩的面貌（圖16）。

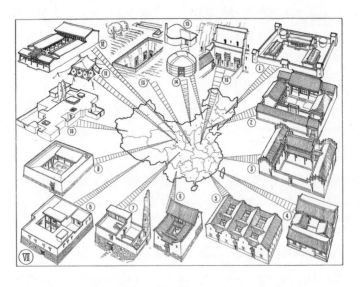

① 吉林民居　　②北京「四合院」　③浙江「十三間頭」　④泉州民居
⑤梅縣客家住宅　⑥雲南「一顆印」　⑦茂汶羌族住宅　⑧拉薩藏族住宅
⑨青海莊窠　　⑩于田維吾爾族「阿以旺」式民居　　⑪甘肅藏族帳篷
⑫甘肅張掖民居　　⑬西安平地式窯洞　　⑭内蒙古「蒙古包」
⑮「蒙古包」式土房　　⑯鞏縣靠崖窯洞

圖16　地方民居分佈示意

（四） 園林

中國有悠久的造園傳統。漢代宮廷苑囿頗受求仙思想
影響，喜在池中造象徵仙境的蓬萊三島。離宮別苑地域廣
大，包括遊賞、狩獵、養殖、園圃等不同內容。貴官富豪
的私園在漢代出現，盛行於南北朝、隋、唐，宋以後受詩詞
和山水畫的影響而日趨精巧，至明、清達到高峰。

園林可分皇家苑囿與私家園林兩大類，由於地理、氣
候因素，北方、南方園林在風格上也不同。

私家園林是兼供主人遊賞、休息、居住之用的宅旁園，
以追求隱逸幽靜、林下清福為主導思想，使主人雖身居都
市而能享山林之樂。受城市用地限制，它不可能簡單地重
現真景，而是結合中國詩詞和山水畫的意境，以「師其大意」
的帶有一定象徵性的手法，創造出小中見大、寓情於景、
更能概括自然景物之美的神形兼備的景物。中國古代建築
採取院落式佈局、在平面上展開的特點同樣應用於園林，
但不是全用建築，而雜以山、水、樹、石為間隔，構成不同
的空間變化。一般園林大多以主要廳堂軒館面對水池，形
成較開闊的主景，在四周以亭、廊、假山、樹叢為間隔又
構成若干小景、小院，或曲徑通幽，或可望而不可即，和建
築中在主院落四周建若干小院同一原理。宅旁園多是人造
的丘壑和按特定需要培植的花木，故在疊山、理水、樹石

佈置上有突出成就。一些高水平的園林，雖是平地起山鑿池，卻能巧妙佈置山之起伏脈絡、水之曲折源頭，使人感到是在自然山水佳處圍其一角所造。其中疊山堪稱中國古代園林中最突出的特點。疊山的外形和佈置頗受中國山水畫影響，甚至山之紋理也兼採自然和山水畫皴法之長。其精品確能在方丈之地做出峰頭水腳、澗谷岩穴之境，創造出彷彿置身於深山窮谷、絕壁危磯之下的意趣。為滿足遊賞、宴樂、休息、居住要求，中國私家園林中建築密度都較大，但竭力避免對稱而採取借景而造的原則。園內的廳堂亭榭軒館除實際用途外，本身既是觀景之點，又是被觀賞的景物，遊廊和園徑則起著組織最佳觀賞路線、分隔空間、增加園景層次和深度的作用。在亭榭中，以門窗掛落為景框，透過它坐玩景物，如面對一幅立體畫幅；沿遊廊及園徑觀賞，步移景異，如展閱山水畫卷。兩者相輔，動靜咸宜，各極其妙。這是中國園林很突出的特點。園中建築多懸匾額對聯，石上有銘刻題詠，點明造景的立意，引導遊者玩味。中國古代園林與詩詞、繪畫緊密聯繫，是高度文化與建築及造園藝術結合的產物，故對其意境和文化內涵的領略也隨遊者文化素養而見仁見智，但景色之美則是為人所共賞的。中國古代私園以蘇州最具代表性，而疊山和以建築為景框互為對景之作當以蘇州的環秀山莊和留園為極致。

皇家苑囿的設計思想不外追求想像中的仙山瓊閣和集

仿天下名區勝景。在湖中建三島用以象徵東海三神山的佈置，從西漢建章宮沿用到明、清北京三海和清代的圓明園，可謂長盛不衰的傳統主題。清代北京三山五園和承德避暑山莊中又有大量仿各地名勝之處，如頤和園仿杭州西湖、圓明園仿蘇州獅子林、避暑山莊仿鎮江金山等。皇家苑囿地域廣大，景物多是天然山水與人工結合。其佈置特點是劃分為若干景區，互為對景，遙相呼應，有時有很複雜的軸線及輻射線關係。例如，北海以瓊島為中心，在其東西南北四向軸線上都有建築，但其南的團城不在瓊島的南北軸線而偏西。為求呼應關係，把瓊島前之橋做成三折，北折在瓊島南北軸線上，南折在瓊島至團城連接線上，中折為南北二折之連接體，以一橋把瓊島與團城聯繫起來。瓊島南北軸線與北岸建築也不相對。為此，在瓊島北面正中的漪瀾堂之西又建一道寧齋，與北岸的西天梵境相對，使景物有呼應關係（圖 17）。在頤和園也有這種軸線呼應或轉移的關係（圖 18）。這情形表明皇家苑囿在總體規劃上是經過精心設計的。苑囿中建築多成組而建，稱「座落」。每組是一獨立小園林，在全局上又是所在區之景點，並和別區呼應。整個苑囿實際是在統一規劃下由一系列有對景或互相呼應、互相對比關係的園林群組成的；各小園及點景亭榭可以擷取名區勝景的精華，或隱或顯，而少數幾處樓台高矗、殿閣翠飛、金碧輝映的主景，則提綱挈領，控制全局，決定該苑囿

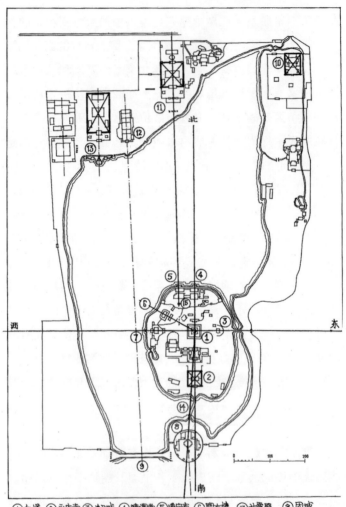

西

北

东

南

① 白塔 ② 永安寺 ③ 半月城 ④ 濠濠堂 ⑤ 遠帆亭 ⑥ 悅古樓 ⑦ 甘露殿 ⑧ 圓城
⑨ 金鳌玉蝀桥 ⑩ 蚕壇殿 ⑪ 西天梵境 ⑫ 快雪堂 ⑬ 闡福寺 ⑭ 积翠堆云桥

圖 17 北海總平面佈置示意

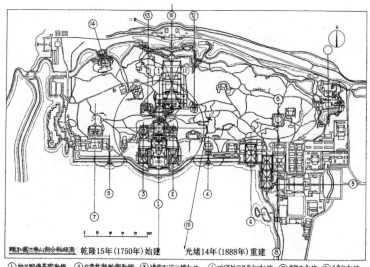

圖18 頤和園萬壽山佈局示意

的特殊面貌。

　　皇家苑囿富麗開闊，私家園林淡雅幽邃，風格迥異。如以不同風格的山水畫來比擬，以江南私家園林為代表的「城市山林」型園林宛如構思精密、渾茫秀潤的水墨寫意小景，引人遐想；豪華開闊的皇家苑囿則更像青綠設色的仙山樓閣巨幅，使人驚歎叫絕。但正如青綠和水墨山水同為最有特色的中國山水畫一樣，私家園林和皇家苑囿也同為最有特色的中國古代園林。

（五） 城及城市公共建築

古代城市為了防禦，都建有城牆和城壕，關城門以供出入。早在四千年前的龍山文化時已會用夯土築城，一直沿用下來。用掘城壕之土築城可以減少大量土方運輸，也已久為古人所掌握。南北朝時鄴城、徐州已用磚包砌夯土城牆，但直至唐、宋、元時，包括都城在內，都仍是夯土城牆，只宮城包磚。從明代起才在都城和重要州縣城包砌磚牆。城牆上向外一面建垛口，以掩蔽守城人並提供射箭孔；向內一面建防護性女牆。城上每隔三十至五十米建突出的墩台，可以側向用箭、弩封鎖城身，防止敵人攀登，稱馬面。馬面上建掩蔽用小屋，稱戰棚。

在北宋以前都用木柱承梯形木構架建城門洞。南宋後火藥應用於戰爭，遂改為磚砌券洞。城門墩上建城樓，兼有防禦和觀瞻作用。漢以後邊城多在城門外建曲尺形牆或影壁，使開城門出兵時不為敵所見，稱甕門和護門牆，以後發展為包在城門外的半圓形小城，稱甕城。南宋起在甕城正面建大型戰棚，設射箭子樓，稱「萬人敵」，至明代遂發展成有多層射箭孔的箭樓。甕城側面的門上又設閘板，可以放下封門，稱閘樓。磚砌的多層箭樓以堅厚勝，木構的城樓以高大玲瓏勝，二者前後相重，互相對比襯托，使人對城之壯麗和固若金湯有深刻印象。現存最壯麗的城樓、箭樓是

西安城牆的西門，為明代所建。其規模、氣勢都超過北京的城樓和箭樓。

在宋以前實行坊市制時，城內街道兩側只看到行道樹後的坊牆，僅少數貴官才可在坊牆上開門，街景整齊壯闊而略失單調。宋以後的街巷制城市可臨街設店，街景繁華，而街道往往被侵佔，微顯狹隘，風格迥然不同。古代都用鼓聲報時。唐代都城長安在宮城正門承天門上設鼓，以鼓聲通報城門、宮門、坊門的啟閉時間。各州也在衙城正門設鼓報時，稱譙樓或鼓角樓，也是高大的城樓。從元代起，在都城北部、皇城之北建鐘、鼓樓以報時。明北京繼承元代此制，把鐘、鼓樓建在城市中軸線北端。明代又在各州、府、縣城建鼓、鐘樓，多設在十字街頭，以代替衙城前的譙樓。它們都是建在高大墩台上的巨大樓閣，巍然高聳，成為城市的中心建築。它們對形成城市街景和立體輪廓起重要作用，也是中國古城的特色之一。現存的北京鐘、鼓樓，西安鐘、鼓樓都創建於明代初年，高大壯麗，至今仍對維持古城傳統風貌起重要作用。

（六） 商業建築

在宋以前的坊市制城市中，商業集中在市內。市四周有牆，牆上開市門，市內中間設市樓，為管理官員辦公處。

市樓四周成行地佈置商店，稱肆。每行間道路，稱隧。沿市牆內四周設倉庫。這種市的形象在漢代畫像磚上可以看到。北宋以後的街巷制城市可以沿街設商店，密集的成為商業街，商業街集中處遂成為商業中心。

商業建築的特點除便於陳設貨物外，外觀要華美，顯示實力雄厚，並且要有本行業特點，使顧客易於識別。歷時既久，就形成不同商店的特點。各種商店中，以銀樓、綢緞店、茶店、藥材店、酒樓最為富麗，門面可以為二層甚至三層樓，有雕鏤精緻的裝修，懸掛精緻甚至是豪華的招牌幌子。有的在店前建牌樓，以雄富相誇耀，吸引顧客。

傳統的院落式佈局也適用於商店。一般商店多臨街設店面，後院為庫房。大型商店本身即為一二進院落，甚至前後進均為樓屋，以樓廊相連。有的還略有園林小景。傳統商店保存至今的較少，杭州的胡慶餘堂中藥店是豪華型院落式商店的典型。清中、後期在北京前門內棋盤街前東西側建豪華店面，號稱「天街」，實是為城市裝點門面的，當時北京的商業中心並不在這裡。清末寧波一些茶店、金店在雕鏤裝修上滿施金漆，極盡炫耀之能事，也很有代表性，可惜都已不存在了。

（七） 宗教建築

中國古代宗教建築，主要有佛寺、道觀、清真寺等，而以佛教寺廟數量最多。宗教建築除便於進行宗教活動外，還要以建築藝術造成特定環境和氣氛，用以吸引信徒，增強其信仰。

1. 佛寺。佛教在西漢末傳入中國，最初以供舍利的塔為崇拜對象。精深的佛教唯心哲學也和中國魏晉時盛行的玄學互相補充，得到上層士族的尊信。但作為外來宗教，要在已有近千年傳統的儒學盛行的中國大發展，必須中國化和世俗化，以中國人易懂的說法和樂於接受的形式傳播。十六國以後，中國陷於三百年分裂動盪，人民苦難深重。佛教以宣揚佛救苦度世的偉力和因果報應之說，吸引了大量苦難的人民和在動盪中往往也自身難保的上層人士，大為盛行。為把觀念中的佛和佛國樂土化為可見形象，造佛像、建佛寺的活動大盛。佛像、佛寺由梵相、西域式逐漸變為漢相、漢式。佛寺由以塔為中心逐漸變成以更宜於供佛像的佛殿為中心。塔由梵式變為中國傳統樓閣式，殿則建成中國殿堂。漢相的佛、菩薩高坐於華美的床上，上覆七寶流蘇帳，宛如中國的皇帝、貴族、貴官。當時，貴族舍宅為寺成風，以住宅之前廳為佛殿，後堂為講堂，原有的宅園也保留下來，遂成為佛寺園林之萌芽。以一般人終生不得一

見的宮殿、貴邸為模式建寺，既顯示了佛的尊貴，形象化地表現佛國的富饒安樂，以堅一般信徒向佛之志，也引起更多人的好奇欲觀之心。這對佛教傳播是有利的。南北朝、隋、唐大寺，如北魏永寧寺、唐章敬寺等，都和宮殿無殊，且大都對公眾開放。

佛寺建築主要分宗教活動及生活用房兩部分，也採取院落式佈局。宗教活動以中軸線上主院落為中心，左右有若干小院，主要為佛殿，佛塔，講堂，經藏，鐘樓和專供奉某佛、菩薩的小院或殿堂。僧眾生活用房有僧房、食堂、浴室、廚房、倉庫等，大多在後半部。佛寺佈局早期以佛塔為中心，建在主院落正中，其後為佛殿。唐初發展為佛殿在中心、佛塔分左右建在佛殿前。唐中期左右，主庭院中只有佛殿，在主院落外東西側分建塔院。中唐以後，佛寺也隨宮室邸宅由用迴廊改為用配殿，周廡圍成院落，即四合院的形式，成為沿用至清的通式。中唐以後，佛寺更廣泛地向公眾開放，有的內設劇場，有的以「俗講」(近於說唱的形式) 向人宣傳佛教，成為城市重要公共場所。至宋代更發展為在寺內定期設市交易。北宋汴梁 (今開封) 大相國寺即著名商市，在主院落大殿前、東西配殿和廡下陳列百貨出售。這傳統沿襲下來，直到清代。北京隆福寺、白塔寺、護國寺都曾是巨大的定期集市。除少數這類寺外，大多數佛寺仍以禪修為主。

唐代佛寺僅殘存零星殿宇，全貌只能從壁畫、石刻中見到。宋代佛寺僅河北正定隆興寺尚完整，但也是宋、金兩代陸續建成。只有明、清佛寺還有完整保存至今者，如北京的智化寺、臥佛寺、碧雲寺。其佈局共同特點都是前為山門，門內左右建鐘、鼓樓，正北中軸線上建主院落，由稱天王殿的南門和配殿、周廊圍成矩形院落，庭中建正殿大雄寶殿，其後還可有一至二重後殿。主院落左右連若干小院。北面並列三院，正中為藏經樓，左右為方丈院。僧房、廚、庫即在左右小院中。按明初定制，各州府衙也是前為大門，門內主院落正中建大堂，主院落左右對稱建若干小院，北面建三小院，為官員住宅，佈置與此基本相同。由此可知當時敕建寺廟基本和州府級官署同制，但官署主院落不植樹，而寺院中庭植松柏、置碑碣經幢，正殿用琉璃瓦，小院花竹交映，加上鐘聲梵唄，氣氛遂與官署不同了。

佛殿中，或供一佛二菩薩，或三佛、五佛甚至七佛，都端坐在佛壇之蓮台上。菩薩大多為立像，故專供菩薩之處多為樓閣。著名的薊縣獨樂寺觀音閣和承德普寧寺大乘閣都高二層，中為空井，立菩薩像。在底層仰望其偉岸身軀，在上層正視其低眉端莊的面貌，即令不是信徒，也會得到深刻的印象。

2. 道觀。道教創自東漢後期，是中國土生的宗教，尊

奉老子為教主，唐、宋時代大盛。建築稱觀或宮，也為院落式佈局。主院落在中軸線上，主殿供天尊、老君等，其他小院及廚、庫、居室在兩側及後部。對佛、道二教，歷代帝王雖時有軒輊，卻基本並行不廢，故國定規模、寺觀佈置頗多相似之處。但道教有打醮等儀式，有時需露天活動，殿前多有大的月台。現存最重要的道觀為芮城永樂宮和北京東嶽廟，都是元代官府創建或支持興建的，殿前都有巨大的月台。

3. 清真寺，亦稱伊斯蘭教禮拜寺。伊斯蘭教自唐代傳入中國後，逐漸發展。現存南方始建於宋、元的清真寺（如泉州清淨寺、廣州懷聖寺、杭州真教寺）和現存新疆地區的明、清清真寺都保持較多的中亞和阿拉伯形式。但在內地，入明以後，即多採取中國傳統的木構架殿宇和院落式佈局。這種清真寺以禮拜殿為主，前有大門、二門，門內兩旁為講堂，庭院正中建禮拜殿，殿前有教徒脫舄處，多為凸出抱廈。殿後牆稱正向牆，後有向外凸出的龕室，稱窯殿。正向牆前左方，有宣諭台，是向教徒宣講教義之處。教徒膜拜要面向麥加，故中國的清真寺都面向東，以使其窯殿坐西面東。在清真寺中還建有塔樓，名邦克樓，為召喚教徒來禮拜之處，還有水房供教徒洗沐之用。這些採用院落式佈局和樓觀翬飛的清真寺，殿內橫鋪條形禮拜用毯，窯殿保持阿拉伯建築風格，建築裝飾只用植物及幾

何圖案，間以阿拉伯藝術字體，兼有漢族和伊斯蘭教藝術之長，形成獨特的藝術風貌。

（八） 陵墓

古代儒家極重孝道，認為是立身之本。親在盡孝養，親逝極飾終之典，是人子之責。建墓營葬是盡孝道的重要表現。喪家或出於哀慕至誠，或怵於清議，大多盡力厚葬。古人又有事死如事生之説，故陵墓中建築的比重也在增大，遂成為建築的一個重要方面。較大的墓葬大多有墳丘、祭堂、墓牆、神道幾大部分。古代建築中的等級制度也包括陵墓，對可否或如何劃塋域、闢神道、列像生、置碑表、建祭堂以及墳丘之大小高低都視官階而有不同的規定，故古人營墓並不能全依其財力任意興建，而要受其社會地位之限制。臣下至庶民建墓是作為追慕先人的紀念地，而帝王陵墓更重在讚美死者「神功聖德」，顯示家族皇權之淵源久遠和昌盛鞏固。這是對陵墓在建築藝術上的要求。

中國古代建築藝術以建築群組在平面上展開和創造空間環境的特點，在陵墓中也有突出的表現。它把陵（或墳，下同）山放在最後，周以陵垣，其前建陵門，闢神道，神道兩側設標表、石獸、石人、碑碣，直抵陵前的祭殿（或堂）。整個陵垣內遍植松柏，造成與外界隔絕的局部環境。通過

陵山前這一系列前奏，使謁陵者逐步增加莊嚴心態，最後到陵前時，崇敬之心油然而生。

墓葬都在山野。在廣闊天地中，人工建築極易顯得渺小，而人在地上所見最崇高者為山嶽，故墓葬自然會設法以天然地形或山丘來襯托。一般墓總選在無積水的高地上，背後及左右有山丘環抱者尤為理想。帝王陵墓地域廣大，則往往以山丘來象徵其不朽功業。始皇陵是古代所築最高大的陵山，還要以驪山為屏蔽，地形利用之重要於此可見。

古代墓前都建闕，故主峰雄偉端正、前方有小山相對如闕的，是建帝陵的最佳天然地形。唐高宗乾陵和明十三陵都選擇了這種地形，得到了最大的成功。

乾陵在陝西乾縣北山區。主峰梁山山體雄渾，左右有小山輔翼，四面山丘愈遠愈低。主峰南恰有一南北走向餘脈，嶺脊高出左右，南延一公里餘降至平地，又左右分開，聚為兩座小山。建陵時，即以主峰梁山為陵山，山腰鑿羨道、闢墓室，山前建獻殿（祭殿）。環主峰建方形內陵垣，四面闢城門，門外建闕、設石獅，城四角建角闕，體制宛如一座宮城。神道闕在山前餘脈的嶺脊上，南端近平地處建外重陵垣之正門，門兩側小山頂上建巨大的磚石三重子母闕，標示陵之入口。外、內二重陵垣之間遍植柏樹，稱柏城。在神道的兩側依次相對設石柱、石像生共十八對，石碑一對，蕃臣像六十一尊，北抵內陵垣南門。自外陵垣入口處北望，

前面兩山對峙，上建巨闕，中間繞一神道，隨山勢上升，遙指陵山；進入神道後，左右石像生夾道，襯以左右嶺下的柏林，宛如一條浮在林端的高甬道，步步升高，直抵陵前。這個地形宛如天造地設，極大地襯托了陵墓，以陵山高聳、四周群山俯伏其下象徵死者君臨天下的威勢和與山嶽同高的「功德」，以石像生夾道使人生崇敬之心，以神道高出林杪上與山連啟發人的人神交通之聯想。唐代諸陵大多以山為陵，但只有乾陵是最成功的例子。唐帝陵至今尚未發掘，地宮內部制度不明。已發掘的太子、公主墓都有前後兩個墓室，連接甬道，用壁畫繪成房屋室內形象，表明是以墓室象徵地上宮室。帝陵應與之相近而規模遠遠超過之。

　　明十三陵在北京昌平縣北面山谷中，北、東、西三面群山環抱，主峰天壽山在北端，山谷開口在西南方，有兩小山夾峙，宛如天關。陵門建在谷口，谷內即陵域，遍植松柏。整個陵區以北倚天壽山的明永樂帝長陵為主體，其餘十二陵各倚一山峰，分列左右，互相呼應，橫亙十餘公里。自山谷入口至長陵有長近七公里的陵道，陵區大門大紅門即設在此，門外一千米餘有石坊為標誌。入門有碑亭，內立永樂帝巨碑。碑亭北為長約一千米的神道，夾道建有石柱及石像生十八對。再北，陵道隨地勢高低轉折，跨過三道橋始到長陵：路上高處可以縱覽諸陵各倚一峰松柏鬱蒼的偉觀，低處可以仰觀長陵主殿的巍峨，斜路可以看到長陵主

殿、方城明樓和寶城的側影，從不同角度顯示諸陵與地形的巧妙結合。與唐乾陵一陵獨倚一峰不同，明十三陵是諸陵共聚一個山谷，而又各倚一峰，形成環抱之勢，是又一種族葬形式，但在墓葬群利用地形和陵道選線上也是最成功之例，與唐乾陵都堪稱一絕。

　　長陵建築基本保存完整，是用紅牆圍成的三進院落。第二進的祾恩殿是全陵的主體建築，其形制之莊重宏偉可與紫禁城內之太和殿相匹，但左右配殿已毀。殿後第三進院北端為方城明樓，是建在方形城墩上的碑亭。方城後即為陵山。陵山是平地碑築的墳丘，直徑約四百米，四周砌圓形城牆圍護，下用石砌墓室，頂上隆起，密植柏樹，遠望和背倚之山渾然一體，實際上中隔截水溝及擋水牆，並不相連。這種陵制是明代首創，與前代不同。清陵也集體建於山谷中，但並不都各倚一山。前部建築大體沿明代制度，略有改變。由於沒有明陵那樣優秀的地形，諸陵一字排開，氣勢散漫，遠遜於明陵。

（九）　橋樑

　　古代橋樑從結構上劃分有梁橋、拱橋、懸臂橋、索橋、浮橋等。很多橫跨巨川大河的橋樑，成為工程技術史上的奇跡。早在前 3 世紀，秦在咸陽就跨渭河建了寬六丈（約

十四米）、長一百四十丈（約三百二十六米）的梁橋。西晉和唐代先後於 3 世紀末和 8 世紀上半葉在今河南孟津、山西永濟建了橫跨黃河的浮橋。宋代在 11—12 世紀先後在今福建泉州和晉江建了長八百餘米的洛陽橋和長兩千餘米的安平橋兩座梁式石橋。金代於 12 世紀末在中都（今北京）建長二百六十五米的連拱石橋盧溝橋。也有些橋雖不長而在工程上有創造或施工條件極為艱險，如隋代於 7 世紀初建的世界上最早的敞肩拱橋趙州安濟橋，清代於 18 世紀初在大渡河急流之上、峭壁之間所建長一百零四米的鐵索橋瀘定橋，為中國橋樑史增添了光輝。

這些橋氣勢宏壯，並都經一定藝術處理，也是建築藝術上的偉觀。秦咸陽橋橋頭有石雕人像；南朝建康和隋、唐洛陽浮橋兩端建樓和華表；唐永濟黃河浮橋以四座各重七十噸的鐵牛塑像為錨固；安平橋上建五亭，橋端建石塔；趙州安濟橋和北京盧溝橋則以石雕望柱獅子和欄板上的雲龍著稱於世；廣西侗族的程陽橋在橋面上建樓閣，連以長廊，成為橋樑工程與建築藝術結合的佳例。一些木構橋樑，構架組織有序，本身即兼有藝術之美，如北宋《清明上河圖》中所繪北宋汴梁（今開封）的木構疊梁拱橋和近代毀去的蘭州握橋。在江南水網地區，為便利舟行，多跨小河建高起的梁式或拱式石橋，雕工精緻，形體秀美，和秀麗的江南民居共同形成獨特的地方風貌。

中國傳統園林多以水景為主，秀美的橋樑為園中不可缺少之景。梁式石橋低壓水面，拱式石橋高起如虹，與水中倒影相映，遂使「小橋流水」一詞近於園林之代稱，而橋樑之建築藝術美也得到充分的表現。

中國古代木構建築設計特點

　　中國建築有七千年以上的悠久歷史，但漢代以前的建築物大都是土木混合結構或木構架建築，不能長期保存，故早期遺構極少，已發掘出的建築遺址又大多殘破，在時代、類型上也尚不是很連貫，還不具備準確推測其原狀進而研究其設計方法的條件，只能通過遺址和明器陶屋、畫像石等形象史料互相參照進行研究。在現存古代地上建築實物中，石造的以東漢石闕為最早，磚造的以北魏末年建的登封市嵩岳寺塔（523 年）為最早，木構的以中唐所建五台縣南禪寺大殿（782 年）為最早（圖 19），故這方面的研究目前主要從有建築實物存在的北魏和唐代開始。唐以後建築以木構架為主，磚石建築為輔，木構建築的設計遂成為研究古代建築設計的主要方面。

　　古代木構架建築在寬度上以間數計，正面每兩柱之間稱為一間，每間之寬稱間廣，若干間並聯組成一棟單體建築，其總寬稱面闊。木構架建築在深度上以屋架所用椽數

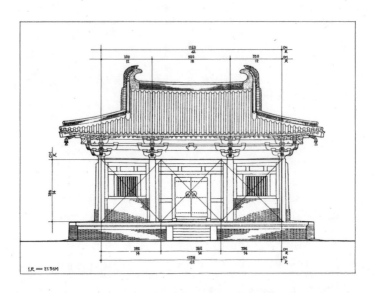

圖 19　山西五台南禪寺大殿立面分析示意

計，稱為進深幾架椽（但大型建築的側面也分間，一般進深二椽為一間），矩形平面建築的屋頂形式有硬山、懸山、歇山、廡殿，後兩種其下可做重檐；具體表示一建築時應稱之為面闊幾間，進深幾椽（或間），上覆某種屋頂。如以北齊墓中房屋形木槨為例，可稱之為面闊三間，進深兩間（一明兩暗，四架椽），上覆歇山屋頂（圖 20）。

　　這些木構的單體建築平面一般為橫長矩形，屋頂形式受等級制度限制，可選擇性較少，故形體都較簡單。但如果

　　　　　　　　　　　　　中國古代建築概說

圖 20　北齊墓中房屋形木槨示意

以其為主體，四周接建附屬建築，如在前後增加抱廈、在兩山面加耳房，則可形成外形較複雜的複合體。若把主體做成前後勾連搭屋頂，還可擴大主體進深。如果在二三層樓閣的四周加這些附屬建築，再配合以層高的變化和屋頂的重檐、單檐的組合，還可出現外觀更富於變化的複合樓閣。從已發現的遺跡結合歷史記載可知，西漢時土木混合結構的明堂、辟雍和宋元繪畫中所繪樓觀和現存大量宮殿寺觀都是些體量巨大、外形變化豐富的複合型建築（圖 21），現存的明清紫禁城角樓就是複合型建築的佳例（圖 22）。

　　上舉諸例表明中國古代可以建形體複雜、結構特殊的複合型建築，但在實際建設中卻使用得較少，只在有特殊需

要處偶一用之，絕大多數仍是橫長矩形平面的房屋，包括宮殿、壇廟、寺觀的主殿也基本如此，只是面闊、進深加大，屋頂用高規格的歇山、廡殿頂甚至加重檐而已。由於現存的木構建築最古者建於唐代，而在文獻中只有宋代和清代

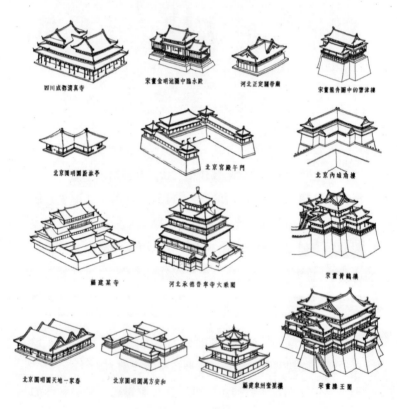

四川成都清真寺　宋畫金明池圖中臨水殿　河北正定關帝廟　宋畫龍舟圖中的寶津樓

北京圓明園新林亭　北京宮殿午門　北京內城角樓

福建某寺　河北承德普寧寺大乘閣　宋畫黃鶴樓

北京圓明園天地一家春　北京圓明園萬方安和　福建泉州奎星樓　宋畫滕王閣

圖 21　中國古代建築組合形體示意

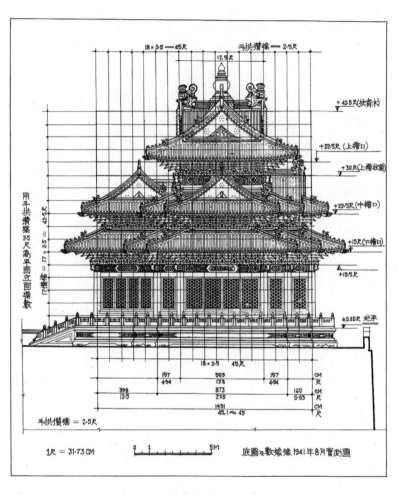

圖 22 紫禁城角樓分析示意

有關於建築設計方法和規範的專著，故我們主要從唐代開始，下至明、清進行探討。

最早詳細記載木構建築設計方法的是編成於北宋元符三年（1100 年）的《營造法式》。書中規定木構建築以所用標準木枋稱為「材」，以它的高度為模數，稱為「材高」，是建築的「基本模數」。又以材高的十五分之一為「分」，是「分模數」，以計算小尺度的構件。當建築使用斗栱時，栱高與材高相等。建築物的面寬、進深和柱、梁、斗栱等構件都以「材」「分」為單位。宋代規定材之大小為八等，按建築之等級、性質、規模選用。但當時編此書是為了工程驗收核算工料之用，內容詳於記載以材、分計數的構件尺度，但略去了建築的整體比例關係。不過我們仍然可以通過對《營造法式》所載一些構件尺度的分析，結合對此期建築實物的研究反推出一些這方面內容，如其面闊、進深受外檐斗栱朵數的影響，而斗栱間距在一百一十至一百五十「分」之間。又通過實測，發現檐柱平柱之高與建築面闊和高度都有一定關係，是建築的「擴大模數」，這在多層樓閣和塔中表現得尤為明顯。

通過對現存唐代建築南禪寺、佛光寺兩座大殿的研究，可知上述《營造法式》所載以材高為基本模數，以「分」為分模數，以柱高為擴大模數，以控制建築各部分的尺度、比例的設計方法在唐代中後期已很成熟地運用（圖 23）。而現

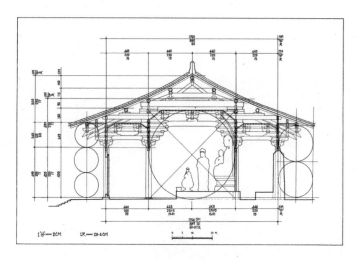

圖 23　佛光寺大殿剖面示意

存遼代所建佛宮寺木塔之高也以其下層柱高為擴大模數（圖
24）。如果參考日本受中國南北朝後期至唐前期影響的飛鳥
時代的木塔法隆寺五重塔也採用了以簷柱平柱之高為塔在
高度方面的擴大模數的設計方法，則這種運用模數的設計
方法還可能上溯到初唐及南北朝後期，而《營造法式》所載
正是在這基礎上加以發展而成的（圖 25）。

　　《營造法式》把建築之構架主要分為殿堂型、廳堂型、
餘屋型三種，分別用於重要性和規模不同的房屋上，每一型
又有若干式。

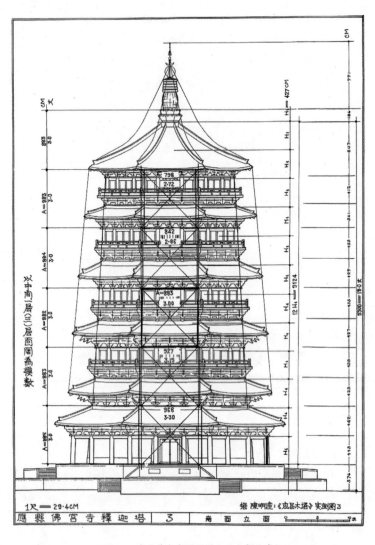

圖 24　應縣佛宮寺釋迦塔立面分析示意

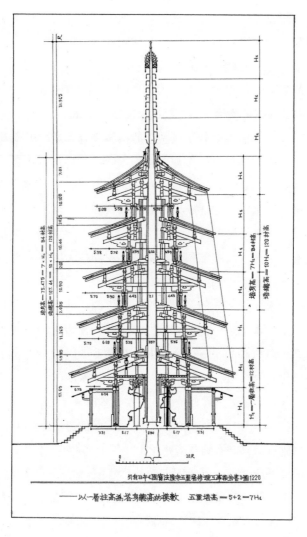

圖 25 日本法隆寺五重塔剖面示意

殿堂型構架特點是構架自下而上，由柱網、鋪作層、屋架三個水平層疊加而成。其柱網佈置有單槽、雙槽、斗底槽等定式，鋪作層由斗栱、柱頭枋和明栿組成，形成一水平的網架，安放在柱網上，以保持構架的整體穩定，作用近於現代建築的圈梁。其上設屋頂均架（圖 26）。

廳堂型構架由若干道垂直的構架拼合而成。但宋及宋以前廳堂型構架可以按需要選用不同的類型加以拼合，即按室內空間需要把進深（椽數）相同而柱數、柱位不同的構架拼合混用在一座建築中，做到按實際使用需要佈置柱網和梁架，有一定靈活性（圖 27）。從現存唐代建築實物和遺址看，佛光寺大殿屬殿堂型構架，南禪寺大殿屬廳堂型構架，這兩種構架在唐代已很成熟了。

經宋、金、元的發展，至元明之際，隨著木構架的簡化，在建築設計中對模數的運用也發生了變化，由以材高為模數、以材高的十五分之一為分模數「分」的「材分制」改為以栱寬為模數、以其十分之一為分模數的「斗口制」。明清兩代官式建築設計都是以斗口為模數的。

這種以斗口為模數的設計單體建築的方法始於明初，但我們目前只能看到在清雍正十二年（1734 年）才以文字形式記錄下來，編為七十四卷的《工部工程做法》。書中記錄了二十七種建築尺寸，二十三種為大式，四種為小式。大式建築以斗口為模數，把斗口分為十一等，按建築之性質、規

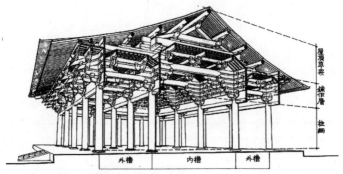

圖 26　佛光寺大殿構架示意

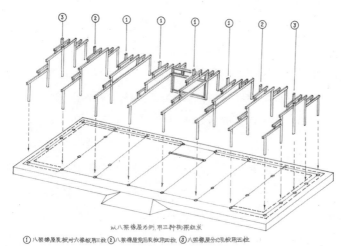

圖 27　宋式廳堂型構架示意

模選用。建築物之平面尺寸、柱高、構件之斷面等都以此而定。

明清建築構架沿宋元以來傳統又有發展和簡化。其重要的殿宇基本在宋式殿堂構架基礎上再簡化，在柱頭上除橫向（面闊方向）用額枋相連外，增加了在縱向（進深方向）連接的隨梁枋，這就在柱網的頂端形成若干閉合的方框，加強了柱網的整體性和穩定性。這樣，原有的由斗栱、柱頭枋、明栿形成的在柱網和屋頂構架間的鋪作層就失去了保持構架整體性和挑檐的作用，變為裝飾層和建築等級的象徵，這在木構架發展上也是一種變化（圖28）。明清較次要建築的構架仍近於宋元以來之廳堂構架，但組合變化較少；這兩類在清式中都屬大式。清式中之小式大木構架比廳堂構架更加簡化，如以面闊乘一定係數定柱高、柱徑，再以柱徑加減一定尺寸定其他構件斷面。由於模數過於簡化而所包容之範圍又過廣，往往出現很多構件尺寸不甚合理之處。

明清官式建築的設計方法所規定的條文過於呆板，缺少變通，故建築物之面貌較單調，個性不突出，用料偏大，顯得笨重，但在保持大小尺度不同的建築取得統一諧調的效果上仍有其優點，故明清單體建築在外觀上雖不甚活潑醒目，卻在組合為大的建築群體時仍能達到較高的藝術水平，這可以從明清宮殿壇廟中看到。

對《營造法式》《工部工程做法》中所記載的以材分和斗

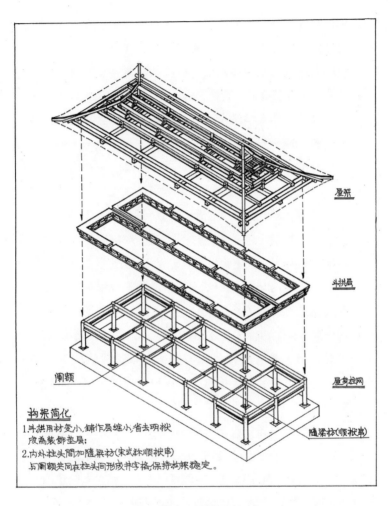

屋架

斗拱層

闌額

屋身柱網

隨梁枋(順栿串)

构架简化

1. 斗拱用材變小,鋪作層縮小,省去明栿
 成為裝飾墊層;
2. 内外柱头間加隨梁枋(宋式称順栿串)
 與闌額共同在柱头間形成井字格,保持构架稳定。

圖 28　明清殿宇構架分析示意

口為模數進行單體建築設計的方法的研究和對實測圖和數據的分析，發現了一些雖無明文規定卻含蘊在兩書內容中的對擴大模數的運用和其他一些設計規律，逐漸對古代建築設計手法有了更多的認識。由於材分和斗口的尺度太小，用來計算房屋的大輪廓尺寸過於細碎，推想它應會有更為簡明易掌握的方法。

從對各實例的分析可以看到，在元以前，單體建築以材和「分」為設計模數。在設計一座建築時，先按其性質和重要性（等級）、大小規模確定構架類型（殿堂、廳堂、餘屋）、屋頂形式和按規定應選用的材等，然後按每間所用斗栱的朵數確定面闊。斗栱中距以一百二十五「分」為基準，可在一百一十「分」和一百五十「分」間浮動，即用單補間鋪作時間廣在二百二十分至三百分之間，用雙補間鋪作時間廣在三百三十分至四百五十分之間，以五或十「分」為單位。

從對實例的分析還可以看到，在單體建築設計中檐柱之高是很重要的擴大模數，可以用來控制房屋的斷面和立面。

中國木構建築分台基、屋身、屋頂三部分，屋頂是坡頂，其高由進深決定，故影響立面比例最大的因素是屋身，實即柱列部分。從下面的分析圖可以看到，絕大多數建築，其通面闊是檐柱高 H 的整倍數，這就是說建築之通面闊（有時也包括通進深）以檐柱高 H 為模數。如果在建築立面圖

上劃分出所含柱高 H 的數量，則也可以理解為在設計時先設定以柱高為模數的方格數，再在這範圍內按外觀和使用要求分間。這就是説在立面設計上使用了擴大模數方格網。如唐代南禪寺大殿面闊三間，面寬為三倍柱高，遼代薄伽教藏殿正面五間，面寬恰為五倍柱高都是例子（圖29）。

從所舉諸例可以看到，大約自唐至元，立面所含擴大模數 H 之值一般等於或小於開間面闊，故立面劃分一般為明間呈橫長矩形，其餘左右各間呈豎長矩形。到明代以後，明間面闊加寬，有的可達到次間的一點五倍，而次梢間又往往為方形，遂出現了面寬所含擴大模數檐柱高 H 之值超過開間數，如明長陵祾恩殿及太廟正殿、午門正樓均面闊九間，合 $10H$；西安鼓樓面闊七間，合 $10H$；北京社稷壇前殿面闊五間，合 $6H$。這是不同時代在立面比例上的變化趨勢（圖30）。

在剖面圖上還可以看到，檐柱高還在一定程度上控制建築屋頂的高度。在《營造法式》和《工部工程做法》中規定了用舉折或舉架的方法去確定屋頂高度和凹曲度，但對大量實例的實測圖卻表明它也與檐柱之高有關。從實測圖中可以歸納出以下情況：

其一，在唐代，無論殿堂或廳堂型構架房屋，其中平榑（距檐榑兩步架者，即進深四架椽房屋的脊高）至檐柱頂之距恰與檐柱高 H 相等。

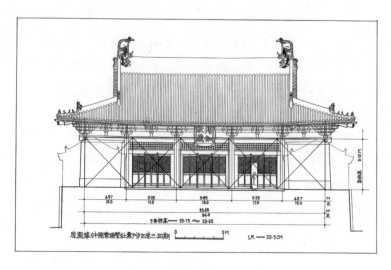

底圖據《中國營造學社彙刊》第三、四期

1尺 = 30·5CM

圖 29　遼代薄伽教藏殿立面示意

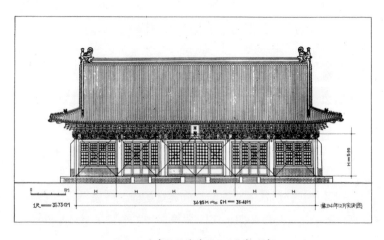

1尺 = 31·75CM

據1941年12月實測圖

圖 30　北京社稷壇前殿立面分析示意

　　　　　　　　　　　　　　中國古代建築概説

其二，在宋遼兩代，殿堂型構架此部比例與唐代相同。但自遼末金初起，廳堂型構架則向上增加了一步架之高，其上平榑（距檐榑三步架者，即進深六架椽房屋的脊高，十椽以上建築則為第二中平榑）至檐柱頂之距恰與檐柱之高 H 相等。

其三，在元代，殿堂型構架也上推了一步架，不論殿堂、廳堂型構架，其上平榑至檐柱頂之距均與檐柱之高 H 相等。

由上述可知，儘管時代不同，計算之起點有變化，但屋頂某榑至檐柱頂之距與檐柱高相等，亦即以檐柱高 H 為建築高度模數這一點是始終不變的（圖31）。

在樓閣和多層木塔或仿木構磚石塔上也清楚表現出在高度上以下層柱高為模數的現象。薊縣獨樂寺觀音閣高兩層，中間有平坐暗層，其高度以下層內柱之高 H 為模數，自此柱頂向上，至平坐柱頂，上層柱頂和屋架下平榑各高均為 H，通計為 $4H$，清楚表現出以下層柱高為模數的特點（圖32）。在樓閣型塔中，應縣木塔五層高 $12H$，慶州白塔七層高 $13H$，杭州閘口白塔九層高 $15H$，泉州開元寺雙塔五層高 $7H$，都是很典型的例證。

但塔是高層建築，除以下層柱高為高度模數外，還需要控制其寬度，亦即控制塔之細長比。從遼建應縣佛宮寺釋迦塔起，包括一系列樓閣型磚塔和方形、多邊形密檐塔

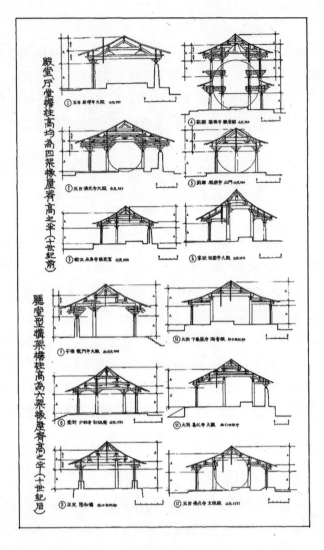

図 31　唐宋遼建築剖面比例示意

中國古代建築概說

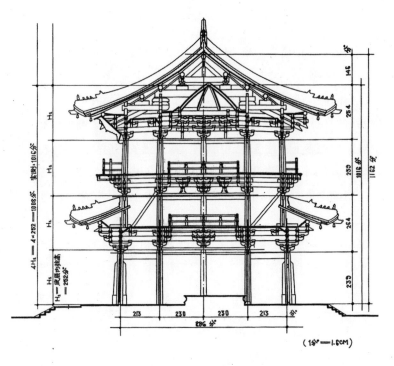

圖 32　獨樂寺觀音閣剖面示意

都有一個共同現象，即以其中間一層之面寬為塔高模數，設此面寬為 A，則應縣木塔高五層為 $6A$，蘇州報恩寺塔九層為 $9A$，上海龍華寺塔七層為 $15A$，杭州閘口白塔九層為 $15A$；諸密檐塔中，登封嵩岳寺塔為 $12A$，雲南大理千尋塔為 $6A$，靈丘覺山寺塔為 $7A$。這現象表明高層的塔除以下層柱高為模數外，還同時以中間一層塔身之寬為高度上的

擴大模數，把塔高與塔中間一層之寬聯繫起來，在模數運用上更加精密。

同時，在明清大型建築中還出現了在立面設計中更為精密的使用擴大模數網格的情況，如天安門、太廟正殿和西安鼓樓等。從圖33可以看到，設計天安門時先確定下檐柱高 H 為十九尺，以它為擴大模數畫方格網，令樓之左右各四間間廣均為十九尺，又定自下檐柱頂至上檐檐口之距也為十九尺，這樣，在門樓立面上除明間加寬至二十七尺可視為插入值外，左右各四間實即為上下兩排方格網所控制。天安門之墩台高度定為 $2H$，即三十八尺，其台頂之寬自門

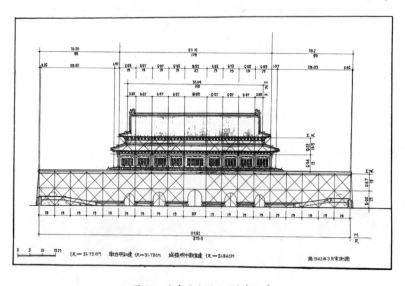

圖 33　北京天安門立面分析示意

樓東西山柱外計各寬 5H，這樣，如扣除明間部分，以門樓次間以外計，台頂東西各寬九格，以上下兩排計則各為十八格，也為模數方格網所控制。簡而言之，天安門之立面設計可以理解為先定檐柱高 H 為十九尺，以它為擴大模數畫寬十九格高兩格之方格網，以控制墩台輪廓、在上層再畫高兩格寬九格之方格網以控制門樓之大輪廓，最後按需要把門樓明間由十九尺展寬到二十七尺，即形成現在的立面。和天安門城樓相近的還有太廟前殿。它定下檐柱高 H 為二十尺，以它為擴大模數，畫上下兩排寬九格的方格網，令上檐柱高為 2H，即四十尺，以確定殿身部分的大輪廓，最後把明間部分由二十尺展寬為三十尺，形成現在的立面。

天安門墩台用方格網控制的做法又見於午門和鼓樓。午門下的凹形墩台高四十尺，中間部分寬二百四十尺，左右突出的兩翼各寬八十尺，故它是以墩台高四十尺為模數，墩台整體寬度為十個方格所控制（圖 34）。鼓樓下之墩台以三丈為模數畫方格網，寬五格為十五丈，深三格為九丈，高度上計至樓層地平為兩格，高六丈，其上重檐樓之樓身寬四格為十二丈，深兩格為六丈，高計至下檐博脊一格，為三丈，其立面設計全部用方三丈網格控制（圖 35）。

檐柱之高也是重檐建築的擴大模數。從歷代實例中可以看到，元以前重檐建築的比例是上檐柱高為下檐柱高的一倍，即上檐柱高以下檐柱高為模數。遼之應縣木塔、北

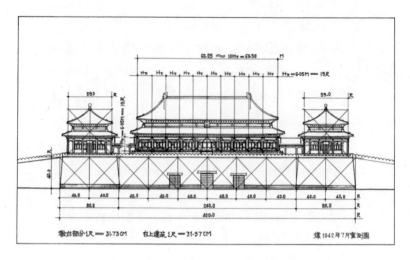

圖 34　北京午門正立面分析示意

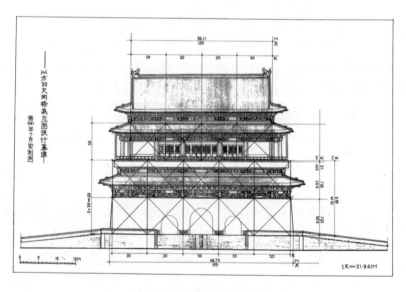

圖 35　北京鼓樓正立面分析示意

　　　　　　　　　　　　　　　中國古代建築概説

宋之太原晉祠聖母殿、南宋之蘇州玄妙觀三清殿、元之曲陽北嶽廟德寧殿都是這樣。但到明以後，逐漸變化，下檐柱逐漸升高，由上檐柱高之半上升到上檐檐口標高之半，有的還升高到上檐正心桁標高之半（圖36）。這樣做是為了使建築更顯軒敞宏大。但詳細分析其比例關係，發現屋頂中平槫至上檐柱頂之距與上檐柱高之比仍保持上檐柱高為下檐柱高之半時的比例，因而推知在設計時仍按宋元時上檐柱高為下檐柱高之半的比例設計，確定上檐柱高及屋頂後，再提升下檐柱高，這表明宋元時以下檐柱高為模數的規律在設計過程中仍然起著潛在的作用。

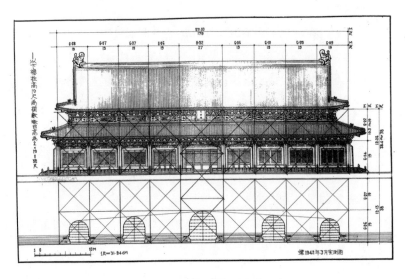

圖36　北京天安門城樓立面分析示意

除以下檐柱高為擴大模數外，個別情況也有以斗栱攢檔為擴大模數的，有代表性的實例為北京紫禁城角樓。

北京紫禁城角樓：樓身正方形，四面各出長短肢。它以斗栱攢檔為擴大模數，攢檔 D 為二點五尺，樓身方 $11D$，四面突出的肢均寬 $7D$，深 $2D$ 或 $5D$；在高度上，下、中、上三層檐分別高 $6D$、$9D$、$13D$；在分析圖上可清楚地看到用模數網格控制立面的情況。角樓是用斗栱攢檔為擴大模數控制設計的典型實例。

從這些例子可以看到，在總平面佈局中使用的方格網到明清時期也用在大型建築的立面設計中，但它不只是用為基準，而是以擴大模數柱高為控制立面輪廓和比例關係的模數網。

從上舉諸例可以看到，在立面、剖面設計中，以檐柱為擴大模數和模數網格是很普遍的方法，古代建築立面分三段，下段台階較矮，上段屋頂斜坡向後，立面起主要作用的是中段屋身，亦即柱列。檐柱是最接近人、對形成建築尺度感起重要作用的部分，用它作模數網格，涵蓋立面，可對建立正確的尺度感起重要作用，它又是方格，以它為基準加以適當調整，也易於保持各開間有較和諧的比例關係，是簡易有效的設計方法。

以上是單層建築運用擴大模數之例。在多層建築設計中，也使用了擴大模數。

薊縣獨樂寺遼觀音閣：上下兩層均面闊五間，中間三間面闊、高度都以底層內柱淨高為模數，形成上中下三重網格（圖 37）。

　　北京明清鼓樓下為墩台，加腰簷，上建面闊五間、進深三間的重簷城樓，外觀為兩層樓閣。用方三丈網格為擴大模數的情況已見前文。

　　應縣佛宮寺木塔：平面八角形，外觀五層。依照傳統，塔之設計有兩個控制它的擴大模數：其一是下層簷柱高 H，

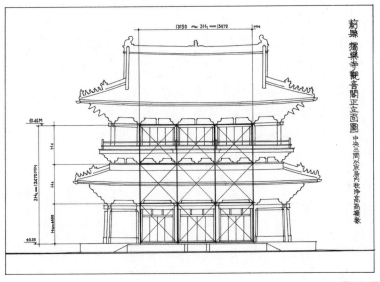

圖Ⅲ—2—1·5

圖 37　薊縣獨樂寺觀音閣立面分析示意

用以控制總高，此塔自地平至塔頂博脊共高 12H；其二是中間一層（此塔為第三層）面闊，用來控制塔之細長比，此塔定第三層面為三丈，塔身一至四層以柱頂計各高三丈，四層柱頂至五層檐口、五層檐區至塔頂仰蓮亦各高三丈。

杭州閘口北宋白塔：石雕仿木構樓閣型塔，平面八角形，高九層。設計中也兼受兩種模數控制：自一層地面至塔頂屋檐總高為一層柱高 H 的十五倍；自一層地面至塔頂屋脊上皮總高為第五層（九層塔的中間一層）面闊 A 的十五倍。運用模數的情況與應縣木塔基本相同（圖 38）。

以上是樓閣和塔運用擴大模數進行設計的情況。塔是古代極有特色的建築物，尤其值得注意。應縣木塔是代表古代木構建築藝術與技術上高度成就的珍貴遺構，閘口白塔是仿木構石塔中雕刻最真實的遺物，它們在運用擴大模數進行設計方面表現出的共同點（此外還有很多相同例子，不能備舉）應即是設計塔通用的方法，說明古代建築設計已達到相當精密的程度。

以上是根據現存實物結合宋《營造法式》和清《工部工程做法》對中國唐以後木構建築設計方法的初步探討。

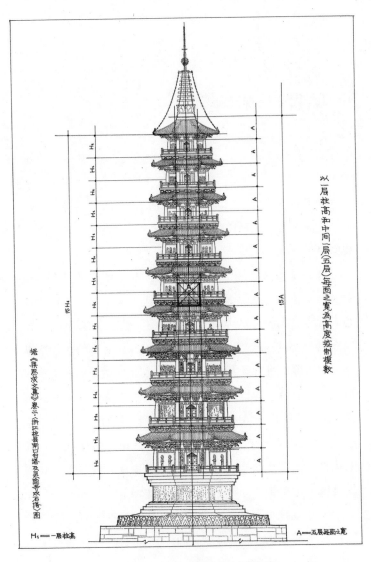

以一層柱高和中間一層（五層）每面之寬為高度控制模數

據《梁思成文集》卷三〈浙江杭縣閘口白塔及靈隱寺雙石塔〉圖

H₁＝一層柱高

15H₂

15A

A＝五層每面立寬

圖 38　北宋杭州閘口白塔立面分析示意

中國古代都城規劃研究

　　中國自夏、商、周開始，迄於清末，三千多年來，經歷了二十餘個王朝，都建有都城，其間有明顯的繼承和發展的關係。

　　都城是國家的統治中心。自西周起，各朝都城大多建有大、小兩城，小城是宮城，是宮廷、官府集中的權力中心，大城又稱郭，其內安置居民。古人説：「城以衞君，郭以守民」，就是這個意思。自曹魏鄴城以後，都城規劃逐漸重視中軸線，開始集中佈置官署，以突出宮城的中心地位。宮城大多建在大城之內，但都要有一面或兩面靠大城的城牆，漢、唐的都城長安、洛陽都是這樣，目的是為了在發生叛亂或民變時便於外逃，這是當時的政治形勢造成的。到宋代實行高度中央集權和文官制，又集重兵於首都及其四周要地，地方軍力和豪強勢力削弱，形成內重外輕之勢，杜絕了內部政變和軍閥叛亂的可能，才敢於把宮城完全置於城中。戰國至五代（前 475—960 年）間，都城都實行里坊

中國古代建築概説

制，安置居民於封閉的里坊中，實行夜禁。北宋中後期開始在城內設置了大量「軍鋪」，直接控制城市治安和居民活動，代替了里坊的控制居民的作用，因此也拆除了坊牆，使居住的巷可以直通街道，形成了商業繁榮的開放式街巷制城市。宋以後都城和地方城市即逐漸改為街巷制。置宮城於都城中心和實行開放的街巷制是中國王權專制王朝進一步強化中央集權、由中期轉向後期在都城建設上的標誌之一。中國古代都城中，屬於市里制的隋唐長安、洛陽，屬於街巷制的元大都都是在國家主導下按既定規劃平地創建的，在城市發展史上有重要意義。

西漢長安城

漢高祖七年（前 200 年）決策定都長安，先改建秦代舊宮興樂宮為長樂宮，又在其西新建未央宮，形成兩座東西並列的主要宮殿。至漢惠帝元年（前 194 年）開始修築城牆，歷時五年建成。除經常徵用兩萬工人外（共約三千六百萬工），又經過兩次大規模築城，每次徵發十四萬餘人（約八百四十萬工）修築三十日才基本完成，是很大的工程。史載長安城中除先後建成長樂、未央、北宮、桂宮、明光宮五座宮殿外，還有八街、九陌、三宮、九府、三廟、十二門、九市、十六橋，其規模和繁榮程度在當時是空前的。

漢長安城的基本格局近年已探明，它的總體輪廓近於方形，總面積約三千五百八十萬平方米。城牆用夯土築成，基寬十二至十六米，夯築極為堅實。城外有寬八米、深三米的城壕。城每面三門，城內縱向八街、橫向九街。已發掘的城門都有三個門洞，左入右出，中門是御道。城門內的幹道也是三條並列，中間御道寬三十米，兩側各寬十三米，都是土路面，道間有排水明溝。高祖時創建的各宮都在城的南半部，其餘官府、宗廟和九市、一百六十閭里等分佈在城的北半部和各宮之間。但漢武帝時又於太初四年（前101年）在長樂宮之北隔街建造明光宮，在未央宮之北建造桂宮，兩宮建成後，宮城佔全城面積的六成左右，原有官署、居民區又遭到較大的擠佔（圖39）。

長安街道兩側的居民區稱「閭里」，是輪廓方正的小城，居民出入要經過里門，夜間禁止外出，只有貴族顯宦的「甲第」才可向大道開門。

就漢長安城規模之巨大、街道之寬廣端直、宮室之弘壯、居第之豪華、商業之繁盛而言，在當時是空前的。

隋唐長安城

長安城創建於隋而完善於唐。城市平面為橫長矩形，東西九千七百二十一米，南北八千六百五十二米，面積

中國古代建築概說

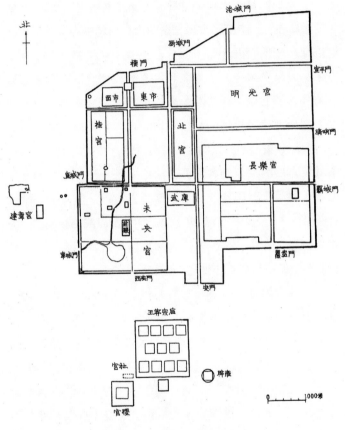

北

洛城門

厨城門

橫門

宣平門

西市　東市

明光宮

清明門

桂宮

北宮

直城門

長樂宮

覇城門

武庫

霸城門

未央宮

前殿

建章宮

章城門

西安門

安門

王莽宗廟

官社

辟雍

官稷

1000米

圖 39　西漢長安城平面示意

八千四百一十萬平方米。大城稱外郭，城內北部正中建寬兩千八百二十點三米、深三千三百三十六米，面積九百四十萬平方米的內城。內城南部深一千八百四十四米部分為皇城，面積五百二十萬平方米，皇城內集中建中央官署；內城北部深一千四百九十二米部分為宮城，面積四百二十萬平方米，內為皇宮、太子東宮和供應服役部門掖庭宮。宮城北倚外郭的北牆，牆北為內苑和禁苑。宮城、皇城前方和左右側全部建成矩形的居住里坊和市：在皇城以南，與皇城同寬部分東西劃分為四行，每行九坊，共有三十六坊；在皇城、宮城的東西側各劃分為東西三行，每行十三坊，共七十八坊；東西側各以二坊之地闢為東市、西市，全城實有一百一十坊。坊、市都用土牆封閉，兩面或四面開門，形如小城堡。實際上唐長安城內被皇城、宮城、坊、市等分割為若干個矩形的大小城堡（圖 40）。

在各坊間有九條南北向街，和十二條東西向街，共同組成全城的棋盤狀街道網。其中南北向和東西向各有三條街直通南北面和東西面的城門，是城市的主幹道，稱為「六街」。在通六街的城門中，按都城的體制，南面正門開五個門洞，其餘城門各開三個門洞，中門是皇帝專用的，兩側的兩門供臣民出入。相應的，在六街上也是中間為御路，兩側是臣民用的上下行道路。路兩側植槐為行道樹，最外側為排水明溝。皇帝正式出行要有五千人以上的儀仗和隨從

隊伍，官員、貴族出行時往往有數十人的馬隊，所以街道都較寬。中軸線上主街寬一百五十五米，其餘主幹道寬也在一百米以上，坊間的街也寬四十至六十米。其規模和規整

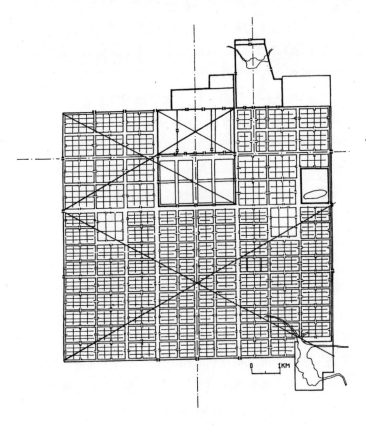

圖 40　隋唐長安城平面示意

程度在中國城市史上是空前的。

城內各里坊依大小不同在坊內形成東西橫街或十字街，分全坊為二區或四區，每區中又分為幾個小區，在每小區內再開橫巷，巷內排列住宅。晚間關閉坊門，禁人出入，街道由軍隊巡邏，盤查行人，故長安城實際是一座夜間實行宵禁的軍事管制城市。東西兩市是固定商業區，各佔兩坊之地，面積都在一平方千米以上，每面開兩門，道路網呈井字形，內開橫巷，安排店舖，定日定時開放。

長安還建有大量寺觀，8世紀初時有佛寺九十一座，道觀十六座。國家及大貴族建的寺觀規模有佔半坊或全坊之例，如大慈恩寺、大興善寺。長安有大量西域中亞商人，他們也建有波斯寺、祆祠和基督教支派景教的寺院。寺院開放時具有一定公共場所的性質，有對信徒傳道的俗講，也有吸引群眾的戲場。

中國古代城市實行封閉的里市制度至遲始於戰國時期（前390年左右），但兩漢以來由於把里坊間雜佈置在宮殿、官署旁，道路及街區都不甚規整。隋唐長安把宮城、皇城集中在內城，里坊佈置在外郭後，可以各不相混，有規劃地排列，在其間構成棋盤格狀街道網，形成中國歷史上最巨大、規整、中軸對稱的坊市制城市。隋唐長安是中國古代都城規劃的新發展，也表現出統一強盛的中國的宏大氣魄。

用作圖法對實測圖進行驗證，發現在城內各部分之間

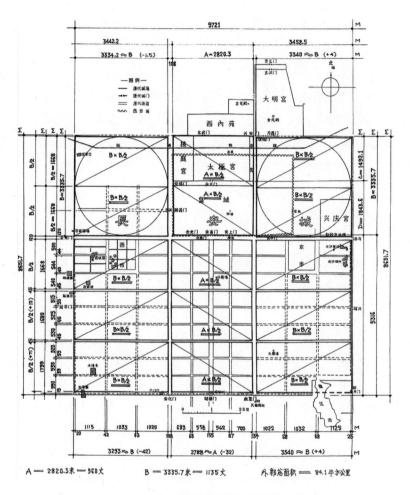

圖 41　唐長安平面佈局中模數關係分析示意

有一定模數關係。設以 A 表皇城東西寬，以 B 表皇城、宮城的總深，則皇城東西側各十二坊的地區為長寬都為 B 的正方形。皇城以南部分的寬度是中區與皇城同寬，為 A，東區、西區寬同皇城之深，為 B。整個南部南北有九列坊，如以三列為一組，則北、中兩組之深為 $0.5B$。但其南面一組為 $0.52B$，是因為南城部分的總深度是根據與宮城為相似形的要求而定的，二者不能兼顧所致。

上述情況表明，在長安城的宮城以外部分都是以皇城宮城的寬度 A 和深度 B 為模數的（圖 41）。

皇城宮城在古代是國家政權特別是家族皇權的象徵，在都城規劃中以它為模數，實有表示皇權涵蓋一切、控御一切的意思。

東都洛陽城

604 年隋代營建洛陽城，唐代續建完成。平面近於方形，南北七千三百一十二米，東西七千二百九十米，面積約五千三百三十萬平方米。洛水自西南向東北穿城而過，分全城為洛北、洛南兩部分。皇城、宮城建在洛北區西端較寬處，把坊市建在洛南區和洛北區的東部，形成宮城位於全城西北角，在其東、南兩方佈置坊、市的佈局。

和長安城相同，洛陽的皇城也在宮城之南，城內集中

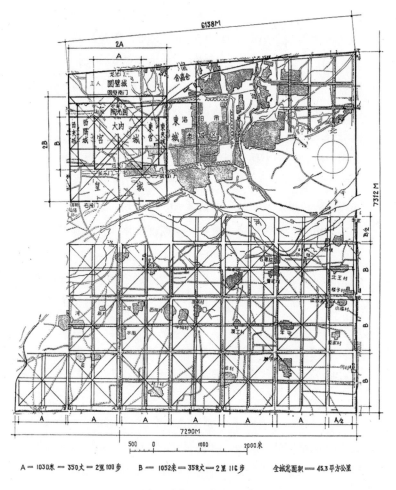

圖 42　隋唐洛陽城平面示意

建中央官署。宮城核心部分稱「大內」，為正方形，東、西、北三面被重城環繞。宮城的正門、正殿、寢殿等都南北相重，形成一條主軸線，向南延伸，穿過皇城正門端門，跨越洛水上的浮橋天津橋進入洛南區，正對南面外郭城門定鼎門，形成全城的主軸線。洛南區劃為方形坊市，定鼎門街以西四行，以東九行，每行由南而北各分六坊。另沿洛水南岸又順地勢設若干小坊，通計洛南區有七十五坊，以三坊之地建兩市。在洛北區，皇城、宮城之東建有東城和含嘉倉。其東也佈置里坊，通計洛北區共有二十九坊，以一坊為市。這片里坊之間有運河，稱漕渠，自西面引洛水入渠東行，供自東方運物資入城之用。洛陽全城共有一百零三坊、三市，南北兩區街道雖不全對位，但都是規整的方格網，洛陽的坊大小基本相同，街道網也比長安勻整，表示規劃技術的進一步成熟（圖42）。

北宋都城汴梁

汴梁在隋、唐時是水運便利、商業發達的一方重鎮。五代時長安、洛陽被毀，故後周定都於此，按都城的要求進行規劃，修補外城，疏浚河道、城濠，在外圍增築羅城，以拓展城區。建隆元年（960年）北宋建立後，逐步建設完善，成為一代名都。

唐汴州已有州城和衙城兩重城，北宋以原衙城為宮城，原州城為內城（又稱舊城），而以新建的羅城為外城（又稱新城）。城門外建甕城，城外有闊十丈的城濠（圖43）。

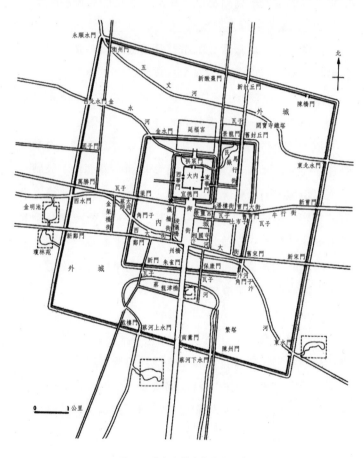

圖 43 北宋汴梁外城平面示意

內城周圍二十里一百五十五步，東、西面各兩門，南、北面各三門，共有十座城門，宮城在內城北側中部。汴梁內城受舊汴州城限制，規模較小，不能採用在宮前大道兩側佈置官署以壯皇威的傳統做法。中央官署只能在城中分散佈置，多與商業區和居住區雜處。

汴梁內、外城最主要的道路是兩縱兩橫四條貫穿內、外城的設有御路的大道。其中自宮城南面正門宣德門外御街向南，越過汴河上的州橋至內城南面正門朱雀門和外城南面正門南薰門，形成縱貫內、外城的長約四千米的南北向大道，是全城的中軸線。在東、西城南面兩門之間有橫過宣德門前和御街南端的兩條東西向大道，橫貫內、外城。另在宮城東側有一條南北向大道，北至內、外城北牆上東側的城門，是通向北方的大道。這四條大道通向東西南北四面的主要城門，是全城的主幹道。北宋的重要宮觀、官署、最繁華的商店主要集中在這四條街兩側及其附近，構成繁華的城市中心地帶。

汴梁自南向北，有蔡河、汴河、金水河、五丈河四條河入城，河上有二十餘座大小橋樑。這些河可解決城市排水和航運交通，對汴梁的城市生活和經濟發展很重要。因河流主要承運來自東南方江淮的物資，所以城市的主要碼頭、倉庫、貨棧、邸店等多設在外城的東部，而舊城內的繁華商業街也主要集中於東部和南部。

自宮城正門宣德門南至汴河上州橋以北，為寬約兩百步的宮前御街，中設御路，左右有磚砌御溝，溝旁植花樹，在東西外側建長廊，稱御廊，可以進行商業活動，形成開放的宮前公共活動廣場，這在都城中是創舉，它與城中沿街設店形成的繁華街道共同構成開放性城市的新面貌，為中古都城向近古都城演變在城市面貌上的一個重要標誌。

汴梁的重要商業街在宮城的東側，集中了大型商業、金融、飲食、娛樂建築，夾道密佈攤販，晝夜營業。由於商業發展，官府為了取利，也多在街道兩側建出租房屋，稱為「廊房」，在碼頭建倉庫，稱為「邸閣」。在首都官建「廊房」的制度大約始於北宋，一直延續至明清時的南京和北京，如北京前門外的廊房頭條等。

和前代都城相比，北宋汴梁有以下幾個特點：

(1) 歷史上第一座開放的街巷制都城。自唐代中期以後，江淮地區揚州等商業發達的大城市已有夜市，出現了突破封閉、夜禁的坊市制舊體制的趨勢 (張祜詩云「十里長街市井連」)。在北宋建國之初，汴梁已有允許在三更以前不禁止夜市的法令，可知已出現夜市。北宋中期後順應經濟發展要求，在汴梁廢除里坊制，使居住的巷可直通大街，大街兩側可設商店，形成我國歷史上第一座開放的街巷制都城。在它的影響下推廣到地方城市，這是經濟發展推動中國古代城市體制發生重大變化的結果。

（2）三城相套、宮城居於內城中心的佈局。中國古代都城，自漢至唐，宮城都要有一面或兩面緊靠外城，以便在有內亂時外逃。汴梁開始把宮城完全置於大城之中是高度中央集權，杜絕了內亂的結果。這是中國王權專制政體由中期轉向後期在都城體制上的標誌之一。

（3）城市管理方法和設施的進一步完善。隨著里坊的廢除，又創設了「軍巡鋪」，在居住街巷每三百步設一所，有鋪兵五人，負責所在地段的治安，頗似新中國成立前北平的「巡警閣子」。因無坊牆阻隔，居民區實際上連成一片，加以路旁建商店後道路變窄，防火也成為重大問題，為此，汴梁創設了監視火災的望火樓制度，遇警可及時報告，由軍隊及開封府負責撲救。

軍巡鋪屋、望火樓等的設置適應了開放的街巷制城市的治安和管理需要，在中國古代城市管理上是首創的。但百姓、商人可沿街建宅、建店，又經常發生侵佔街道之事，因此，在內城的街之兩側樹立標樁，稱為「表柱」，凡侵街者皆毀之。也屬城市管理新措施之一。

元代大都城

元世祖至元四年（1267年）在金中都東北方創建新都，有外城、皇城和宮城三重城，面積約五千零九十萬平方米，

稱大都，是我國歷史上第一座平地創建的街巷制都城。從規劃的完整性和面積的宏大而言，在中國和世界古代城市發展史上都具有重要意義。

外城遺址在今北京城舊城內城及其北部，平面呈南北略長的矩形，全部用夯土築成，基寬二十四米，其東、西城牆的北段及北城的夯土城牆遺址尚存，現俗稱「土城」。大都城的南、東、西三面各有三個城門，北面有兩個城門，共十一座城門，上建城樓，元順帝至正十八年（1358年），發生大規模起義後，在城門外加建了甕城。

在大都東、西城牆的中間一門之間有一條橫貫東西的大道，等分全城為南北兩部。北半部在東西中分線上建鼓樓和鐘樓，其間闢南北大道，形成全城的幾何中軸線，大道南端的鼓樓居全城的幾何中心。其西南的後海、積水潭是大運河的水運終點，在其周圍，特別是鼓樓和鐘樓一帶，形成繁華的商貿中心，附近也佈置了一些中央和大都的地方官署。

城的南半部宮城居中，其主軸線南對皇城正門櫺星門和南城正門麗正門，形成全城的規劃主軸，但不與全城南北向幾何中分線重合而稍偏東。其北是御苑。與前代皇城建在宮城前不同，大都的皇城圍在宮城之外，西面較寬廣，包太液池和以後續建的興聖宮、隆福宮及太子宮於內，東面較窄，主要安排服務及倉儲部分。

城內的幹道有南北向大街七條，東西向大街四條，共

十一條，形成全城的街道網格，劃分全城為若干個矩形街區。除皇城及大型官署、寺廟佔地外，其餘的街區內都等距離佈置橫向的巷，稱胡同。大都是胡同直通向街道的開放性城市。大都的住宅遺址 20 世紀 60 年代曾發現數座，

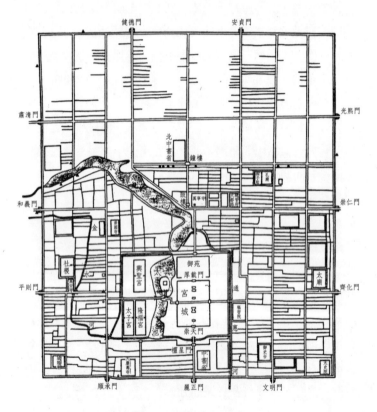

圖 44　元大都城平面示意

　　　　　　　　　　　　　中國古代建築概說

大多為四合院，但也首次發現了供出租用的聯排式住宅，反映了大都商業發達、暫住流動人口增加的情況（圖44）。

利用北京 1：500 地形圖對其規劃特點進行分析，發現了幾點：

其一，若把大都的宮城和御苑視為一個整體，設其東西寬為 A，南北總深為 B，用作圖法在城圖上探索，可以發現，大都城之東西寬為 $9A$，南北深為 $5B$，即大都城面積是宮城與御苑面積之和的四十五倍（圖45）。

其二，若在城址實測圖上畫對角線，則其交點正在鼓樓位置，即鼓樓位於大都城的幾何中心。鼓樓鐘樓間南北大街是大都城的南北向幾何中分線。

其三，建在城南半部的宮城，其主軸線自主殿大明殿向南至南城正門麗正門，向北至萬寧寺的中心閣，長約三千六百五十米。它應是大都城的規劃中軸線，但卻不在全城的南北向幾何中分線上，而向東移了約一百二十九米。這是因為蒙古傳統習慣「逐水草而居」，故所宮城建在太液池東側受地域限制所致。元大都是中國歷史上唯一在平地上按規劃創建的街巷制都城，充分反映了當時的城市規劃水平。

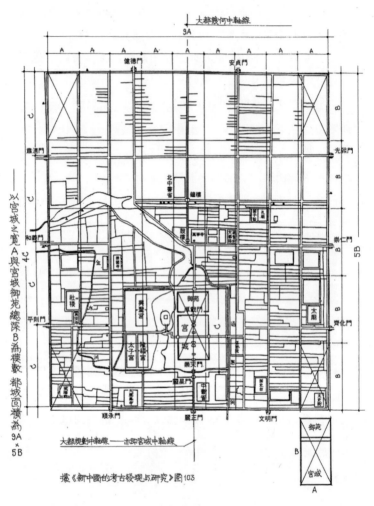

圖 45　元大都規劃方法分析示意

元明清三代都城北京城

　　北京在唐代為幽州，936 年為遼所佔，938 年遼立為南京。1122 年北宋與金合力攻克遼南京，暫歸北宋管轄，稱為燕山府。1127 年金滅北宋後，1153 年金海陵王建都於此，稱為中都。1215 年蒙古軍攻佔金中都，1267 年元世祖忽必烈決定在金中都東北方以瓊華島為中心興建大都，1284 年基本建成。1368 年明軍攻克大都後，改稱北平府。1416 年，明永樂帝定都於此，在大都中南部建新都北京，於 1420 年基本建成。1644 年明亡，清代仍定都北京。這是北京地區遼、金、元、明、清五朝建都的大致過程。

一、元代大都城

　　元世祖至元四年（1267 年）在金中都東北方創建新都，為有外城、皇城和宮城的三重城，稱「大都」，是我國歷史上第一座平地創建的街巷制都城。從規劃的完整性和面積

的宏大而言，在中國和世界古代城市發展史上都具有重要意義。

（一）歷史意義

都城是國家的統治中心。自西周起，各朝的都城大多建有大、小兩城，小城為宮城，是宮廷、官府集中的權力中心，大城又稱郭，其內安置居民。古人說：「城以衛君，郭以守民」，說明了大城、小城的不同作用。戰國至五代（前475—960年）以來，都城都實行里坊制，把城內居住區建成用圍牆封閉的里坊，把居民安置於里坊中，並實行嚴格的控制。居民出入要經過有專人管理的坊門，並實行夜禁，夜間街道由軍隊控制。宮城雖建在大城之內，但都要有一面或兩面靠大城的城牆，目的是為了在發生叛亂或民變時便於外逃，這是當時的政治形勢造成的，漢、唐的都城長安、洛陽都是這樣。

到宋代實行高度中央集權和文官制，又集重兵於首都及其四周要地，地方軍力和豪強勢力削弱，形成內重外輕的形勢，杜絕了內部政變和地方叛亂的可能，北宋都城汴梁才敢於把宮城完全置於城中。與此同時，北宋中期以後城市商業手工業繁榮，封閉的坊和市限制商業發展，因此拆除了坊牆，使居住的巷可以直通街道，並可沿街道兩側建商店和

手工作坊，形成了商業繁榮的街巷制城市。為適應這種改變，在城內設置了大量近似於近代「巡警閣子」的「軍鋪」，直接控制城市治安和居民活動，代替了里坊的控制居民的作用。拆除坊牆後，置宮城於都城中心和實行開放的街巷制是中國皇權專制王朝進一步強化中央集權、由中期轉向後期在都城建設上的標誌之一。北宋汴梁、南宋臨安、金中都這幾座都城都是就原有的里坊制城市改造成的，佈置受原有格局限制，歷史上只有元大都是唯一一座在國家主導下按既定規劃平地創建的街巷制的都城，並在明清兩代基本沿用下來，充分體現了街巷制都城的特點，在城市發展史上有重要意義。

（二）城市概況

元大都外城遺址在今北京城舊城內城及其北部，平面呈南北略長的矩形，北城牆長六千七百三十米，南城牆長六千六百八十米，東城牆長七千五百九十米，西城牆長七千六百米，全部用夯土築成，基寬二十四米，為了防雨，在城旁貯存大量蘆葦稈，供下雨時苫蓋。其東、西城牆的北段及北城的夯土城牆的殘址尚存，現俗稱「土城」。大都城的南、東、西三面各開三個城門，北面開兩個城門，共十一座城門，上建城樓。元順帝至正十八年（1358年），發

生大規模起義後，又在城門外加建了甕城。

在大都東、西城牆的中間一門之間有一條橫貫東西的大道，等分全城為南北兩部分。北半部在東西中分線上建鼓樓和鐘樓，其間連以南北向大道，形成全城的幾何中軸線，大道南端的鼓樓居全城的幾何中心。其西南的海子（今後海、積水潭）是大運河的水運終點，在其周圍，特別是鼓樓和鐘樓一帶，形成繁華的商貿中心，附近也佈置了一些中央和大都的地方官署。

城的南半部宮城居中，其南北主軸線南對皇城正門欞星門和南城正門麗正門，形成全城的規劃主軸，但它不與北城的南北向幾何中分線重合而稍偏東。宮北是御苑。與前代皇城建在宮城前不同，大都的皇城圍在宮城四周，西面較寬廣，包太液池和以後續建的興聖宮、隆福宮及太子宮於內，東面較窄，主要安排服務供應部分及倉儲。

城內的幹道有南北向大街七條，東西向大街四條，共十一條。受城內的皇城及湖泊的阻隔，在十一條街中，只有一條東西街、兩條南北街貫通東西或南北。這十一條縱橫大街形成全城的街道網格，劃分全城為若干個矩形街區。除皇城及大型官署、寺廟佔地外，其餘的街區內都等距離佈置橫向的巷，稱胡同。據實測，胡同寬約七米，中距為七十七點六米，則居住地段深約七十點六米，約合二十二點五丈。當時規定標準宅基地為八畝，據此增減。大都雖然

名義上按大衍之數定了五十個坊名，但只是區劃名，並無坊牆、坊門，是胡同直通向街道的開放性城市。大都遺址的北半部雖發現有劃分橫向胡同的遺跡，但建築遺址稀少，很可能近北城處並未能充分發展起來或為傳統的帳幕居住區。大都的住宅遺址 20 世紀 60 年代曾發現數座，大多為四合院（圖 46）。但也首次發現了供出租用的聯排式住宅，反映了大都商業發達、暫住流動人口增加的情況（圖 47）。

大都街道都是土路面，沿主街兩側有石砌寬約一米、深約一點六五米的排水明渠，在跨越街道時用石板覆蓋，末端通過城牆下的石砌排水涵洞排至城外的城濠中。居民區胡同的下水道情況因和明清遺跡重疊，目前尚不明了。在《析津志》中還記載了元大都始建時先開鑿有泄水渠七所，並注明位置，是當時城市的排水幹渠，其具體情況現在已不可考了。

大都的城市給水、排水問題在規劃和建設中都有較好的處理。大都的水系主要有高梁河和金水河兩個系統。高梁河引昌平白浮泉和甕山泊（昆明湖）水自和義門（今西直門）北入城，匯入海子；至元三十年（1293 年）又開挖通惠河，建二十四閘，自通州引大運河的運糧船北入大都，泊於海子，解決了大都的漕運問題。金水河引玉泉山水自和義門南入城，向東向南轉折，分兩支分別注入今北海和中海，供應宮廷用水。一般居民用井水。除就地鑿井外，還有流

圖 46　北京後英房元代居住遺址復原示意

圖 47　北京西縧胡同元代居住遺址復原示意

　　　　　　　　　　　　　　　　中國古代建築概說

動售水車。《析津志》記有「施水堂」，說以垂直水輪連戽斗入於井下，人在上推平輪以轉動直輪，提水至地上，注於石槽中，供人畜飲用。並說它是當時的創新，解決了生活用水。說明元代已發明了用機械汲水的方法。

（三）規劃特點

因大都的實測資料數據尚未發表，只能就實測圖並利用北京 1：500 地形圖對其規劃特點進行分析，發現了幾點：

其一，若把大都的宮城和御苑視為一個整體，設其東西寬為 A，南北總深為 B，用作圖法在城圖上探索，可以發現，大都城之東西寬為 $9A$，南北深為 $5B$，即大都城面積是宮城與御苑面積之和的四十五倍。且其中東西側各有兩三條南北向大街之間距等於或基本等於 A，也可作為大都城的規劃以宮城為面積模數的輔助證據。都城以宮城為模數的規劃方法在隋唐長安、洛陽已在使用，宋、金的都城因為都是由原來的州府級城市改造而成，故不可能兼顧這個特點。這種規劃方法在元大都中再次出現，表明這種規劃傳統仍然存在。這只能歸功於熟悉傳統的規劃者劉秉忠和他領導的漢族官吏、技師們。

其二，若在城址實測圖上畫對角線，則其交點正在鼓樓位置，即鼓樓位於大都城的幾何中心。鼓樓鐘樓間南北大

街是大都城的南北向幾何中分線。

其三，建在城南半部的宮城，其主軸線自主殿大明殿向南正對南城正門麗正門，北面在萬寧寺內特建巨大的中心閣，作為這條主軸線的北端，長約三千六百五十米。它應是大都城的規劃中軸線，但卻不在全城的南北向幾何中分線上，而向東移了約一百二十九米。這是由具體的地形決定的。蒙古是遊牧民族，有逐水草而居的習慣，定居、建都、建行宮多選在有河流湖泊之處。進駐金中都後，出於這種習俗，在建大都之前，忽必烈先在四周有太液池（今北海、中海）環繞的萬壽山（即今北海瓊島）建行宮居住。所以在建大都時，也要求把宮城建在靠近湖泊處。因太液池偏南，所以其宮城也就只能建在都城的南半部。把宮城建在太液池東側，即限制了它向西拓展，而宮城又需要一定寬度，只能轉而向東拓展，這就出現了宮城的中軸線比全城幾何中軸線向東偏移一百二十九米（約四十一丈）的結果。由此可知，在大都規劃中，宮城位置一反唐、宋時位於都城中北部的傳統而建在城之南半部，和主軸線不在全城幾何中分線上，都出於要求宮城西臨太液池。

元建大都時，隋唐故都久已毀去，可供參考的只有金中都和北宋汴梁，所以元大都可以說是根據蒙元立國的需要，結合具體地理環境，酌量吸收金及北宋都城傳統而成。但宋汴梁、金中都都受原有舊城唐汴州、幽州的限制，地方

首府的規模、氣勢遠較隋唐故都遜色。元大都是在平地上創建的，可以在規劃中充分體現其理想，如形成中軸線、城市幹道基本對稱佈置和胡同有統一間距、隔街相應的胡同東西向基本連成一線等。

為表現帝都體制，大都在規劃中也有吸取前代特色之處，如在南面正門麗正門至皇城正門欞星門之間建有長約七百步的「千步廊」，是從北宋汴梁和金中都宮前的「御廊」演化而來。在欞星門內建石橋稱「周橋」，也是從汴梁汴河上正對御街的「州橋」（天漢橋）演化來的，這又表現出它與宋、金都城有某些延續性。

中國城市雖自北宋後期由封閉的坊市制改造為開放的街巷制，但只有元大都是中國歷史上唯一在平地上按規劃創建的街巷制都城，充分反映了街巷制都城的特點、優點和當時的城市規劃水準。

二、明代北京城

明洪武元年（1368 年）明軍攻克大都，改稱北平府，並把北城牆向南移兩千八百米，縮小城區範圍，以利防守。明永樂元年（1403 年），朱棣奪得帝位後，稱北京。永樂十四年（1416 年）決策把元大都改建為新的都城，創建新的宮殿。至永樂十八年（1420 年）基本建成，改稱「京師」，以區別於南京。

（一）改建措施

中國古代有一個壞傳統，即新興王朝大都要把前朝的標誌性建築如宮室、宗廟甚至都城毀去，以絕其「復辟」之望，並樹立自己的標誌。秦始皇滅六國後，拆毀六國宮殿，故項羽出於報復也燒毀咸陽，以後就成為慣例，在各王朝更迭時大都發生過這種破壞。但明代拆改元大都，除延續這個傳統外，還有民族因素。

元末農民起義的目的是反對元的暴政，特別是民族壓迫，口號是「驅逐胡虜」，因此，明建國後的基本措施是恢復和發展唐宋以來的漢族傳統。北京城是在元大都基礎上改建的，所以其規劃思想也是要從根本上改變蒙元特色，形成能代表「恢復中華」的明朝的新面貌。但大都的街道格局形成已近百年，很難做重大改變，所以只能基本沿用，而盡量去除城市中帶有標誌性的佈局和建築群，依照唐宋以來漢族文化傳統加以改變。為把元大都改建為明北京，大體上採取了城與宮都向南移、改變宮與城的比例關係和以宮城軸線為全城軸線等措施。

1. 城向南移。明北京城的東西面沿用元大都舊城牆，北牆即洪武時建的新北城牆，南牆則因宮城南移，向南拓展了約七百米。所以明北京的位置比元大都稍向南移，並非全在元大都舊址上重建，面積也由元大都的五千零九十萬

平方米縮減為三千五百四十萬平方米。都城南移後，東、西城保留了元代城牆上三門中的南、中兩門，但改變了門名。南、北面城雖為新建，因街道網未變，城門只是沿街道向南推移，但也改變門名。這樣，城門數由十一座減為九座，城門名也全部改變。

2. 拆元宮建新宮。建都之始即徹底拆毀元宮，在代表元代皇權的元後宮正殿延春閣基址上堆積大量拆元宮的渣土，形成人工土山，即現在的景山。此舉含有對元政權鎮壓的象徵意義，所以明人稱它為鎮山。明把新宮建在原元大內的南半部，東西宮牆沿用部分元代之舊，南北宮牆則向南拓展，形成現在的紫禁城。紫禁城寬與元宮同，而深度則有所縮減。

3. 改變都城與宮城間的比例關係。在都城、宮殿尺度改變後，都城與宮城間的比例關係也發生變化。明代都城、宮城的東西寬度與元代相同，其比例仍為九比一，但在南北深度上的比例改為五點五比一，這樣，都城與宮城的面積比改為四十九點五比一。如考慮北京西北角內斜所缺部分，可視為四十九比一。《周易‧繫辭》有「大衍之數五十，其用四十有九」的說法，改建時令北京城與宮的關係為四十九比一，正是隱喻「大衍之數五十，其用四十有九」的說法，改變了元大都以九比五象徵「九五之尊」的含義，在建都的經典依據上做了根本性的改變。

4. 確立全城唯一的南北軸線。新建的紫禁城在元宮基礎上南移，所以仍位於元大都的規劃中軸線上。同時，又拆毀了作為元大都幾何中分線標誌的鼓樓、鐘樓和其東的中心閣，在原中心閣一線上建成新的鼓樓、鐘樓，南對景山及紫禁城。這樣，全城就只有這一條穿過紫禁城基本上縱貫南北的規劃中軸線，改變了元大都幾何中軸線與規劃中軸線並存的現象（圖 48）。

以上是明永樂時把元大都改建為北京所採取的主要措施。

到宣德、正統時（15 世紀上半葉）又進一步完善，在土築的城牆內外側包磚，形成完整的磚城。又修建了九個城門的門樓、甕城，在城門外建牌樓和石橋，到正統四年（1439年）基本完工，形成遠比大都土城壯麗的磚砌城池。正統七年（1442 年），又在皇城正門承天門（今天安門）與皇城南突的外郛正門大明門（近代稱中華門，已拆）間御道東、西側的千步廊外側按南京的佈置特點分別建六部、五府等中央官署，改變了元大都官署分散佈置的情況。這樣，就基本上完成新都城的宮室和中央官署建設，也進一步突顯了城市的中軸線。儘管原來大都的主要幹道和東西向的胡同保留下來，但作為元政權標誌的宮殿、壇廟、官署、城門、城牆等重要部分已被明代的新建築所取代，元大都遂被改造成明代的新都城北京。

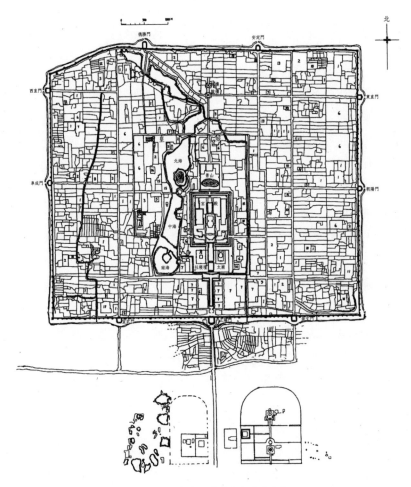

圖 48　明永樂始建時北京平面示意

（二）明北京城的佈局

明初建的北京城（今內城）東西寬為六千六百七十米，南北深為五千三百一十米，面積為三千五百四十萬平方米。城南面三門，東、西、北各兩門，共有九門。它的城市幹道和胡同基本沿元大都之舊，因南北向的城門不相對，城內沒有南北貫穿的街道，東西向的城門雖相對，卻受積水潭與皇城阻隔，也未能形成橫貫全城的街道，各城門內的大道的盡端大都是丁字街，成為北京城市幹道的特點。城內由主、次幹道形成縱長矩形的街道網，網格內即街區，街區內為橫向的胡同。城內大道作丁字街在巷戰時可阻礙敵方騎兵衝擊，有利於城市防守，可能是與蒙古騎兵作戰得到的經驗。

新建的紫禁城宮殿在元宮基址上南移，其四周圍以皇城。皇城內主要佈置為宮廷供應、服務的機構，因其西側包納了三海苑囿區，所以形成偏向西側的佈置。宮城、皇城基本佔據了城內的中心部分，自南城正門正陽門向北，經大明門、承天門、端門，穿過宮殿的午門、前三殿、後兩宮、玄武門，再經景山、地安門，北抵鼓樓和鐘樓，聚集了全城最重要、最高大壯麗的建築物，形成一條長四千六百米的城市規劃中軸線和天際線，並在皇城前部左右集中建中央官署，最大程度凸顯了高度中央集權王朝的都城的氣勢。

由於皇城居中，遮斷了城中部的東西向主要通道，北京

最重要的表現帝京街道面貌的只能是崇文門內大街和宣武門內大街兩條南北向長街。在它們與東、西長安街和朝陽門內、阜成門內大街相交處各建有牌坊，作為路的階段標誌，並打破長街的單調。在朝陽門內大街、阜成門內大街相交處的十字路口所建的四座跨街的牌樓的周圍形成商業集中區。作為居民區的胡同雖可直通大街，但在胡同口設有柵欄，並建有供看守人居留的稱為「堆撥」的小屋，以管理居民夜間出入，明清北京並不是一座居民不受限制、晝夜都可自由出入的完全開放的城市。

北京的街道基本為土路面。它的下水道系統基本沿用大都之舊，並隨新城南拓有所發展。街渠有明溝和暗渠。幹渠為明溝，暗渠大多用磚石砌成，上蓋石板。史載乾隆時內城小巷溝渠長九萬八千一百丈，明代雖小於此，也應有相當規模。這些暗渠雖考慮到利用夏季雨水沖刷清淤，但每年仍要輪番挖淘污泥，屆時即形成城市的重要污染源，且常有行人失足陷溝的記載。明代歷朝都有命有關官吏巡查，及時修理，防止地溝淤塞或遭到破壞的記載，表明它始終是城市維護管理上必須時時注意的較嚴重的問題。

（三）明後期拓建南外城

明自正統以後，北方邊警頻傳，正統十四年（1449 年）

蒙古瓦剌部俘獲了明正統帝，北京震動。至明嘉靖年間，蒙古俺答部又屢次入侵，明廷遂在嘉靖二十六年（1547年）決計修築北京外城。原計劃四面都建外城，總長七十餘里，但至嘉靖三十二年（1553年）修完南面部分十三里左右後，就因人力、財力困難而停工，北京就由初建時的矩形發展成在南面建有外城的凸字形平面。

南外城東西寬約七千九百米，南北深約三千二百米，南面三門，東、西面各開一門，北面兩門。由三條南北向街與一條東西向的大街垂直相交，形成幹道網。建外城後，北京的城市中軸線向南延伸至永定門，長度增至七千六百米，城區面積也增至六千二百五十萬平方米（圖49）。

南外城原為關廂，西側曾是元代由南城（金中都）到大都的通道，形成幾條由西南向東北走向的斜街，只有西側靠近前門大街的部分，因為明初官府在這裡修建了若干排稱為「廊房」的出租房屋，供外來經商、務工人員暫住，在正陽門外大街的東、西側形成商業橫巷，並逐漸發展成北京的重要商業、手工業地區。新建南外城後，商業手工業更為繁榮，還出現大型酒樓、戲樓，成為明後期北京最繁華的地區之一，也帶動了北京經濟的整體發展。

在大城市中隨著商業手工業的發展，必然出現暫住外來人口，元大都雖未見記載，但從發掘出的西緣胡同元代聯排簡易住宅遺址，證明已有此類建築。明初在南京也建有

聯排的商業用房,供出租之用。現存正陽門外的廊房頭條
等就是這種由官府有規劃地成片建造的出租廊房的遺例,
是商業發展後城市中新出現的建築類型。

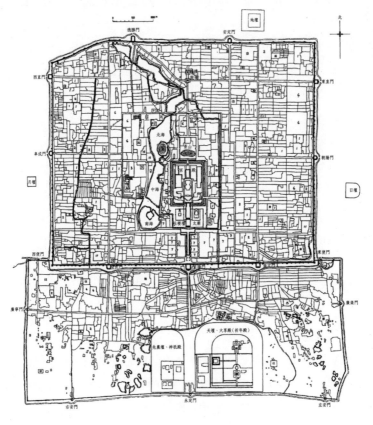

圖49　明嘉靖三十二年增築南外城後的北京平面示意

三、清代的北京城

1644 年李自成兵敗西逃時只破壞了部分宮殿，城市基本完整，故清入關後即定都北京。清定都後北京的較大改變有三：

其一，遷內城的漢人於南外城，以內城為滿城，城內除屯駐八旗軍外，只允許滿人居住，並建了大量的王、貝子、貝勒等貴族府邸，使內城成為滿族軍民的專屬居住區。

其二，因內城所住均為滿人，也就不再需要皇城的限隔，除保留若干宮廷服務機構、庫房、寺廟外，大部分改為居住區，使八旗軍和滿人居住在皇城之內，更便於使其拱衛宮城。今西皇城根以東至府右街地區和東皇城根以西至南、北池子和景山後街地區的居民區即形成於此時，因為是後形成的，故與其東西外側元、明時的胡同無對應關係。

其三，因驅逐漢人於南外城，轉而使南外城比明代充實、完善、繁榮。

據《大清會典則例》記載，順治九年曾規定，「凡由內城遷徙外城官民，照原住屋數給銀為拆蓋之費，……察南城官地並民間空地給與營造。」可知驅趕到南外城的不僅是漢族百姓、商人，也包括地位很高的官吏和文士，這就增加了南外城在經濟、文化上的重要性，成為清代北京的經濟、文化中心。有清一代，南外城商業繁榮，以正陽門外大街為

中心，東西至崇文門、宣武門外大街為最繁華商業區。明代正陽門外大街原寬近八十米，由於商業發展，路的東西側被新發展的商店侵佔，形成兩條平行於大街的商業帶，至清中後期正陽門外大街之寬縮小至二十多米，成為擁塞的商業街。街兩側有些商店為樓屋，還建有戲院等公共建築，而在商業帶的外側形成兩條南北小街。清代以崇文門、宣武門外大街為中心還建了大量各省、市的同鄉會、會館等。很多著名文人學者入京後也聚居於此。隨著人文薈萃，在琉璃廠還形成了以書肆為主的著名文化街。

在內城除興建各級滿族貴族和官吏府邸，也把原有住房分配給旗民、旗丁等居住，以其餉金抵扣房價。久之，這些旗民中不事生產者往往拆賣所居房屋，不斷造成市容的破壞，為此，在雍正十二年（1734年）曾下令：「京師重地，房舍屋廬自應聯絡整齊，方足壯觀瞻而資防範。嗣後旗民等房屋完整堅固不得無端拆賣，倘有勢在迫需，萬不得已，止許拆賣院內奇零之房，其臨街房屋一概不許拆賣。」以後在乾隆八年、十九年也有相似禁令。但實際上只能禁止其拆臨街的房屋，胡同內者只要不拆臨胡同房屋，把內部拆成空地也無人過問。這情況在清人筆記中也有記載。大約在道光、咸豐以後，隨著清政權的日趨衰落，對滿城內居民的限制也逐漸鬆弛，漢官、漢人又逐漸可以進住內城，購買和自建房屋，內城的建築有小的恢復和發展。至清末期，內城

居民又恢復到以漢人為主體。北京在 1900 年八國聯軍入侵時又受到一定破壞，內城正門正陽門被焚毀，稍後復建，還在棋盤街東、西側建商店，以製造「天街」的虛假繁榮。

四、明北京天壇

永樂十八年（1420 年）在北京建天地壇，實行天地合祀。其地盤南方北圓，建有一重壇牆，四面各開一門，以附會「天圓地方」的說法。其內在中心處築矩形高台，台邊砌矮磚牆，四面各開一門。台上建矩形的主殿大祀殿，四周由殿門、配殿，廊廡圍合成南面方角、北面圓角的殿庭，與壇區地盤的輪廓相應。自壇的南門向北築一條高甬道，直抵天地壇的正門，稱丹陛橋，形成嚴格的中軸對稱佈局。古代大建築群規劃有用主體的長度或面積為模數的傳統，循此線索在實測圖上探索，發現此時壇區的寬、深是台寬一百六十二米的八倍和六倍。亦即壇區以大祀殿下高台之寬為模數，寬是其八倍，深是其六倍（圖 50）。

明嘉靖九年（1530 年）改為天地分祀，在天地壇之南新建祀天的圜丘壇，其地盤是橫長矩形，以天地壇的南門、南牆為北門、北牆，在其東、南、西三面建牆，圍合成壇牆，每面開一門。在壇牆內建外方內圓兩重壝牆，四正面各開一門，圓壝內建高三層的圓壇，即祭天的圜丘。嘉靖十八年

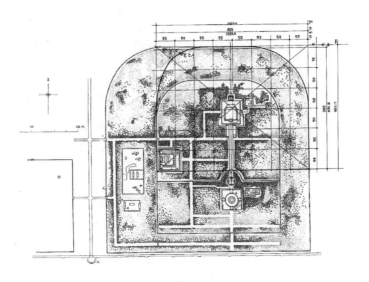

圖 50　永樂天地壇總平面復原示意

(1539 年) 又在壇北門與方壝北門之間建貯存祭天牌位的重
檐圓殿皇穹宇,其外周以圓形磚砌圍牆,南面開門。圜丘壇
和皇穹宇建成後,基本形成新的祭天區。二者南北相重,
形成中軸線,與原天地壇的中軸線相接,形成南北長約九百
米的共同中軸線,把兩區連為一體。以圜丘各部分尺寸與
壇區寬深比較,發現圜丘壇區的寬、深分別是方壝的邊長
五十一點二丈的五倍和三倍,即規劃時以方壝的寬度為模
數。這和天地壇區以高台的寬度為模數的手法是相似的 (圖
51)。

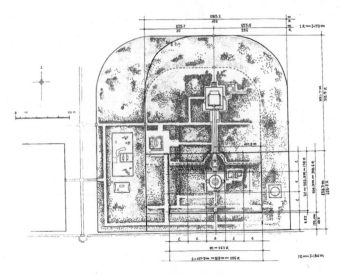

圖 51　明嘉靖九年創建的圜丘壇示意

　　嘉靖二十四年（1545 年）把原大祀殿改建成大享殿，即今祈年殿。大享殿建在三層白石砌成的圓壇上，稱「祈穀壇」，殿身圓形，直徑二十四點五米，上復三重檐攢尖屋頂，是壇區最宏偉巨大的建築物。又在其北建貯祭器的皇乾殿，完成了對原天地壇一區的改建。此時的壇區只有一重壇牆，以現在的內壇西牆、南牆和外壇的北牆、東牆為界，東西一千二百八十九點二米，南北一千四百九十六點六米，圜丘壇和大享殿兩區在壇區的中軸線上南北相對。它的正門不再是南面的成貞門而改以西牆上的西天門為正門（圖 52）。

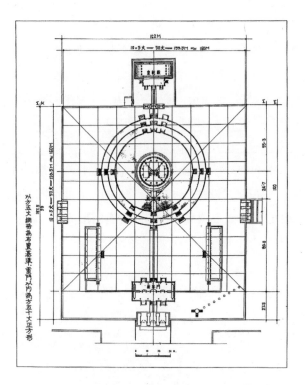

圖 52　明嘉靖二十四年建大享殿平面分析示意

　　嘉靖三十二年（1553 年）北京增建南外城後，包天壇於城內，為與其西的先農壇形成夾正陽門外大道相對的形勢，遂增建了外壇牆，把壇區向西擴到近大道處，向南擴到近外城南牆處，在壇區的南、西兩面形成內、外兩重壇牆。與之相應，在東、北兩面也須形成內、外兩重壇牆，因壇區

已不能向東拓展，遂以北、東兩面的原壇牆為外牆，把圜丘
內壇的東牆向北延伸為新的內壇東牆，以成貞門至祈年殿
下方台之距（丹陛橋之長）的兩倍定內壇牆北門，最終形成
內、外相套的兩重壇牆，這樣，天壇就由原來的軸線居中變
成中軸線偏在壇區東側的現狀（圖 53）。

綜括上述，可知天壇的形制有一個發展過程，在明嘉靖
三十二年（1553 年）以後始形成現狀。歷代祭天都建露天的
圓台，現圜丘也是這樣。但圜丘建成後，它北面明初所建合
祀天地的大祀殿必須撤去，遂改建為圓形的大享殿。本擬

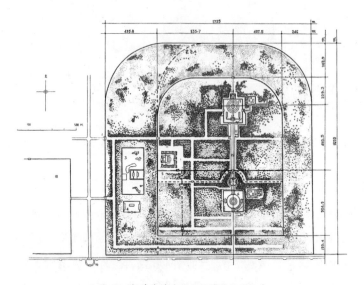

圖 53　拓建南外城後的天壇總平面示意

在大享殿行祈穀之禮，又因於禮經無據，且與先農壇功能重複，未能舉行，故從禮制上講，大享殿並沒有固定功能。但是如從建築群體佈置角度來看，大享殿的建造，卻使整個建築群大為生色，成為壇區的中心。它改變了歷朝建造露天圓台的傳統，在較單調平緩的圜丘之北，矗立起體形巨大、形象端莊的大享殿，在高台、長甬道和濃密柏林的襯托下，成為全區的重心和天壇的主要標誌建築，使祭天的圜丘退居次要地位，其藝術震撼力遠遠超過了歷朝的同類建築。

清代把圜丘四周的闌桿由藍色琉璃改為漢白玉石，把祈年殿的三層屋檐由青、黃、綠三色改為深藍色，使天壇的建築形象更為完整端莊，色調更為純正典雅，是完善舊建築極為成功的事例。

天壇始建於明代，完善於清代，代表了古代禮制建築達到的最高水平，是我國古建築中的瑰寶。

五、皇家苑囿及其規劃方法

清代實物保存較完整，且多有實測圖，可以對它的規劃手法進行探討。

清代供皇帝遊賞而不居住的苑囿主要有城內的西苑和西北郊的頤和園、靜明園、靜宜園，都是大尺度苑囿，佈局較自由，在規劃佈置上主要是強調對景和軸線關係，並建造

某些超大型和超長尺度的建築物，以控制大的景區，取得前所未有的突出成就。清代大型苑囿的另一特點是喜建園中之園，如中南海的流水音，北海的靜心齋、畫舫齋，頤和園的諧趣園，靜宜園的見心齋等，精巧緊湊的小園與所在的大型苑囿在景觀上產生對比，可起互相襯托、互為補充的作用。

1. 中南海。包括中海、南海。中海在金、元時已存在，明初新開挖了南海，並在它的北岸建南台一組，清代增修完善，改稱瀛台。乾隆二十三年（1758 年）在瀛台南部臨水建迎薰亭，又在南面對岸建寶月樓（今新華門），與瀛台對景，形成南海部分的南北軸線。

2. 團城。為元代儀天殿舊址，明代用磚包砌為圓形城台，清代加以增修，稱團城。台頂主建築為承光殿，平面呈亞字形，建於康熙二十九年（1690 年），殿左右古松環擁。在殿前建有琉璃磚亭，陳設元至元二年（1265 年）所雕玉甕，形成南北軸線。團城北倚北海瓊華島，南對中海萬善殿，西為金鰲玉蝀橋，在當時起著中海和北海間的聯繫景點作用。

3. 北海。中心為北海中偏南的瓊華島，金代稱瑤嶼，元代稱萬歲山。清順治八年（1651 年）為了安全需要，曾在山頂設全城瞭望點和信號炮發射處，並建白塔為掩護，故又稱白塔山。自乾隆六年（1741 年）起不斷在島上建景點，至三十六年（1771 年）基本建成。北海的北、東兩面清代也

增建大量建築，北面以佛寺西天梵境為主體，臨湖建琉璃牌坊，北端建琉璃佛閣，形成南對瓊華島的軸線。其東有園中之園鏡清齋，其西在明代五龍亭之北建闡福寺。東岸北端建先蠶壇，遙對其南的畫舫齋一組，也形成南北軸線。

北海的主景是瓊華島，山頂白塔為標誌性景物。乾隆時環塔形成四個方向的軸線。南面自上而下為普安、正覺二殿和永安寺，前連跨湖通團城的堆雲積翠橋，構成全園的主軸線。北面、西面、東面大小景點建築自上而下，也構成軸線。但和南面軸線相比，都是輔助軸線。

為使瓊華島與其四周景物相呼應，在規劃上採取了一系列措施。

其一，因團城略偏西，不在瓊華島南北軸線上，故把島前的堆雲積翠橋作成曲折的三段，北段在島的南北軸線上，南段在白塔至團城間的連接線上，中段把南北段連接起來。又在橋南北建堆雲、積翠兩座牌坊，北對瓊華島，南對團城，都強調其對景作用，把瓊華島和團城兩個重要景點有機地聯繫起來。

其二，受明代原有佈置限制，北海北岸幾所大建築群都不在瓊華島的南北軸線上，為此，在瓊華島北面漪瀾堂之西並列建與它形式和體量相同的道寧齋一組，令與北岸的西天梵境南北相對，形成對景和軸線聯繫。並在道寧齋之南的山崖上建承露銅盤，成為這條軸線南端的標誌。

其三，因北海的主要水面在瓊華島之北，故從北、東、西三面觀賞瓊華島的北面是重要景觀。但因為山頂的白塔體量巨大，山北諸景點層次較少、體量也小，難以形成氣勢，故在島北半部沿岸建高兩層的半環形長廊，中部在南北軸線上建漪瀾堂一組，以強調中心，在兩端各建一城門樓為結束。這種處理把島的北半部連為一體，大大增強了島北面景觀的整體性，也以它的大體量的建築物突顯了皇家苑囿的氣勢。

北海的大建築群如永安寺、西天梵境、闡福寺、極樂世界、先蠶壇等都是按「擇中」原則把主建築置於地盤的幾何中心的。

通過上述，可以看到清乾隆時對北海的建設是經過精心規劃的。

4. 清漪園（即今頤和園）。其湖明代名甕山泊，乾隆十四年（1749年）命匯集眾水、逐步拓展，形成巨大湖面，賜名昆明湖。乾隆十六年（1751年）為祝其母六十大壽，改稱甕山為萬壽山，在山前建大報恩延壽寺，形成景區中軸線，並陸續建成環山各景點，定名為清漪園，供皇帝來此遊賞。它只把萬壽山的東、北兩面用圍牆封閉，南、西兩面有昆明湖為限隔，不建圍牆，只控制關門和橋樑，百姓可在湖的東、南、西三面遙望，故萬壽山南面是全園最重要的景觀。它是一座東南、南、西三面敞開，由湖面限隔的半

開放式皇家苑囿，基本是仿杭州西湖大意而建，以萬壽山象西湖北面的寶石山、孤山，以西堤象西湖之蘇堤。為了象徵皇家苑囿中的蓬萊三島，除湖中龍王廟島外，又在西堤之外的湖中築兩小島，上建治鏡閣和藻鑒堂，形成三島鼎立的格局。1860 年，清漪園被英法侵略軍焚毀。

　　光緒十四年（1888 年），西太后把清漪園舊址改建為供她居住的離宮，改名頤和園。限於財力，只建了東部朝區仁壽殿、寢區樂壽堂及輔助建築等，增修了沿湖東、南、西三面的圍牆，包龍王廟島、藻鑒堂兩島和西堤於園內，使成為全封閉的離宮。對後山和西堤以西部分則無力修復，仍為殘跡。萬壽山主體也是除改建大報恩延壽寺為祝壽的排雲殿一組外，基本佈局仍沿用清漪園舊規。

　　綜合現狀和清漪園遺跡，可以看到它在規劃佈局上的一些特點。

　　就主體部分萬壽山而言，它以山脊為界，劃分為前山和後山兩部分。

　　萬壽山前山面湖，可自湖南岸遙觀，是主景。在圖上可以看到今排雲殿（原延壽寺大雄寶殿）一組自臨湖的牌坊上升至山頂的佛香閣、智慧海，形成一條全山的南北中軸線。為強調這條中軸線，在其東、西側對稱建介壽堂（原慈福樓）萬壽山碑和清華軒（原羅漢堂）寶雲閣（銅亭）兩組，形成輔助軸線。又在萬壽山的東、西部臨湖對稱地建對鷗舫和

魚藻軒，在山前湖岸上形成以排雲殿前牌坊為中心，東、西各建一軒館的對稱佈局，以突出排雲殿、佛香閣一線的中心地位。還採用了和北海瓊華島北面相似的手法，沿南面湖岸修建了長約七百米的長廊，以加強前山景物的整體性。由於湖中的龍王廟島略偏東，不在排雲殿、佛香閣軸線上，又在這條軸線向南的延長線上於湖之南部增築鳳凰墩，墩上建鳳凰樓，與排雲殿、佛香閣互為對景，用這方法把萬壽山的中軸線向南延到湖南岸。（鳳凰樓已被英法侵略軍毀去，現於此處新建一亭為標誌）此外，在萬壽山的東、西部，在半山處分別建可以東望、西眺的景福閣，畫中遊兩座較大建築，成為萬壽山東、西側山頂的主要景點，同時也是可以在此東望圓明園、西望靜宜園的觀景點。

由於山南北地形的變化，山北的主軸線不得不略偏東，與山南的主軸錯位約五十米。它的主體建築自南而北為大型喇嘛廟香嚴宗印之閣和須彌靈境，又把北宮門建在其正北，連以長橋，遂形成山北面的主軸線。在香嚴宗印之閣的東、西側還對稱各建兩座喇嘛塔，以襯托出主軸線。又在寺之東、西外側各據一小高地分別建善現寺和雲會寺兩座小寺廟，形成北面主軸兩側的輔助軸線。在佈置香嚴宗印之閣兩側的喇嘛塔時，有意把西側的兩座喇嘛塔建在自山南軸線向北的延長線上，這就使山南、山北的主軸線間產生了一定的聯繫。

園中的大型建築群如德和園、玉瀾堂、樂壽堂、排雲殿、介壽堂、清華軒、須彌靈境等仍是按傳統的擇中手法把主建築置於地盤幾何中心。

　　從上述探討可知，當時對清漪園特別是其中萬壽山部分的規劃佈局是考慮得很精密的，反映了當時大型園林規劃佈局方法上的新成就。

明代北京宮殿壇廟等大建築群總體規劃手法的特點

　　中國古代建築的最重要特點之一，是採取院落式的群組佈局，建築物沿水平方向展開。各種建築群，大至宮殿廟宇，小至民居，都把大大小小的單棟建築圍成尺度和空間形式各異的院落，以滿足不同的使用要求，並取得豐富多樣的藝術效果。從現存的一些大建築群看，儘管院落重重，屋宇錯雜，空間形式富於變化，其佈局卻都主次分明、統一諧調，有明顯的節奏和韻律，極富規律性。可見，中國古代群組建築在規劃和設計上必然有一整套行之有效的手法，否則是難以取得這樣的效果的。

　　現存的中國古代建築典籍中，有關單體建築的尚有《營造法式》《魯班經》《工部工程做法》等技術專著，唯獨對城市規劃和大建築群的總體規劃和佈局方面幾乎沒有留下甚麼著作和資料。我們只能通過對現存實物進行研究，試圖找出某些線索來。

中國古代漢、唐、宋、元的宮殿祠廟等，史書盛讚其千門萬戶，宏壯雄深，可惜都已毀滅。個別遺址雖進行了局部發掘，也不能了解其全貌。在現存大型古建築群中，保存基本完整，並可較好反映原規劃設計意圖和手法的，只有明清時代的建築，包括宮殿、苑囿、壇廟、王府和皇家修建的大寺觀等。其中北京紫禁城宮殿、太廟、社稷壇、天壇等，基本保持著明代的佈局，又都屬皇家工程，它們在總體規劃上表現出的共同特點，應即明清規劃設計手法的特點。且明代宮室、壇廟，上承宋元，下啟清代，從這裡開始探索，如有所獲，也便於上溯下延。

下面，分別對北京紫禁城宮殿、太廟、天壇的規劃特點和使用手法進行介紹。關於上述各建築群的藝術處理和成就，近年分析探討的論文頗多，本書不贅述。

一、北京紫禁城宮殿

紫禁城又稱大內，現通稱為故宮。故宮始建於明永樂十五年（1417 年），永樂十八年（1420 年）建成。宮中的主要建築前為太和、中和、保和三殿相重，稱「前三殿」，後為乾清、坤寧二宮（也是殿），稱「後兩宮」。「後兩宮」之左右有「東西六宮」。它們都是主殿居中，由廊房配殿圍成殿庭的宮院。通過對紫禁城宮殿的現狀進行仔細研究，發

現它在具體的規劃設計上確是經過精心考慮，具有很多特點的。

（一）紫禁城宮殿和明北京城的關係

明洪武元年（1368 年）徐達攻克元大都後，改稱北平府。因城周太廣，不利於防守，當年即廢棄北城牆，在其南約三千米處建新的北城牆，即今德勝門、安定門一線的北城牆，餘三面城牆未加改變。明永樂十四年（1416 年）十一月，明成祖朱棣決定在此建都，改稱北京。次年（1417 年）開始大規模建設。除於永樂十八年（1420 年）基本建成宮殿、壇廟、王府外，還把南城牆從今長安街一線南拓到今正陽門一線。隨後，在宣德、正統間（1426—1449 年）陸續建成城樓、箭樓、宮前千步廊外側的衙署，並在城內各地修建倉庫等。這種情況說明，明永樂定都北京時必有一個統一的規劃，陸續實施。但關於這問題目前尚未發現文字資料，我們只能通過對現狀和遺跡的探討，逐步加以揭示。

從較大範圍研究明清北京城，目前所能利用的最好的實測圖是北京市 1：500 地形圖，這裡即根據從此圖上量得的資料進行探討（圖 54）。

紫禁城的外廓尺寸從 1：500 圖上量得為東西七百五十三米，南北九百六十一米。它在城中的位置，在南北向上，

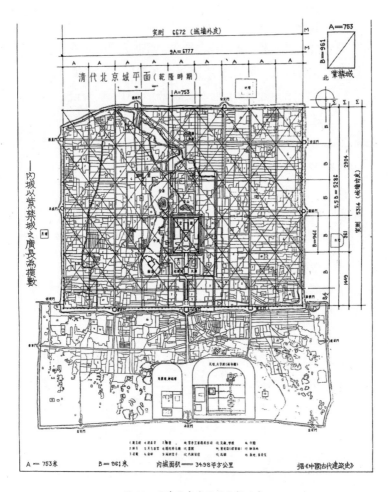

圖 54　明清北京城平面分析示意

紫禁城北牆外皮至北城牆內皮之距為兩千九百零四米，紫禁城南牆外皮至南城牆內皮之距為一千四百四十八點九米。以紫禁城外廓南北之長和這兩個距離相比，就會發現2904（米）：961（米）=3.02：1，1448.9（米）：961（米）=1.51：1。

中國古代測長距離或以步，或以丈繩，都不很精確，在地形有變化時更不準確，百分之一至百分之二的誤差完全可以略去。這樣，就可以看到，紫禁城北牆與北城牆之距為其南北長的三倍，而其南牆與南城牆之距為其南北長的一倍半。這就是說，建北京時，在規劃中把北京城的南北長定為紫禁城南北之長的五倍半；在確定紫禁城位置時，使紫禁城偏向南側，令其與南城牆之距為與北城牆之距的一半。

明北京城的東西寬約六千六百三十七米，以紫禁城外廓之東西寬與它相比，則6637（米）：753（米）=8.81：1，近於九比一，誤差為百分之二。

北京城的東西向尺寸因為有三海和積水潭的阻隔，較南北向更不易測量準確。北京紫禁城及城市中線不居城市之東西中分線，主要是受西側三海的影響，不得不向東偏移一百二十九米。但也不能完全排除有堪輿的影響或比附某些數字的原因。一些宮殿、壇廟史載的尺寸往往有奇怪的尾數，比如說紫禁城寬二百三十六點二丈，長三百零二點九五丈等，也可能有這方面的原因。據此種種，可以認為在規劃北京城時，是以城寬的九分之一酌加一定尾數為紫禁

城之寬的。從上面的分析可知，明代紫禁城之寬為北京城寬的九分之一，長為北京城長的五點五分之一。反過來說，也可以認為北京城之長寬以紫禁城之長寬為模數，寬為其九倍，深為其五倍半，面積為其四十九倍半，近於五十倍。

但明北京的東西城牆和明紫禁城的東西宮牆又都是局部沿用了元代大都城和元大內的東西牆，所以明北京東西寬為紫禁城九倍這個比例實際上是從元代繼承下來的。近年考古學家對元大都遺跡進行了勘察發掘，作出平面復原圖。設復原圖中大內之寬為 A，以大內與其北御苑南北總長為 B，用作圖法可以證實，大都城東西寬為 $9A$，南北長為 $5B$，即元大都之長、寬以大內與御苑之和為模數，城之面積為大內與御苑面積之和的四十五倍。

值得注意的是九和五兩個數字。因為《周易》中多次有九五為「貴位」的說法，在注和疏中解釋為「得其正位，居九五之尊」和「王者居九五富貴之位」，認為九五象徵君位。後世遂引申出皇帝為「九五之尊」的說法，一般人不准並用這兩個數字。元大都在規劃中使都城和大內出現九和五的倍數關係正是要用這兩個數字表示大內為帝王所居、大都為帝王之都，都屬「貴位」的意思。

中國古代有個惡劣的傳統，即新興王朝常常要把前朝的都城、宮城毀掉，認為這樣可以消滅前朝的「王氣」。徐達攻下大都立刻把北城牆南移，除防守需要外，也未必沒有

這種因素。所以明朝在北京定都，必須對元都城和宮城大拆大改，決不能完全繼承。

由於三海和城東一些池沼的限制，大都的東西牆和元大內的東西牆都不能改動，則在東西向九與一的比例便已經確定了，只能在南北向比例上改變。為此，把北京的南城牆和宮城紫禁城都向南移，在比例上改為五點五比一。這個比例的確定是有意使紫禁城的面積為大城的五十分之一。因為同樣在《周易》的《繫辭》中有「大衍之數五十，其用四十有九」的說法。王弼注說：「演天地之數，所賴者五十也。其用四十有九，則其一不用也。」宮城面積佔全城的五十分之一，宮與城之面積正是四十九與一之比。古人建都城宮殿，講究「上合天地陰陽之數」，以成「萬世基業」。明朝改建大都為北京時，在東西牆受地形限制不宜改動的情況下，找到以「大衍之數五十」來取代元大都的九五貴位的比附手法，是頗費苦心的。它實際上只是把大城和宮城平行南移，縮減北城而已。城市的中軸線、幹道網和街區內的胡同都沿用下來，同時也找到了引經據典的說法。明改造大都為北京，最大的變動是毀去元宮建新的紫禁城。元宮是元政權的象徵，明朝必須把它拆毀。其辦法是使新建的紫禁城稍向南移，使宮中最能象徵元代皇權的帝、后寢宮延春閣留在紫禁城外北面，在其處堆積拆毀元宮的渣土，以示「鎮壓」，認為這樣可使其永無復辟之望。在渣土堆上再培土植

樹，就形成現在的景山。明朝人常說景山是「鎮山」，就是
這個意思。這樣，新的明北京就在元大都的基址上出現了，
它仍然保持著都城以宮城之長、寬為模數的古老傳統，只
是比例數字和「理論依據」變了，象徵皇權和政權的宮殿和
官署也全部拆舊建新，泯滅了元大都和元政權的主要痕跡。

（二）紫禁城內各組宮殿間在面積上的模數關係

　　紫禁城宮殿由數十個大小宮院組成，都是封閉的院
落，主要宮院在中軸線上，次要的對稱佈置於軸線兩側。現
在中軸線上的主殿「前三殿」和「後兩宮」兩所主要宮院都
屢建屢毀。「前三殿」在明代經正統五年（1440 年）、嘉靖
四十一年（1562 年）、萬曆四十三年（1615 年）、天啟五年
（1625 年）數次重建，清代又把太和殿由面闊九間改為面闊
十一間，改殿左右通東西廡的斜廊為防火的隔牆，並在東西
廡加建隔火牆。「後兩宮」經明正統五年（1440 年）、正德
十六年（1521 年）、萬曆二十六年（1598 年）、萬曆三十二
年（1604 年）幾次大修，又在正德末嘉靖初於兩宮之間增建
了交泰殿。現存「三殿」「兩宮」各單體建築已非明初原物，
但整組宮院的佔地範圍，門、殿、廊、廡的台基，主殿下工
字形漢白玉石台座的位置、大小等都不可能有很大改變，我
們仍然可以根據它們的位置、尺寸推測其設計規律和手法。

紫禁城「後兩宮」的平面尺寸，東西向一百一十八米，南北向二百一十八米，呈一矩形宮院，其長寬比為十一比六。

　　「前三殿」建築群的面積東西向為二百三十四米，南北向三百四十八米，以四角庫內所包面積計為 234（米）×348（米），其長寬比恰為二比三（圖 55）。但進一步分析這些尺寸，又可發現「前三殿」的東西寬約為「後兩宮」之寬的兩倍，這數字當非偶然。經在總圖上反覆分析核查，果然發現自太和門的前檐柱列中線到乾清門的前檐柱列中線間之距為四百三十七米，也恰為「後兩宮」南北長度的兩倍。這就表明，在規劃設計「前三殿」時，是把自太和門前檐至乾清門前檐之距作為「前三殿」南北之長，並令其為「後兩宮」之長的兩倍。這樣，「前三殿」的面積就恰為「後兩宮」的四倍。

　　上面的情況表明，在紫禁城的總體規劃佈置上，某些重要建築群的輪廓尺寸是受某一模數控制的。

　　在總圖上還可看到，「東西六宮」的尺寸也與「後兩宮」的尺寸有關。「東西六宮」在「後兩宮」的東西側，每側兩行並列，每行由南至北為三宮。「東西六宮」之北為「乾東西五所」，各有五座兩進的四合院，東西並列。自「東西六宮」中最南兩宮的南牆外皮至「乾東西五所」北牆皮之距為二百一十六米，與「後兩宮」南北長度接近。「東六宮」自「後兩宮」東廡外牆外皮起，至東面一行三宮以東巷道的東牆外皮之距為一百一十九米，與「後兩宮」之寬同。這情況表明，

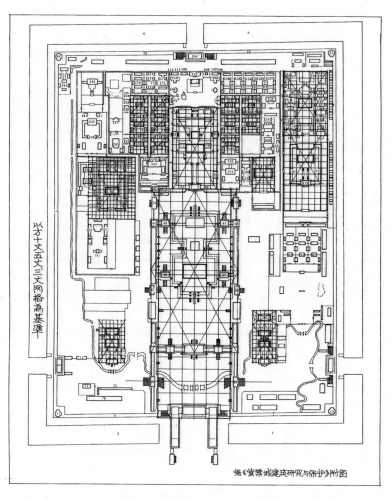

以方十丈五丈三丈网格為基準

據《紫禁城建築研究与保护》附图

圖 55　明清紫禁城宮殿平面分析示意

明代北京宮殿壇廟等大建築群總體規劃手法的特點　／　157

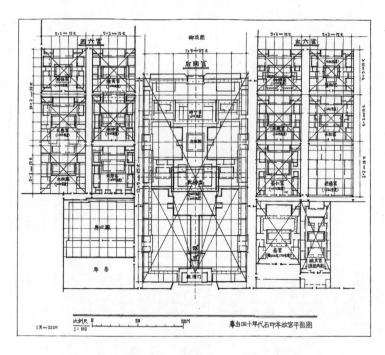

圖 56 「後兩宮」與「東西六宮」佈局分析示意

在規劃「東西六宮」時，也是受「後兩宮」的輪廓尺寸影響的（圖 56）。

（三）「後兩宮」與皇城中各建築間的模數關係

從圖 57 可看到，在午門至大明門（大清門）間的長度，也以「後兩宮」之長為模數。自午門至天安門間東西朝房南

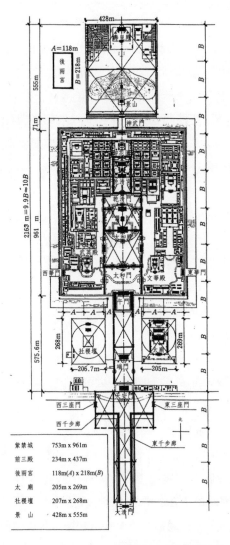

圖 57 「後兩宮」與皇城各部分間的模數關係示意

北山牆之距（包括端門）為四百三十八點六米，比「後兩宮」之長的兩倍只多兩米六，可視為即其兩倍；自天安門門墩南面至大明門北原千步廊南端為「後兩宮」之長的三倍；天安門前東西三座門間相距三百五十六米，是「後兩宮」之寬的三倍。這就表明，在規劃天安門至大明門這段皇城的前奏部分時，也令其長、寬都是「後兩宮」長、寬的三倍，亦即以「後兩宮」之長、寬為模數。

在更大的範圍內看，自景山北牆至大明門處橫牆之距為兩千八百二十八米，為「後兩宮」之長的十三倍。這就是說，皇城主要部分的總長度也以「後兩宮」之長為模數。

（四）宮院內部的建築佈置手法

上文所說只是就「前三殿」「後兩宮」「東西六宮」等宮院的相對關係而言。它們都是大型宮院，在各宮院以內還有更為具體細緻的佈置方法。

第一，主殿居中。在紫禁城內各組宮殿，包括「前三殿」「後兩宮」「東西六宮」等，都有個共同特點，即把各該宮院的主殿置於院落的幾何中心。如在這些院落的四角間畫對角線，其交點都落在主殿的中部，就是明證。

第二，用方格網為基準。在紫禁城內各宮院佈局時，視其規模尺度和重要性，利用方十丈、五丈、三丈三種方格

網為佈置的基準。明代尺長在三十一點九厘米左右，據此畫出十丈、五丈、三丈網格，在各宮院實測圖上核驗，可以很清楚地看到對應關係。「前三殿」所用的是十丈網格，基本為東西七格，南北十一格。這方格網與「前三殿」的外輪廓無關；因為那是以「後兩宮」為模數確定的，但卻與院內佈置密切相關。從圖 58 中可以看到，前部殿庭如以太和殿東西的橫牆為界，南至太和門東西側門台基北緣恰為五格，而其東西寬以體仁、弘義二閣台基前沿計，是六格，即規劃中令太和殿前殿庭為 50（丈）×60（丈）。若殿庭南北之長計至太和殿前突出的月台前沿，則佔三格，為三十丈，而太和殿下大台基之東西寬佔四格，是四十丈。此外，太和門左右的側門其中線都在網線上，與太和門的中線相距兩格，即二十丈。太和殿的台基本身之寬佔兩格，也是二十丈。方十丈網格與「前三殿」建築的密切應和關係證明它確是利用這種網格為基準佈置的。

在太和門至午門之間、午門外至天安門外金水橋之間也是以方十丈網格為基準佈置的。「後兩宮」和「東西六宮」因尺度小於「前三殿」，使用的是方五丈的網格。「後兩宮」東西七格，南北十三格，為寬三十五丈，長六十五丈，殿庭寬六格，為三十丈。「東西六宮」每宮寬三格，南北長包括宮前巷寬在內也是三格，是很有規律的佈置。

建於清乾隆三十六年（1771 年）的皇極殿、樂壽堂是運

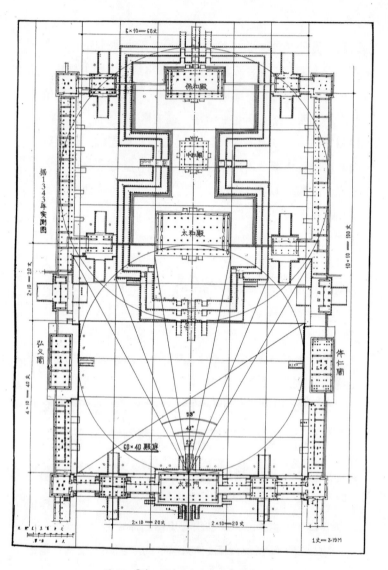

圖 58 「前三殿」用方十丈網格佈置示意

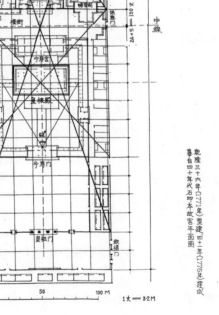

圖 59　皇極殿、樂壽堂運用方五丈網格示意

明代北京宮殿壇廟等大建築群總體規劃手法的特點　/　**163**

用方五丈網格最典型之例（圖 59）。它基本落在東西七格、南北二十四格的方五丈網格上，自南而北，橫街佔兩格，宮前廣場佔四格，外朝部分佔八格，內廷部分佔十格，共深二十四格，即一百二十丈。在東西寬度上，寧壽宮門前廣場及外朝院落均佔五格，即二十五丈，主殿皇極殿佔三格，即寬十五丈，內廷主殿樂壽堂所在院佔三格，也是十五丈。這些現象表明宮內的佈置與方五丈網格有極明確的對應關係。

紫禁城中更小一些的宮院如武英殿、慈寧宮、奉先殿等，則是採用方三丈的網格為基準的。

第三，數字比附。元大都宮城與大城間九與五的數字關係在紫禁城中也出現過。「前三殿」東西總寬為兩百三十四米，「前三殿」下工字形大台基之東西寬為一百三十米，其間正是九比五的關係。此外，工字形大台基的南北長近二百二十八米，與「前三殿」總寬基本相同，故工字形台基之長寬比基本也是九比五。「後兩宮」下也有工字形台基，其長寬為 97（米）×56（米），基本也是九比五的比例。「前三殿」「後兩宮」為外朝、內廷主體，所以有意採用九和五的比例，以強調其為帝王之居。

（五）這些特點和手法的意義和作用

從上述可以看到，在紫禁城的規劃設計中，至少有三個

多次出現的特點，即以「後兩宮」之長、寬為模數，主體建築置於幾何中心和以方格網為院落內建築佈置的基準，其中有的是規劃設計技巧，有的還含有某種象徵意義。

以「後兩宮」為模數除控制面積級差外，還有象徵意義。在紫禁城內，最重要的建築即「前三殿」和「後兩宮」。前者舉行大典，是國家的象徵；後者為皇帝的家宅，代表家族皇權。古代王朝是一姓為君的家天下，國家即屬於這一家，對於做了皇帝的那一家而言，就叫作「化家為國」。以代表「家」（家族皇權）的「後兩宮」的面積擴大四倍形成代表「國」的「前三殿」，正是用建築規劃手法來體現「化家為國」。同樣，使中軸線上北起景山南至大明門這麼長距離也以「後兩宮」之長為模數、使「東西六宮」和「乾東西五所」等小宮院聚合為「後兩宮」之面積等也是這個含義，是要以此來表示皇權統率一切、涵蓋一切、化生一切。推而廣之，在都城規劃中以宮城為模數，如元大都、明清北京那樣，也有同樣的含義。

紫禁城內各宮院，大至「前三殿」，小至「東西六宮」中各小宮，大都把主殿置於地盤的幾何中心。這有很長遠的歷史。目前所見最早的例子是陝西岐山鳳雛早周遺址，那時尚屬商末，距今約三千年。這思想始見於文獻是在戰國末的著作《呂氏春秋》，書中說「古之王者擇天下之中而立國（指國都），擇國之中而立宮，擇宮之中而立廟」。可知「擇

中」有悠久的傳統。漢唐以來至明清，宮殿壇廟和大的寺觀大都如此，在紫禁城中不過表現得更普遍而已。奴隸社會、封建社會都是等級森嚴的社會，在大小不等的建築群中以不同的方式置主建築於中心反映了那時在不同等級層次上都各有其中心，依次統屬，最後都統屬於皇帝的情況。從建築佈局來説，取中也是最容易做到的。

在規劃佈局中利用方格網的做法也有很久的歷史。已知唐代大明宮、洛陽宮都用方五十丈的網格，基本定型於元代的曲阜孔廟用方五丈網格，北京的文廟、東嶽廟用方三丈網格。在紫禁城宮城中，同時出現了三種網格，即外朝自主體「前三殿」起，南到皇城正門天安門為代表國的部分，用方十丈網格；內廷主體「後兩宮」和太上皇所居的皇極殿用方五丈網格；外朝輔助殿宇武英、文華二殿和太后所住的慈寧宮用方三丈網格。這反映出不同網格的選用既與建築群的規模大小有關，也和它的級差與性質有關。

從建築規劃設計上看，不同規模的建築選用不同的網格略有些像使用不同的比例尺，可以把它們在建築體量和空間上拉開檔次；規模等級相近的建築群選用同一種網格則易於控制其體量空間，以達到統一和諧的效果。這方法對於規劃紫禁城這樣由無數個大小宮院組成的複雜建築群組尤為重要。

上述這些特點在下面將要介紹的明清太廟和天壇中大

都還可以看到，只是表現形式不完全相同而已。

二、北京明清太廟

　　現在的勞動人民文化宮即北京明清太廟，在紫禁城外東南方，午門至天安門間御道的東側，隔御道和社稷壇遙遙相對。它始建於明永樂十八年（1420 年），現存建築為明嘉靖二十四年（1545 年）重建，又經清乾隆元年至四年（1736—1739 年）大修。現狀為內外二重圍牆。外重南牆正中建一開有三個門洞的牆門，兩側各有一側門；北牆只正中建一三個門洞的牆門而無側門。內重南牆正中建面闊五間的戟門，中間三間設板門，戟門兩側各建一間寬的側門；北牆與後殿北牆在一條線上，只在後殿東西外側各開一側門。在內重牆內，於中軸線上，前後相重建前殿、中殿及後殿。前殿是祭殿，中殿是放帝、后木主的寢殿，共建在一個工字形台基上。後殿是存放世遠親盡祧廟的各帝、后木主的處所，另建在較矮的台基上，與中殿間有橫牆隔開。現在前殿面闊十一間，左右有面闊十五間的東、西配殿；中殿、後殿各九間，左右各有五間配殿（圖 60）。

　　現太廟的外重牆東西寬二百零六點八七米，南北長為二百七十一點六米，略近於三比四的比例。在天安門內御道西側與它相對的社稷壇的外重牆東西寬二百零六點七米，

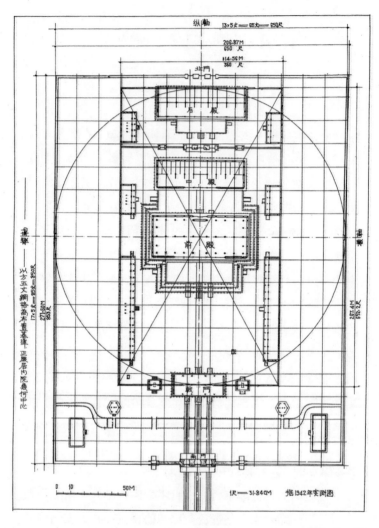

图Ⅱ—3—25

圖 60　明清太廟總平面分析示意

　　中國古代建築概說

南北長二百六十七點九米，實際相等，表明是在明初始建時統一定下的尺寸，相當於明尺 650（尺）×850（尺）。

太廟內重牆東西寬一百一十四點五六米，南北長二百零七點四五米，其比例關係為九比五。和紫禁城三大殿一樣，也是以九與五兩個數字象徵它是天子之居的，儘管這裡供的是死去的皇帝。

它外重牆之東西寬二百零六點八七米和內重牆長二百零七點四五米實際上相等，則在外重牆寬和內重牆寬間也是九比五的比例，這和「前三殿」總寬與殿下大台基寬為九比五在手法上也基本相同。

在內重牆內，於中軸線上前後相重建有前、中、後三座殿，從內重牆四角畫對角線，其交點正落在前殿的中心，證明前殿在內重牆圍成院落的幾何中心。以這交點為圓心，以它至內重牆南（或北）牆之距為半徑畫圓，則前殿東西配殿南山牆和後殿東西配殿北山牆的四個外角都恰好落在圓弧上，這應當是在設計中精心安排的。

太廟在佈局上也使用方五丈的網格為基準。以明代尺長折算，太廟外重牆寬六十五丈，長八十五點二丈，內重牆寬三十六丈，長六十五丈。這樣，外重牆範圍可排東西十三格，南北十七格，內重牆可排東西七格，南北十三格。內重牆東西寬不取三十五丈，而用三十六丈是為了保持長寬比為九比五的緣故。

在圖 60 中可以看到，畫了方五丈網格後，金水河的北岸、戟門台基南北緣、前殿南北台基邊緣、後殿南之隔牆都在東西向網格線上；外牆南門、戟門、前殿、後殿的側階、側門中線都在南北向網格線上。還可看到戟門、前殿前月台、前中殿之距都佔一格，即控制在五丈左右；戟門北階至前殿南階相距五格，即二十五丈；前殿月台上層寬佔三格為十五丈。從這些現象中可以看到方格網在佈置院內建築時的基準作用。

在紫禁城宮殿中出現的置主殿於院落幾何中心和以九、五的數位突顯皇家性質的特點，在太廟規劃中再次出現，表明它們是明代大型皇家建築規劃佈局中的通用手法。

三、北京明清天壇

明清天壇在北京內城之南，內城正門正陽門和外城正門永定門間大街的東側，隔街與西側的山川壇相對。它始建於明永樂十八年（1420 年），原是按歷代傳統建於都城之陽七里之內略偏東處的，明嘉靖三十二年（1553 年）增建南外城後，才被包在外城之內西臨正陽門外大街的。

它始建時稱天地壇，是按明洪武十一年（1378 年）建的南京大祀殿的規制建造的，實行天地合祀。到明嘉靖九年（1530 年）又改為分祀天地，在大祀殿正南創建祭天的圜

丘，形成今圜丘建築群，另在北郊創建祭地的地壇。嘉靖二十四年（1545年）又在原大祀殿的基址上參考古代明堂的傳說建圓形的大享殿，即今之祈年殿，每年春天在此行祈穀之禮。自此，天壇實際形成南北兩部分，北為祈年殿一組，南為圜丘一組，中間隔以橫牆，有成貞門相通，成貞門北有一條南北大道，直抵祈年門，大大強調了圜丘至祈年殿間的軸線。

天壇是現存明清皇帝祭祀建築中最富特色的一組，以佈局嚴整、形體莊重簡潔、色彩瑰麗雅正、頗富神秘性而著稱於世。關於天壇建築群在建築設計和施工上的卓越成就，近年論者頗多，這裡暫不涉及，僅就其總體規劃佈局上的特點和現狀的形成過程加以探討。

中國古代宮殿壇廟一貫採取中軸線對稱佈置，前文所述紫禁城宮殿和太廟都是明證。作為祭天的天壇，其南北軸線卻偏在壇區的東側，實是非常奇特之事，但如果對其五百餘年的發展變化做歷史的考察，就可以找到原因。現天壇的前身永樂時所建天地壇的情況，在《大明會典》中有記載，且附有圖紙，這裡簡稱之為《永樂圖》（圖61）。嘉靖九年、二十二年所建圜丘、祈年殿兩組在《大明會典》中也有圖，這裡簡稱之為《嘉靖圖》。從這些圖中我們可以看到今北京天壇的形成過程和規劃特點。下面就分四個發展階段加以介紹。

圖61 《大明會典》中的明永樂建天地壇示意

（一）永樂十八年始建時天地壇的形制和規劃特點

據《永樂圖》所示，結合《大明會典》等書的記載，永樂
十八年按南京舊制所建的天地壇只有一圈南方北圓的壇牆，
四面各開一門，以南門為正門，自此有甬道向北，直抵主建
築群大祀殿前，形成全壇區的南北中軸線。大祀殿建築群
總平面矩形，有內外兩重牆牆。外重牆牆四面各開一門，北
門北有天庫。南門以內又有一重門，名大祀門，門內北面殿

中國古代建築概說

庭正中即主殿大祀殿。它下有高台，上建面闊十一間的大殿，這高台實即壇，故明初記載稱「壇而屋之」，殿前東西側有東西廡。自大祀門兩側有內重牆牆，與大祀殿相連，圍成南方北圓的殿庭，與壇區的輪廓相呼應。在壇區西南角建有齋宮，正門東向，面對大祀殿至南門之間的甬道。把《永樂圖》與現狀對照可以看到，壇區地形南高北低，現在壇內南北大道丹陛橋南端近成貞門處高出地面只幾十厘米，但到北端接祈年殿處竟高出地面三點三五米，有近三米的高差。所以在這裡必須先築高台，使殿稍高於南門，才能建壇。再以《永樂圖》所繪大祀殿一組與現祈年殿組比較，除大殿由矩形變為圓形，下增三層圓壇外，附屬建築及佈置基本未變。由此可以推知現在祈年殿一組下面的矩形大台子和南北甬道是永樂時就有的。現在的齋宮位於祈年殿西南方，倚西、南兩面壇牆，也和《永樂圖》一致，因知齋宮西的內壇西牆就是永樂時的西壇牆。

在《永樂圖》上，壇區中軸對稱，現祈年殿至丹陛橋、成貞門一線即當時的中軸線，故東壇牆應在中軸線東側與西牆對稱處。現丹陛橋東有內外兩重東壇牆，其中外壇東牆之距與西壇牆至中軸線之距六百三十五點七米很接近，所以可以確認它是永樂時的東壇牆。壇的正南門成貞門即《永樂圖》上的南門，南牆即在這一線。現在弧形南折的南牆是明後期擴建齋宮後南移的。自祈年殿的中心南至南門成貞

門之距為四百九十三點五米，北至外壇北牆四百九十八點二米，實即相等，故現在的外壇北牆即為永樂時的北壇牆。

《永樂圖》在東西壇牆上畫有東西門，西門之南為齋宮，可知現內壇西門即永樂壇的西門，東門應在今外壇東牆相對應處。東西門之間有大道相連。大道中心線北距祈年殿中心為二百四十七點七米，南距成貞門為二百四十五點八米，實即相等。

根據上述，可以在現狀圖上畫出明永樂天地壇的總平面復原圖。其壇區東西寬一千二百八十九點二米，南北長九百九十一點七米。大祀殿下高台東西寬一百六十二米，南北長一百八十七點五米，殿建在台之中心，稍偏北，殿之中心即為壇區之幾何中心，殿南與成貞門間連以甬道，形成壇區的南北中軸線。

在這個按實際尺寸畫出的永樂時天地壇圖上可以看到它的設計規律。和紫禁城內各宮院以「後兩宮」為模數相似，天地壇是以祈年殿下高台之寬為模數的，壇區東西寬為其八倍，壇區南北長為其六倍，齋宮的長、寬也基本與它相等。

綜合起來說，在永樂十八年規劃建天地壇時，是先按禮儀需要確定大祀殿一組的規模，同時也就確定了下面大台子的長寬。以台寬為模數，以其六倍和八倍定壇區之長、寬。

壇區內做中軸對稱佈置，把南門成貞門、甬道丹陛橋

南北相重佈置，形成中軸線。在大祀殿一組中，殿位於壇區的幾何中心，以突出其最重要的地位，同時把東西門一線置於大祀殿中心至南門之間的中點，亦即自壇南牆向北四分之一個壇區之長的位置。這是一個簡單莊重、模數關係明確、強調中軸線和幾何中心的規劃。

（二）嘉靖九年創建的圜丘

明嘉靖九年（1530 年）在天地壇正南創建祭天的圜丘壇。現在圜丘是三層石砌圓壇，三層直徑分別為二十三點五米、三十八點五米、五十四點五米，是清代拓展的結果，比明代大些。它外面有圓、方二重矮牆，稱壝牆。圓壝直徑一百零四點二米，方壝邊寬一百七十六點六米，只有方壝之寬仍保持明代之舊。它最外由壇牆圍成矩形壇區，北壇牆即永樂壇之南牆，東西牆為永樂牆向南延伸而成，故壇區東西寬與永樂相同，為一千二百八十九點二米，南北長為五百零四點九米。在現狀圖上，若以天地壇東西門間大道的中線為界，向北至北壇牆為七百四十五點九米，南至圜丘南牆為七百五十點七米，考慮施工誤差，二者實即相等。這現象表明在創建圜丘區時，已對新舊兩區統一做了規劃，改以永樂壇的東西大道為統一壇區的南北中分線，據此定圜丘區南牆的位置。在圜丘區中，其南北之深五百零四點九

米比方壇之寬一百六十七點六米的三倍只多二點一米，實即相等。由此推知，在規劃圜丘壇時，因從整體考慮已確定了南牆的位置，故只能反用永樂壇的手法，以壇區南北長的三分之一定方壇之寬，從而造成圜丘南北之長以方壇之寬為模數的現象。這當是為保持傳統手法而採取的不得已的辦法。

（三）　嘉靖二十四年改建大享殿後的天壇

圜丘建成後即拆去大祀殿在其地建祈穀壇，於嘉靖二十四年（1545年）建成。它下部是一底徑九十一米的三層石台，即祈穀壇，上建直徑二十四點五米圓形三重檐圓錐頂的大享殿，清乾隆十六年（1751年）改稱祈年殿。四周與殿同在高台上的門、廡等基本沿永樂時舊制。

在祈年殿前有兩重門，第二重門左右有橫牆，自橫牆至北面壝牆之距為一百六十米，這就是說，以第二重門橫牆為界，其北的台面實是一個邊長約一百六十米的正方形。祈年殿的中心在這方形中心的北二十四點七米處，即向北退後一個殿的直徑。和紫禁城、太廟一樣，祈年殿這一組也是用方格網為基準佈置的。台上方一百六十米的部分恰好折合明尺方五十丈，可以排方五丈的網格縱橫各十格。這樣就可以看到，祈年殿本身的最外一圈台階的直徑和祈年

中國古代建築概説

門之寬各佔兩格，都是十丈，祈穀壇三層台中的中間一層直徑佔五格，為二十五丈，東西廡南北之長佔三格，祈年門台基北緣至祈穀壇下層台南緣也佔三格，都是十五丈。其他建築佈置也大都和網格有一定的關係（圖62）。

這現象還表明，祈年殿下大台子雖是南北長的矩形，如自第二重祈年門算起，仍是一個正方形台，南面多出的部分是為了增加一重門，古代稱「隔門」。這樣，在規劃壇區總面積上以台之寬為模數就可以理解了，它實際上是以台之

圖 62　建成大享殿後的天壇總平面示意

方為模數的。

祈年殿建成後，天壇的總範圍包括北部的祈年殿區和南部的圜丘區，以現在的內壇西牆、南牆和外壇東牆、北牆為壇牆，東西一千二百八十九點二米，南北一千四百九十六點六米。它的正門由南門改為西門，東西門間大道居於壇區南北中分線上，大道與祈年殿至圜丘間南北中軸線的交點即為擴大的壇區的幾何中心。

（四）南外城建成後的天壇

明嘉靖三十二年（1553 年）北京建南外城，包天壇於其中。外城正門永定門至內城正門正陽門間大道成為北京中軸線的前奏。建祈年殿後，天壇已以今內壇西門為正門，此時還需要臨街再建門，與西面的先農壇夾街對峙，以壯觀瞻。這時天壇的南牆距新建的外牆僅一百六十九米左右，不足以安排其他建築。為此，在西面臨街、南面靠城根處增建了外壇牆和新的西門。在西、南兩面出現了兩重牆後，與之相應，在東、北兩面也應建牆，才能形成內外兩圈壇牆。但原有壇區已很大，現壇牆北面有池沼，東面已在崇文門外大街之東，都不宜外拓。所以在這兩面把原壇牆用為外牆，在其內新建一重牆，與原西、南兩面壇牆相連為內壇牆，現狀的內外兩重壇牆相套就是這樣形成的。

天壇這樣重要的建築群，即使是改建，也會有一定規律。用實測數字核算，新建的內壇東牆西距祈年殿下高台東壁為兩個台寬；新建的內壇北牆距成貞門七百二十三點一米，是丹陛橋長三百六十一點三米的兩倍，其用意是以丹陛橋長之兩倍定內壇北牆位置，以使祈年殿一組的南外門（即高台南緣）位於內壇區的南北中分線上；在內壇東、北牆的定位上或利用原來的模數，或形成新的比例關係，都是有一定依據的。在內外壇牆建成後，天壇就由原來的嚴格中軸線對稱佈局改變成主軸線偏東，在內、外壇區都不居中的現狀。

　　通過前面對天壇四個發展階段規劃設計特點的介紹可以了解到，在永樂十八年始建時它是以大祀殿下高台的寬為模數，採取嚴格的中軸對稱佈置，並把主殿置於壇區幾何中心的。在南面增建圜丘時，把壇區的中心南移至東西門大道一線，據此定圜丘區南北之長，再以圜丘南北長的三分之一反推出圜丘外方壇牆的尺度，整個壇區仍然是中軸對稱並具有明確的中心的。只是到了南外城建成後，為了服從全城規劃大局，壇區不得不向西、南兩面拓展，才放棄了中軸線的佈置，縮減了東、北兩面，但是這個縮減仍然盡可能符合一定模數和比例關係。從這裡可以看到不同時代的設計者和改建者細心體驗前人規劃設計特點，盡力採取同一手法的苦心和高超的規劃設計水準。

四、結語

通過對上面一系列明代宮殿壇廟建築群的介紹，我們可以看到，古代在規劃設計大的建築群時，其總體佈局確有一定規律性。例如在規劃大型多院落建築群組時，以某一院落的長寬為模數，大的群組是其倍數（如「前三殿」是「後兩宮」的四倍），小的群組是其分數（如六宮加五所的面積之和與「後兩宮」相等），以控制各種不同大小的院落間的關係和總的輪廓尺寸；在多重院落中，以外重之寬為內重之長；在一所院落中，把主建築置於全院幾何中心。此外，利用方格網為院內佈局基準，以控制尺度和體量關係等手法在當時也是較普遍採用的總平面設計手法。以上各點如果再加上大家已經熟知的單體建築視其規模、等級選用不同的材（宋式）或斗口（清式）為模數的情況，可以確認，中國古代從城市和宮城規劃到院落內佈局和單體建築設計，由大到小，有一整套用模數控制的規劃設計方法，可以使城市、宮城、大小院落和單體建築間存在著不同程度的尺度上的聯繫，達到統一諧調、富於整體性、連貫性的效果，形成中國古代城市和建築群的特有風貌。至於基本模數的確定，具體院落的尺寸和長寬比主要由實際使用要求和禮制、等級制度來決定，但有時也會受其他因素的影響。「前三殿」「後兩宮」的工字形大台基和太廟內重牆採取九比五的長寬

比以象徵天子之居就是例子。

依此類推，在各類建築中可能還會有很多我們尚不了解的附會之處。古代以陰陽五行比附建築最極端的例子是明堂。從現存唐總章《明堂詔書》看，當時設計的明堂幾乎從間數、面闊、柱高乃至各種構件的長度、數量都比附某一數字。但如果畫一草圖分析，可知其面闊、柱網佈置、柱高、梁長、梁數等都基本是按建築的合理需要佈置的，然後再從各種古書中找些往往是互不相干的數字拼加在一起以合其數，作為依據，故顯得頗為穿鑿，不值識者一笑。

在明清宮殿壇廟的規劃中，也有類似現象，即以上述九比五的比例而言，「前三殿」「後兩宮」雖都用大台基的長寬比，但「前三殿」需計入殿前月台，「後兩宮」則不計入月台；太廟雖前、後殿也在一工字形台子上，其比例都不是九比五，而把內重牆的長寬定為九比五。這情況也表明在設計這些宮殿時，首先是按使用功能和建築藝術要求進行設計，然後選其中可以因勢利用之處加以比附，並無統一、固定的手法。

統觀歷朝史料和現存實例，筆者認為在古代的建築規劃、設計中，比附象徵手法和陰陽五行、風水堪輿諸說並不居於支配地位，它在規劃設計中有所表現不外兩種可能性：一種是在風水師挾業主之勢加以干預時設計師不得不做出的讓步；另一種是設計師有意利用它來標榜自己的設

計，用作在業主面前堅持自己設計方案的手段，其前提是不讓愚妄之說損害規劃設計的合理性和建築藝術的完整性。儒家對於迷信的態度有「聖人以神道設教而天下服矣」一句話，實質是說對於實在說不通道理的人，如不能加之以威，只能用迷信來唬住他。各類建築的業主，或是權威無上的帝王，或是威福由己的貴官，至少也是擁資建屋之人，在他們面前，設計師始終處於劣勢。為求採納自己的設計，為求保持自己設計方案的優點，避免業主的任意改動，利用以「神道設教」的手段，搬出陰陽、風水之說，給自己的設計加上一點神秘性，脅之以子孫後代的興衰禍福，實是為自己設計辯護的最省力而有效的辦法。因此，在具體研究古建築的規劃設計時，對這方面要適當加以注意，以了解各種陰陽五行、風水迷信思想對建築的影響，但和上述規劃、設計手法相比，它是次要的，是附會上去的，以不違背基本使用功能和藝術表現為前提，真正決定一個時代建築面貌和具體建築成敗優劣的是規劃和建築設計，它們是古代規劃師和設計師的成就。

中國古代在大型建築群的規劃設計上有極輝煌的成就和獨特的經驗，有待我們去發掘、整理、總結。本文在這方面只是一個粗淺的嘗試，必有遺漏，恐也難免有穿鑿。但這個初步探索表明，如能把歷代大中型建築群的總平面圖做精確測量，取得資料，集中起來，綜合排比，對其規劃設

計特點和手法進行歸納總結，必將有重大收穫，補充建築研究中的薄弱環節，使我們對古代優秀建築傳統的認識更為深入、全面。這方面成就的總結，也將為創造具有中國風格的現代建築提供借鑒，使之不僅在單體建築設計上，而且也能在總體規劃上反映中國特色。

　　附記：本文初稿曾發表於 1997 年中國工程院版《中國科學技術前沿》。這次發表做了一些修訂，刪除了一些文獻考證和具體推算過程，並把近年新的研究成果，如有關在院落佈局中視其規模使用大小不等三種方格網的內容補入。因本文討論的是古代建築群的設計規律，需在圖上探索，為避免重新製圖產生的誤差，盡量採用已發表的資料和圖紙，即在其上用作圖法分析，以求取信。不得已處敬希原圖作者見諒，並致謝忱。

戰國中山王𰻝墓出土的《兆域圖》及其所反映出的陵園規制

　　河北省平山縣中七汲村西戰國時期中山國一號墓出土了一塊金銀錯兆域圖銅板，板長九十四厘米，寬四十八厘米，厚約一厘米。板面用金銀鑲錯出一幅陵園的平面佈置圖，圖中對陵園建築的各個部分和相互距離注了尺寸，並附有一篇中山王的王命。①這是關於戰國時期陵墓的一個極重要的發現。

　　據出土銅器銘文，一號墓為中山王𰻝的陵墓。從兆域圖上所刻王命有「其一從，其一藏府」的話看，兆域圖所繪就是以王𰻝陵墓為主體的陵園的總平面圖，圖中的王堂是王𰻝的墓，亦即一號墓迴廊遺址以內所包括的建築物。二號墓包括其上迴廊遺址就是哀后墓。兆域圖上畫有三座大墓和

　　① 河北省文物管理處：《河北省平山縣戰國時期中山國墓葬發掘簡報》，《文物》，1979 年第 1 期。

兩座小墓，而在基地上只有一號和二號兩座大墓。這是因為王譽約葬於公元前 310 年，哀后是他的前妻，葬時更在其前。兆域圖上其餘三座墓的墓主在王譽死時還健在。以後十餘年間，趙滅中山國，遷其王於膚施，王族及前王遺屬可能都從行，他們死後就不能再葬入這個陵園。所以這幅兆域圖實際上是一個沒有能完全實現的陵園總平面規劃圖。

由於兆域圖上所畫王墓和哀后墓已經發掘，我們可以用兆域圖和遺址互相參照，對銅板兆域圖的內容、王陵王堂建築和整個陵園的建築規劃進行探討。

（一）兆域圖

兆域圖中的各主要部分都注了尺寸，不過所注尺寸兼用尺和步兩種單位，還需要換算成統一的單位才能按比例製圖。恰好兆域圖中對於內宮的寬度在王堂和夫人堂兩處都注了尺寸。這兩處寬度相等，而所注尺和步的數目不同，我們可以直接根據它推出兆域圖上的一步合多少尺。

在銅板上於中心王堂部分內宮的前後牆之間所注尺寸為：

6 步 +50 尺 +50 尺 +200 尺 +50 尺 +50 尺 +6 步 =12 步 +400 尺。

在夫人堂部分內宮前後牆之間所注尺寸為：

6 步 +40 尺 +40 尺 +150 尺 +40 尺 +40 尺 +24 步 =30 步 +310 尺。

兩者寬度相等，即 30 步 +310 尺 =12 步 +400 尺，亦即 18 步 =90 尺，所以 1 步 =5 尺。

這是把圖中所注坡五十尺或四十尺理解為指墳丘坡面的水平投影長度而推算出的結果，與古籍所載一步合六尺或六尺六寸不合。[①] 有沒有可能坡的長度不是指水平投影而是指斜長，當坡到一定角度時可以得到一步是六尺或六尺六寸的結果呢？下面可以做一個簡單的驗算：

設墳丘坡角為 $\angle A$、坡長指斜長，則其水平投影長度分別為 50 尺 $\cos A$ 及 40 尺 $\cos A$。代入上面等式：

25 步 +6 步 +50 尺 $\cos A$+50 尺 +200 尺 +50 尺 +50 尺 $\cos A$+6 步 =25 步 +6 步 +40 尺 $\cos A$+40 尺 +150 尺 +40 尺 +40 尺 $\cos A$+24 步。即 20 尺 $\cos A$=18 步 –70 尺。

墳丘的坡角只能是銳角，即在 0° 至 90° 之間。

已知 $\cos 0°$=1，$\cos 90°$=0，則 $\cos A$ 應在 1 至 0 之間，角度愈大，數值愈小。

當 $\angle A$=0° 時，斜邊變成水平，前已驗算 1 步 =5 尺。

當 $\angle A$=90° 時，$\cos A$=0，代入上式得 18 步 –70 尺 =0，

① 《禮記·王制》曰：「古者以周尺八尺為步，今以周尺六尺四寸為步。」《漢書·食貨志上》稱：「六尺為步。」[清] 鄒伯奇《學計一得》卷上《古尺步考》據《考工記》車、兵車輪及戈柲之制，推定六尺六寸為步。

即 1 步 =70 尺 / 18=3.89 尺。

由此可知，當∠A 為銳角時，一步的長度在五尺至三尺八寸九分之間變化，最大為五尺，並隨角度增加而減少，不可能得到一步為六尺或六尺六寸的結果。

這就是兆域圖上所表示出的步和尺的折算關係，據此可以把兆域圖上記牆間距離的步折算成尺，再按比例畫出陵園的平面圖（圖 63）。因為兆域圖上兩道宮垣的牆厚未標出，姑且先把它看作指牆中到牆中的距離。這樣就可推出內宮垣尺寸為 1480（尺）×460（尺），中宮垣尺寸為 1780（尺）×765（尺）。把所繪陵園平面圖和兆域圖的輪廓尺寸

圖 63　兆域圖示意

相比較，二者的輪廓比例不同，不是相似形。兆域圖上中宮垣輪廓尺寸為 85.8（厘米）×40.2（厘米），所繪陵園平面圖的外輪廓比例比它要橫長一些。

這就出現了一個問題，即究竟是銅板上的圖形不準確呢？還是所繪陵園平面圖中把牆間距離視為中距，沒有計算牆厚，因而不正確呢？這還可以通過製圖來加以驗算。

如果在所繪陵園平面圖的圖形上加上牆厚，儘管中宮垣的厚度可能和內宮垣不同，但同一圈宮垣的南北牆和東西牆的厚度總是相同的，當加上牆厚時，其正側面所加厚度相等。這就是說，如果通過所繪陵園平面圖圖形的一個角（例如右上角）畫一條四十五度線，則加了牆厚度以後的圖形，其右上角應在這條線上。

如果銅板上圖形的輪廓比例準確，則所繪陵園平面圖上圖形再加上牆厚以後，其長度比應與之相同。這樣，我們可以在所繪陵園平面圖圖形的左下角做一條斜線，使它的斜度與銅板上圖形的對角線平行，則所繪陵園平面圖加了牆厚以後的圖形其右上角應在這條線上。

四十五度線和對角線的斜度不同，必然相交於一點。只有這個交點能同時滿足正側面牆厚相等和與銅板上圖形為相似形兩個條件，而這點與所繪陵園平面圖圖形右側和上側邊線間的垂直距離應即是需要加上去的四道牆的總厚度。我們只需要核對一下，看這厚度是否在合理的牆厚範

圍之內。如果合理，則説明銅板上圖形外輪廓的比例有可能是準確的，反之，則是不準確的。

按上述步驟在所繪陵園平面圖上製圖的結果，求得四道牆總厚為一百一十八尺，每道牆厚為二十九尺五寸。如果考慮到銅板的變形和製作的精確度，可以認為是三十尺，即六步。這個厚度作為一般牆是厚了，但作為城牆則是可以的。平山縣三汲公社東面的中山國靈壽城，其城牆厚達二十七米。此牆厚三十尺，在六米五至七米五，只為靈壽城城牆厚的四分之一。這是陵園和都城在性質、規模和防禦要求上都不同的緣故。

那麼為甚麼兆域圖上只注堂及丘的尺寸而不注牆厚呢？這可能是因為堂及丘都是需要具體設計的，故要加以注明；而牆則是援引了規格化的做法，只要寫明是哪種牆，當時的工匠都知道做法，無需加以説明。這情形在古代技術書上並不是孤例。在《營造法式》中就有一些在當時屬於盡人皆知的事情沒有列入條文，到今天反而成為研究中的難題，需要從很多條文和實例中把它反推出來。

這就是説，銅板上圖形的輪廓有可能是準確的。根據銅板上注明的尺寸，加上四道推算出來的牆厚，按比例製圖，它的外輪廓長度比和銅板上圖形是一致的（圖64）。至於銅板上內宮垣和墳丘的圖形，用畫對角線的方法與按尺寸所畫圖形比較，它們都不是相似形，説明這一部分不是嚴

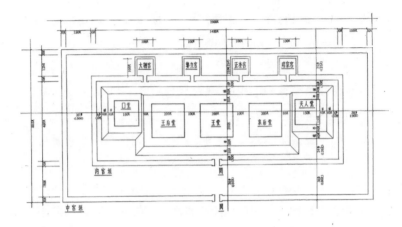

圖 64　兆域圖（加牆厚）示意

格按比例繪製的。

（二）王堂

兆域圖上各墓都標作堂，其中王䁔墓已發掘，即一號墓封土上的迴廊以內部分。這就有可能根據遺址去探討一號墓上建築的形制。

據發掘簡報稱，一號墓封土高出周圍平地十五米，平面呈方形，由下而上為三層台階。第一層台階內側有散水，卵石築成，寬一點一米；第二層台階上有迴廊建築遺址；迴廊後壁即中心封土的台壁，台為方形，每面寬四十四米，上

有壁柱即迴廊的後壁柱，壁柱距南廊為三點三四米，東西廊為三點六米；迴廊外檐有檐柱，和後壁的壁柱前後相對，距離三米，亦即廊子進深三米。由此推知，迴廊各面的通面闊為四十四米，加上兩個廊深，即五十米。迴廊檐柱中線距台基邊寬一點三米，即迴廊以台基邊計寬五十二點六米。這樣就可以知道迴廊的三個尺寸：迴廊後壁方四十四米，檐柱中線方五十米，台基邊緣方五十二點六米。台基和散水上都有瓦礫堆積，西廊呈魚鱗疊壓狀，證明它是瓦頂。

迴廊的地面標高也可以從簡報中推算出來。簡報中稱封土高出周圍平地十五米，墓室上口距封土頂九米，迴廊地面又高出墓室上口零點四四米，迴廊外散水低於迴廊地面一點三米。如以封土周圍地面標高為零，則可據上列數字推知散水標高為正五點一四米，迴廊地面標高為正六點四四米，封土頂標高為正十五米，從迴廊地面上距封土頂高差八點五六米。兆域圖上注明王墓墳丘中心有王堂，而遺址於迴廊之內又有這麼高的封土，可證整個王堂包括迴廊在內是一座以夯土台為基的台榭建築，迴廊以內高八點五六米的夯土不是墓的封土而是台榭建築的夯土台。

春秋、戰國正是台榭建築盛行的時代。它產生和盛行的原因是多方面的。僅就建築技術來說，那時木構架技術還不那麼發達，未成熟到能建造像唐、宋以後那種巨大體量的木框架殿閣的水平。即使偶然能建造個別的木框架獨

立建築，在技術上也還有困難，還不那麼牢靠。絕大部分建築的木構架需要依傍土牆或夯土墩台，靠它來幫助保持構架的穩定，或者就是土木混合結構。在這種條件下，為了滿足統治階級生活享受和以巨大的建築來襯托其權勢以及據險自保的需要，只能採取積小成大的辦法，先夯築出高大的階梯形夯土台，在台上逐層建屋，層層抬高，藉助於夯土台，以若干層小建築「堆」出一座外觀呈多層樓閣的巨大建築體量。在先秦史料中有大量建台的記載。目前也已勘察和發掘過少量的台榭遺址，如山西侯馬市牛村古城、燕下都和秦咸陽宮。它的建築形象和構造在戰國銅器上也有所表現，如河南輝縣趙固鎮、山西長治分水嶺和江蘇六合出土銅器殘片上線刻所示。[①]

一號墓王堂建築的建造年代和秦咸陽宮一號宮殿址近似。咸陽宮一號宮殿址是台榭建築。它的一些構造和做法可供研究王堂建築參考。[②]

從墓上建堂的葬制來說，它又和輝縣固圍村戰國三大

① 山西省文物管理委員會：《山西長治市分水嶺古墓的清理》，《考古學報》，1957 年第 1 期。吳山菁：《江蘇六合縣和仁東周墓》，《考古》，1977 年第 5 期。中國科學院考古研究所：《輝縣發掘報告》，第三編「趙固區」，科學出版社，1956 年版。馬承源：《漫談戰國青銅器上的畫像》，《文物》，1961 年第 10 期。

② 秦都咸陽考古工作站：《秦都咸陽第一號宮殿建築遺址簡報》，《文物》，1976 年第 11 期。

墓相似。輝縣趙固鎮出土戰國銅鑒內刻畫的建築形象，對了解王堂的外形和木結構部分有重要參考價值。仔細分析鑒上的建築圖，它所刻實際上是一座台榭，夯土台在中心，高只一層，四周繞以迴廊，台頂中部有都柱，柱下有柱礎，都柱兩側各有一輔柱（建築估計是正方形，那麼輔柱實際上可能是四根。與中間的都柱在一起，一柱四輔呈梅花形）。整座台榭以夯土台及都柱、輔柱為骨幹，上建兩層樓房，如算上夯土台四周的底層迴廊，外觀看上去為三層。頂層上的建築應是堂，中間四柱較高，是堂的內柱，兩側各二柱，較矮，是堂外環繞的迴廊。堂下為木構樓層，畫有梁的斷面，廊外挑出平台，繞以欄桿。中層四周也有迴廊，上出腰檐，下出平台及欄桿。底層在夯土台四壁上有壁柱，外繞迴廊。迴廊無腰檐，檐柱上承二層迴廊的樓板、平台和欄桿（圖65）。主要依據這些參考材料，就可以大略地推測王堂建築的結構和構造情況了。

一號墓王堂只保存整座台榭中最下一層建築遺址，即簡報中說的迴廊。綜合前述情況，可以推知迴廊建在高出散水地面一點三米的夯土台上，每面長五十米，南廊每間面闊三點三四米，東西廊每間面闊三點六米，廊深每間面闊均為三米，背依上層台壁，上建單面坡瓦屋頂。迴廊遺址中還有一個值得注意的現象，即前檐柱和後壁壁柱前後相對應。這和秦咸陽宮一號宮殿址下層廊廡檐柱與後壁壁柱不相對

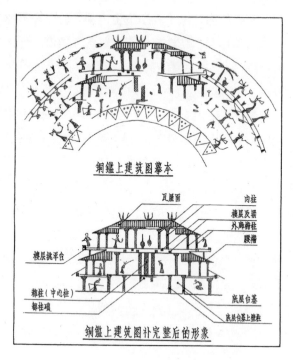

銅鑑上建築圖摹本

瓦屋面　　　　　　　　内柱
　　　　　　　　　　　　樓層及梁
　　　　　　　　　　　　外商辦柱
　　　　　　　　　　　　殷櫓
樓层挑平台
榦柱（中心柱）　　　　底層台基
榦柱礩
　　　　　　　　　　　底層台基上壁柱

銅鑑上建筑圖补完整后的形象

圖 65　輝縣出土戰國銅鑒上的建築圖示意

的情況不同。這種不同可能反映出結構方法的差別：咸陽
宮的情況可能表示它的構架方法是在檐柱柱列上架檁，檁
上再架梁，類似明、清的扒梁。這梁可以架在柱間，而不一
定都在柱頭上。在這王堂迴廊上，則可能是先在前後柱間
架梁，梁上承檁。從木構架發展順序上看，這是一個進步。

以上是根據遺址能確切了解的迴廊的情況。

關於迴廊以上上層台面的建築情況，由於遺址表面被破壞，呈斜坡狀，台面及建築遺跡不存，無法具體復原，只能據參考資料，大致地推測它都有哪些可能性，現分別論述如下。

前已推知迴廊地平至夯土堆頂高差八點五六米，如考慮到兩千多年的破壞，原台面可能還會稍高些。這部分台子的形式估計有兩種可能性：

（1）台壁壁面微斜收，直抵台頂，上建堂，整座台榭僅迴廊和堂兩層（圖66-①）。

（2）台壁中部退入一段，再出一層平台，整座台榭為三層。下兩層為迴廊，台頂為堂，見圖（66-②、③）。

從發掘前的封土外貌看，它是斜坡形而不是較陡的方台（圖67）。再以秦咸陽宮一號址來參證，咸陽宮一號址的六室後壁上有屋梁痕，可據以推知梁的下皮距六室地面兩米九，即使加上梁高和樓層厚度，上下層地面高差也就在三點五米至四米之間，所以在一層迴廊地面與台頂之間的八點五六米高度之間是可以容納得下第二層平台和迴廊的。根據三層台榭的設想製圖，由於下層迴廊址已表明是單面坡瓦頂，故二層迴廊限於高度極可能是像咸陽宮一號址六室那樣，為平屋頂外加腰檐的做法。

兆域圖上所畫王堂和一號墓迴廊址均為方形，所以台

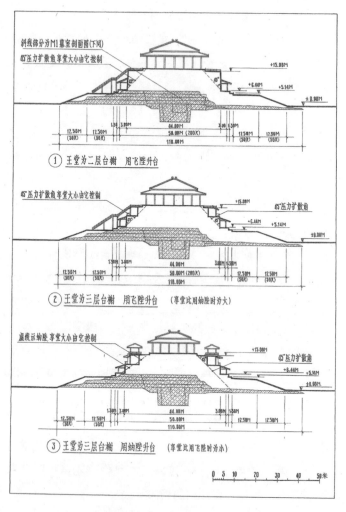

斜线部分为M1墓室剖面图(下同)
45°压力扩散角亨堂大小由它控制

+15.00M
+6.44M +5.14M
± 0.00M

12.50M 12.50M 3.00M 1.30 3.00M 44.00M 3.00 6.30M 12.50M 12.50M
(50尺) (50尺) 50.00M (200尺) (50尺) (50尺)
110.00M

① 王堂为二层台榭 用飞陛升台

45°压力扩散角亨堂大小由它控制

+15.00M
45°压力扩散角
+6.44M +5.14M
± 0.00M

12.50M 12.50M 3.40M 1.30M 44.00M 3.00M 6.30M 12.50M 12.50M
(50尺) (50尺) 50.00M (200尺) (50尺) (50尺)
110.00M

② 王堂为三层台榭 用飞陛升台 (亨堂比用纳陛时为大)

虚线示纳陛,亨堂大小由它控制

+13.00M
45°压力扩散角
+6.44M +5.14M
±0.00M

12.50M 12.50M 3.40M 1.30M 3.00M 44.00M 3.00M 1.50M 12.50M 12.50M
(50尺) (50尺) 50.00M (50尺)
110.00M

③ 王堂为三层台榭 用纳陛升台 (亨堂比用飞陛时为小)

0 5 10 20 30 40 50米

圖 66 台榭層數和台頂享堂形制推測示意

中國古代建築概說

圖 67　墓地現狀及原狀推測示意

頂和頂上所建的堂建築也應是正方形的。其堂的大小和形
制推測有幾種可能性：

（1）堂的大小。台頂上堂的大小首先和台高有關。在夯
土台頂建屋需要考慮夯土台的壓力擴散角，不能距台邊太
近。一般說來，從土台下腳向內上方畫四十五度線，交台面
於一點，台頂上所建較大建築物應建在這點以內，以避免台
邊受壓崩塌。換言之，即台頂建築物的檐柱與台子下腳的
水平距離應大體等於台高才安全。就這台子來說，台頂建
築的最大尺寸為台的底寬四十四米減去台高八點五六米的
兩倍，即在二十七米左右。當然，也不是絕對不能再加大，
但那就要對台邊採取加固措施，或把建築的檐柱較深地埋入

台中，使它落在四十五度線以內。從一號墓形制推測圖中還可以看出，即使是三層台榭，當其第二層台台腳在四十五度線上時，台頂建築還可以和二層台榭一樣大。

台頂的堂的大小也和登上台頂的方式有關。從上述幾件戰國銅器上的建築形象看，踏步都是直的，未見有轉折盤旋的跡象。我國古代建築都是下面有一層台基，基上即房屋的地面，在上立柱建屋。登上這台基的踏步叫「階」。重要的殿堂往往建在較高大的台子上。台子或一層，或數層，殿堂本身的台基是建在這台頂上面的。登上這下層高台的踏步叫「陛」。就一號墓遺址而言，登上王堂台頂的踏步稱「陛」。《晏子春秋》曰：「齊景公登路寢之台，不能終，而息乎陛。」蔡邕《獨斷》曰：「陛，階也，所由升堂也。天子必有近臣，執兵陳於陛側，以戒不虞。」《說文》云：「陛，升高階也。」從文獻和實例看，陛至少有兩種形式：

一種形式是自台頂邊緣向外伸出的，是最習見的做法（圖68）。它可以是土築的坡道，也可以是木構架空的梯道。巨大的木構梯道又叫「飛陛」。王文考《魯靈光殿賦》曰：「飛陛揭孽，緣雲上徵。」何晏《景福殿賦》曰：「浮階乘虛。」注曰：「浮階，飛陛也。」左思《魏都賦》曰：「飛陛方輦而徑西。」《義訓》曰：「閣道謂之飛陛。」可以為證。從「緣雲上徵」和「乘虛」的描寫，可知它能升到很高的台上去的。

另一種形式是自台下腳向台身內挖出踏步，在台面以

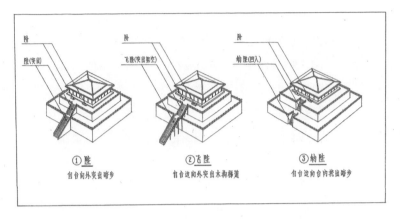

圖 68　陛的幾種不同形式

內登上，叫「納陛」。《漢書‧王莽傳》記王莽加九錫後，其
府第和「祖禰廟及寢皆為朱戶、納陛」。注云：「如淳曰：『刻
殿基以為陛，有兩旁，上下安也。』孟康曰：『納，內也。謂
鑿殿基際為陛，不使露也。』師古曰：『孟說是也。尊者不
欲露而升陛，故內之於霤下也。』」由這些引文可知「納陛」
和一般「陛」或「飛陛」相反，踏步不是自台頂邊緣向外伸
出，而是自台腳向台內斜挖巷道，上做踏步。它的兩側為台
壁所夾，不像伸出的「飛陛」那樣左右凌空只有扶欄，故云
「有兩旁，上下安」。它頂上可以有廊廡，不像「陛」或「飛
陛」那樣露天，故云「內之於霤下」。

　　就一號墓王堂遺址來說，登台的道路是「納陛」還是「飛

陛」（不可能是土築坡道，因遺址無此現象）和台頂的堂大小頗有關係。如為「飛陛」，則其堂可建至最大尺寸27（米）×27（米），即受四十五度壓力擴散角控制；如為「納陛」，則其坡度總要比四十五度平緩，其堂大小受「納陛」坡度控制。製圖的結果，即使「納陛」近於四十度角，其堂進深、面闊也不可能超過二十米。其面積比用「飛陛」時要小一倍左右。

由於遺址上部情況不明，目前還無法確定它究竟是怎樣登上去的。《漢書‧王莽傳》的記載表明，在漢時「納陛」的做法、規格要比「飛陛」高。如果戰國時也是這樣，則其堂為「納陛」的可能性要大一些。

（2）堂的間數。從現已發現的漢以前建築多為雙數間的情況看，其堂有可能為面闊、進深各六間。如從中山國六號墓墓室以六根壁柱分為面闊、進深各五間來看，其堂也有可能為面闊、進深各五間。它的間數也和堂的大小有關。如為「飛陛」，面闊二十七米，則可能為六間面闊。如為「納陛」，面闊僅二十米，則可能為五間面闊。

（3）堂的構造。根據現在所了解的戰國建築構造的特點，估計它有幾種可能性：一種可能性是像秦咸陽宮一號址一室那樣，四周為承重厚牆，中間用都柱（即中心柱）的做法；另一種也可能像輝縣趙固鎮出土銅鑒上刻台榭頂層的做法，堂內用幾排較高柱子，四周加迴廊。它的屋頂形式

極可能是中間有極短正脊的四阿頂，但也不能排除像上海博物館藏戰國銅杯上建築圖所示那樣，屋頂中部為平頂，四周加斜坡瓦頂，像元、明時代盝頂形狀的可能性（圖 69）。

王堂建築的構造和細部做法還可以從一號墓出土物中得到啟示。

遺址中出土大量瓦件，其中板瓦長九十二厘米，寬五十五厘米，凹處矢高約十五點五厘米；帶瓦釘和圓頭瓦當的筒瓦長九十厘米，寬（即直徑）二十三厘米。用這種瓦鋪屋面，苫背泥厚要超過瓦釘長度，加上兩板瓦相並處厚十五點五厘米的泥條和筒瓦下的泥條，屋面重量相當大。由此可以推知，建築的梁、檁、柱斷面會較粗大，也必須是榫卯結合的。從中山國諸墓出土的帳構和其他青銅構件上可以看到這時接頭已使用螳螂頭、銀錠榫和插接鍵，所以木構架上用榫卯在技術上是不成問題的（圖 70）。

在一號墓出土的四龍四鳳方案上有斗栱的形象。它以四龍四鳳盤糾成座，四角四十五度斜出龍頭，龍頭上立圓形蜀柱，柱上有櫨斗，斗上承四十五度抹角栱。在栱的兩端又各立圓形蜀柱，柱上放散斗，斗上承枋。四面四枋構成方框，中間嵌板做案面（圖 71–①）。這案的上半部實際上是一座方形四面出檐的建築物的挑檐構造：四角斜伸出的龍頭相當於自角柱柱身四十五度斜挑出的插栱，栱上立蜀柱承櫨斗、抹角栱、散斗和檐方。這種斗栱做法在東漢明器

圖 69　戰國銅杯上的建築圖像示意

圖 70　中山國墓出土青銅構件的榫卯形式示意

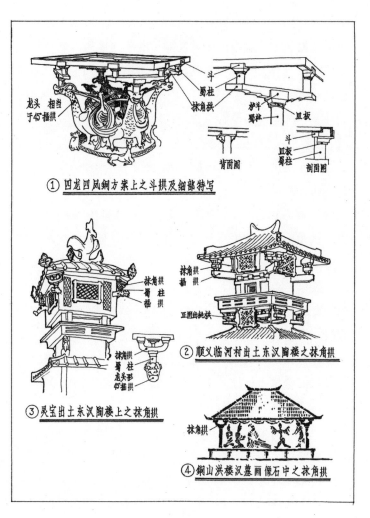

斗
蜀柱
抹角拱

龙头 相当
于45°插拱

炉斗
蜀柱

皿板

斗
皿板
蜀柱

背面图

剖面图

① 四龙四凤铜方案上之斗拱及细部特写

抹角拱
蜀柱
插拱

抹角拱
插

抹角拱
蜀柱
龙头形
45°插拱

正面出挑拱

② 顺义临河村出土东汉陶楼之抹角拱

③ 灵宝出土东汉陶楼上之抹角拱

抹角拱

④ 铜山洪楼汉墓画像石中之抹角拱

圖 71 戰國至漢斗栱形象示意

中常常見到，如北京順義臨河村東漢墓出土彩繪陶樓的第四層屋檐和河南靈寶出土東漢陶樓的望樓屋檐下就都是這樣的（圖 71– ②、③）。尤其是靈寶陶樓，其四十五度插栱也作龍頭形，其上也有蜀柱，更與這案上斗栱的形式全同。此外，一些東漢畫像石上常把四阿或攢尖方亭畫成一角柱承一斗二升斗栱，也是這種做法的正投影圖，只是櫨斗抹角栱直接放在角柱上沒有用插栱而已（圖 71– ④）。過去一般認為這是東漢時流行的做法。這件四龍四鳳方案的出土，把這種做法的年代提早了四百多年。從案上斗栱的栱身曲線、栱頭抹斜與枋平行和斗下有欹並墊皿板的情況看，這時對斗栱已有一套成熟的做法和藝術加工，說明斗栱出現時間要早於此相當久。這就使我們對戰國時建築構架和斗栱的發展有一個和過去不同的新認識。根據這件龍鳳方案，我們完全有理由認為王堂建築的挑檐構造基本上應是這樣。這種斗栱做法的最大特點是從柱身挑出，承托挑檐檁。它和後代的斗栱不一樣，不用在柱頭上，也和柱頭上的額、檁、梁等構件不相連屬。

綜合上面對王堂建築的大小和形制的種種推測，大體上可以畫出三種不同形式的王堂的想像圖。其一是王堂為二層台榭，台頂的堂面闊六間。呈四阿頂的形象（圖 72）。其二是王堂為三層台榭，用飛陛登台的形象（圖 73）。此時台頂上堂的大小和形制與二層台榭時基本相同。其三是王

堂為三層台榭，用納陛登台的形象。此時台頂的堂小於前兩者，面闊五間。在三種想像圖中，以用納陛者較為複雜，在探討過程中曾繪製剖面想像圖以檢驗它在技術上的可能性（圖74）。另外，當王堂為三層台榭時，其二層迴廊除可能是一圈直廊外，也不能完全排除它會像西漢明堂和王莽九廟那樣，在迴廊四角加角墩。因為角墩從構造上説，一是加固上層台的四角，二是從兩端抵住本層各面的廊子，使廊子的左、右、後三面都嵌入夯土墩中，以保持廊子木構架的穩定。這是木構架還不成熟，靠構架本身保持房屋穩定還不夠時的必要做法。既然西漢時還是這樣，戰國時就更有可能了。如有角墩，則台頂四角上也可能隨之凸出一些，墩頂上還可能有小亭子，起望樓那樣的防衛作用。這時台頂建築就可能是中間一座高大的方堂，四角四個小亭子（圖75）。

由於一號墓夯土頂部建築遺跡不存，上面關於台榭層數、堂的形制構造部分都是據參考材料推測的，圖也是想像和示意性質的，只是從現在所能看到的很少的台榭建築的形象和構造資料推測它在技術上的幾種可能性，還不能確指為哪一種。限於戰國建築史料的缺乏和筆者的水平，這種推測不可能全面，也難免有錯誤。它的真實面貌還有待於對其他的中山國王陵的發掘才能逐步了解清楚。但僅僅從這種大致的推測中也可以看到，這座王堂不論在體量

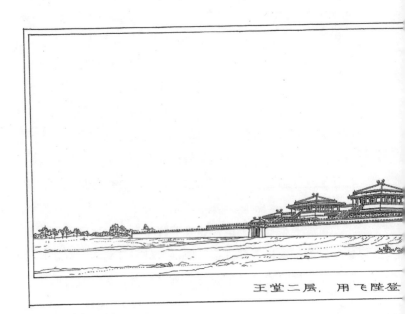

王堂二层．用飞陛登

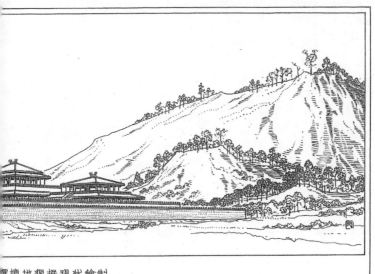

周圍境地猶据現狀繪制.

圖72　中山王陵想像復原圖示意一

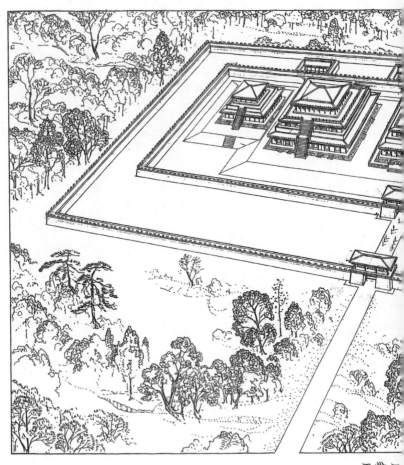

王堂三

中國古代建築概說

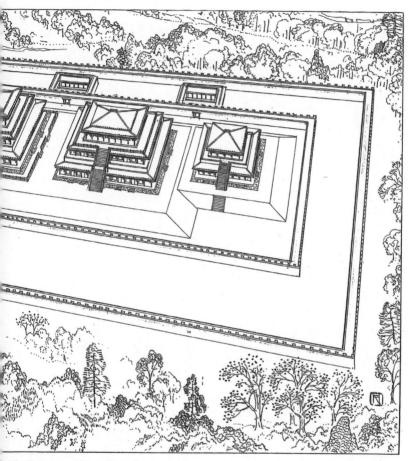

階登上. 王堂面積較大

圖 73　中山王陵想像復原圖示意二

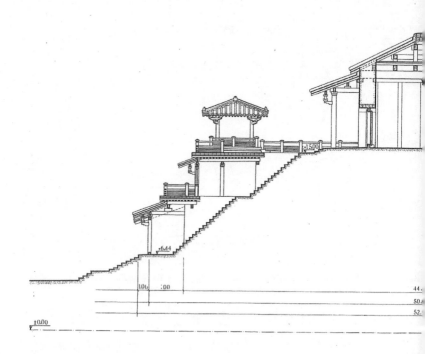

中國古代建築概説

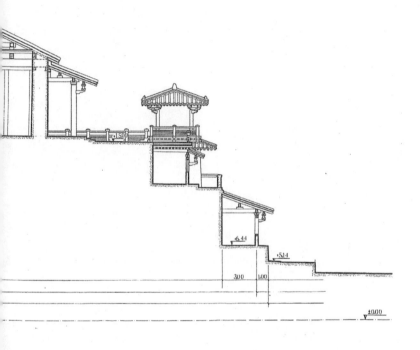

圖 74　王堂剖面想像復原圖示意

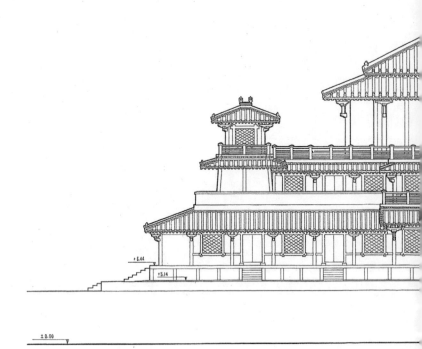

+ 6.44

+ 5.14

± 0.00

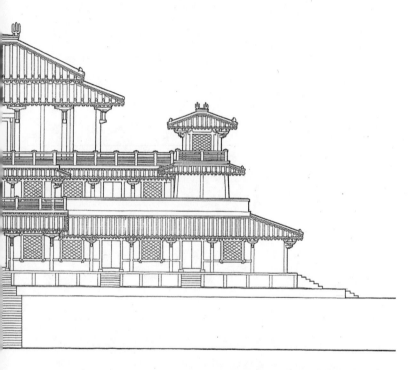

圖 75　王堂立面想像復原圖示意

宏大上，還是在構造複雜上，都大大超出了我們過去對戰國建築水平的估計。

關於王堂和它下面的墳丘的關係。就簡報所發表的一號墓南北剖面圖分析，王堂南面散水以南至封土南端長約二十五至二十六米，略呈一平一坡，如沿現狀平坡結合處畫為一平一坡，則坡面水平長度為十二點五米，合五十尺，但平的部分則略長，與銅板上規定略有不同。頗疑在王堂之下、散水之外另有一層台基，以使王堂略高於兩後堂，以示區別。如果是這樣，則這略長的部分（約四米）應即這層台的寬度，而其下平的部分仍為十二點五米，也是五十尺。由此可知，迴廊以外的封土，在簡報中稱為第一台階的，就是兆域圖中的「丘」，第二、第三層台階則是王堂台榭的夯土台。

（三）陵園按計劃建成後的全貌

從中山國王陵區發掘前的外景照片中可以看出，兩墓上夯土台基的形狀和大小都很近似。承發掘工作負責人劉來成先生見告，二號墓迴廊面積與一號墓相同，但其迴廊地面標高稍低，相當於一號墓散水標高，出土瓦多為一般戰國小瓦，素面半圓瓦當。據此可知，二號墓迴廊地面標高為正五點一四米，用小瓦，與一號墓相同。

二號墓是兆域圖中的哀后墓。圖中所畫王后堂注明規格與它全同。可知原設計是以王響與二后墓為主，三座堂東西並列，王堂居中，又比二后堂高一點三米。兆域圖上兩側還畫有夫人堂及口堂，各方一百五十尺。它的建築要比王堂及后堂低小。如果王堂、后堂是二三層台榭，則夫人堂應至少比它低一層。

據兆域圖所繪，這五墓建成後，各堂下的墳丘將是連為一體呈凸字形的。其邊緣位置都有明確規定，僅高度未提及。現遺址一號墓的散水和二號墓迴廊地面同高，為正五點一四米。因為二號墓迴廊地面應稍高出墳丘上平台，所以這建成後連為一體的墳丘丘頂標高將低於正五點一四米。這樣，在王堂散水之外，也還會出現一層矮台基。墳丘的邊緣據兆域圖所載應為斜坡，王堂四周坡寬五十尺，夫人堂處坡寬四十尺。如果斜坡坡角一致，則夫人堂處墳丘高度將低於王堂，為其高的五分之四。這樣，整個墳丘可能分為兩個高度，中央三堂部分高，兩側各一小堂稍低。

兆域圖上在墳丘之外畫有兩道圍牆，牆厚未標出，據前文推算可能厚三十尺。內圈牆叫內宮垣，外圍尺寸為 1540（尺）×520（尺）。外圈牆叫中宮垣，外圍尺寸為 1900（尺）×885（尺）。從牆厚三十尺看，它應是城牆，上有垛口。兩圈牆都只在南面正中開門，門畫作豁口，兩旁突出牆垛。因為只是設計圖上的標誌，未曾建造，無遺址可以驗證，故可

以把它看成闕，也可以看成是城門。從牆厚三十尺看，是城門的可能性更大些。

兆域圖上在內宮垣的北牆上畫四座門，門內各畫一個方框。兆域圖上的表示方法是房屋只畫方框，不畫門，只有圍牆上才畫出門，所以這四座方框是表示四座方一百尺的庭院。四院內分別標明為「口宗宮」「正奎宮」「執口宮」「大口宮」。它只是在圖上標出位置，院內建築物未畫出。這四座宮的用途還不清楚，既然墓上有堂，估計有可能與儲藏死者遺物有關。

這就可以大致推測出這座陵園如果按原設計方案建成後的全貌。它的總平面為橫長方形，有兩重城牆，牆南面正中開門；牆內為凸字形墳丘，四邊呈斜坡狀；丘頂中部橫列三座方二百尺的巨大的台榭為一組，三者體量相等，中央一座台基稍高，用瓦及裝飾較考究，是中山王𰀲的堂，兩旁為其后的堂，三堂可能都是三層台榭；兩后堂外側稍後是夫人堂及口堂，建在凸形墳丘的兩翼上，方一百五十尺，小於王及后堂一倍，可能是二層台榭；墳丘及北內層圍牆上開四座門，門內為方一百尺的庭院，院內建有房屋。整組建築輪廓方正，有明確的中軸線，王堂居中，其餘左右對稱佈置，建築的高度和體量遞減，達到了中心突出，主次分明，可以看出這時從單體建築設計到群體佈局都已達到較高的水平。

這種上建有堂的墓葬在商代就出現了。1953年在安陽大司空村曾發掘過三座建築遺址，一座東向，下壓三個墓，另兩座下各壓一個墓[1]，應即是墓上的堂。1976年在安陽小屯發掘的五號墓（婦好墓），墓上也有堂遺址，東向，東西進深二間，其南端已毀，估計南北面闊三間或三間以上，階下四周有夯土柱基，表示有一圈廊廡。[2] 據發掘報告，婦好墓屬武丁時期，約當公元前13世紀後期至公元前12世紀前期，可知至遲在此時已出現有建堂的墓葬了。這四墓的堂的特點都是在墓穴填至地平後即壓墓口夯築房基，基上立柱建屋，沒有高出地面的封土。中山墓墓穴平面中字形，上建有堂，應是商代這種葬制的延續和發展。在已發掘的戰國墓中，除中山王嚳墓外，1950年發掘的輝縣固圍村三大墓上也建有堂。據發掘報告稱，墓地廣袤約六百米，中心隆起為平台式高地，四邊斷崖，高出兩米餘，或有版築留存，好像是一座城基，所以有共城的傳說。墓地中心東西三墓並列，上建有堂，中間一墓最大，堂基方二十六米，分為七間，兩側二墓的堂基方十六米左右，分為五間。[3] 這三座

① 馬得志、周永珍、張雲鵬：《1953年安陽大司空村發掘報告》，《考古學報》第九冊，1955年。

② 中國科學院考古研究所安陽工作隊：《安陽殷墟五號墓的發掘》，《考古學報》，1977年第2期。

③ 中國科學院考古研究所：《輝縣發掘報告》，第二編固圍村區。

堂中間無夯土心，是單層建築而不是台榭。根據報告所附平面圖，我們也可以畫出其平面想像圖（圖76）。它也有圍牆、大而低平的墳丘和東西並列的堂。把它和中山王嚳墓進行比較，除規模大小不同外，其餘都是極為近似的。這些材料串聯起來，可以大體上看到商、周以來這類墓上建有堂的墓葬的發展情況。平山二墓是中山王和后的陵墓，輝縣三墓是魏國王室墓，二者在圍牆重數和堂的層數的差異，可能對了解戰國中後期不同等級的葬制具有參考價值。

過去，我們從《周禮·春官·塚人》中，知道先秦時陵墓已有圖。這塊兆域圖銅板的出土，使我們第一次看到這種圖的實物。這圖上除墳丘尺寸外，更多地表現了陵園建築的情況，也可以認為它實際上是迄今所看到的我國最早的一幅建築圖。因為圖中建築並未全部建成，準確地說，應是我國最早一幅建築群組的總平面規劃圖。通過前面的探討，可以看到它是了解當時建築情況、建築設計和製圖技術的重要實物，圖上所注尺寸又是了解中山國尺度的重要資料。

1. 建築技術方面。

其一，它表明當時的重要建築在施工之前要有初步的規劃設計，並且還需要經過批准。銅板上的王命稱：「有事者官圖之，進退□法者死無赦。」這說明一經批准就要按原設計施工，有變動需經主管官員研究，不能擅改。

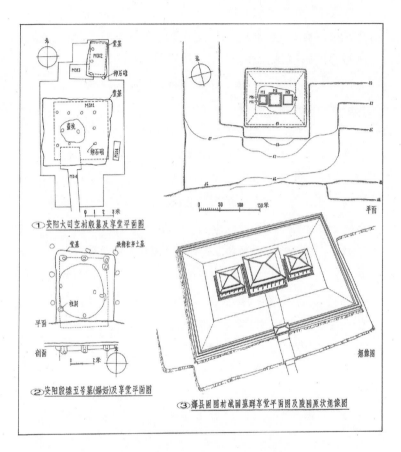

① 安陽大司空村殷墓及享堂平面圖

② 安陽殷墟五号墓(婦好)及享堂平面圖

③ 輝县固圍村魏囯墓群享堂平面圖及陵園原状想像圖

圖 76　商周墓上建享堂平面及想像示意

其二，儘管兆域圖上只標出建築物的位置和尺寸，但以圖中大小建築的位置安排與二墓範圍的尺寸、標高相對照，還是可以看出這時的建築群組佈置已有明確的中軸線，並已掌握用建築物的體量、標高和對稱的佈置來突出主體的方法，反映出這時的單體建築和建築群組的設計都已有一套較成熟的手法，有較高的水平。

其三，兆域圖標出建築物和各建築間的距離單位兼用尺和步。其規律是凡人工構築物如建築和墳丘的長度都用尺計，堂與堂間距離因為諸堂都建在人工築成的墳丘上也用尺計，而墳丘與內宮垣間的距離和內宮垣至中宮垣的距離，因為是在原野上度量即以步計。《周禮·考工記·匠人營國》記載，那時計長度的單位是「室中度以几，堂上度以筵，宮中度以尋，野度以步，塗度以軌」，即按不同位置和地段使用不同的長度單位。銅板上的情況和它近似，只是相應部位所用長度單位不同而已。銅板上尺和步的用法表明，在施工中對建築物的尺寸可能要求的精度高些，對自然距離的尺寸可能要求的精度低些。

其四，《周禮·天官·內宰》曰：「內宰，掌書版圖之法。」鄭玄注：「圖，王及后、世子之宮中、吏官府之形象也。」由此可知除兆域有圖外，王宮、后宮、世子宮和官府也都有圖。銅板兆域圖的時代與《周禮》成書時大體同時，所以根據它也可以大體上推測當時宮殿、官府諸圖的情況。

再進一步推想，在《周禮·考工記·匠人營國》中載有王都、世室、明堂的制度，都記有簡單的尺寸，估計當時的王都規劃和宮室、官署在建造時也是有設計圖的。這幅兆域圖的出土為我們了解戰國時代建築群及城市圖的情況和製圖技術水平提供了重要實物資料。

如果把兆域圖與王堂遺址及幾座中山國墓葬出土文物結合起來考慮，除上述圖中所反映出的重要內容外，還可以看到下面幾點：過去認為是東漢特點的斗栱做法在這時已經出現了；唐、宋以來木結構上慣用的主要連接榫卯之一「螳螂頭」，此時也在使用了；帳構上表現出的精巧的構架方法和結合方式，間接地反映出當時建築技術的發展程度；高質量的模壓花紋的瓦件和雕刻精美的石片表現出建築裝飾的較高水平。所有這些都大大地超出了我們以往對戰國建築的認識。中山國只是戰國時一個小國，其水平已是如此，可以想見秦、楚、齊等大國應更高於此。這些重要的發現不僅豐富了我們對戰國建築的認識，同時也向我們提出了新的課題，即重新估計戰國建築的發展水平。與經濟上的較大發展及文化思想上的百家爭鳴相應，戰國時期的建築肯定是有輝煌成就的。

2.尺度方面。

兆域圖上注明了陵園各部分的尺寸。現存的兩墓及其上的堂遺址是圖中的王𡐫墓和哀后墓。兆域圖出土於王𡐫

墓，應是營造王�墓時所製，故王�墓尺寸當和圖上尺寸一致。哀后墓下葬在前，其尺寸應是紀實的數字，而它與王�墓間的距離也當與圖相合。所以把遺址的尺寸和圖上所標的尺寸對照，就可以大致推知中山國尺的長度。

從前文可知，一號墓王堂遺址有三個尺寸，即迴廊後壁方四十四米、檐柱中線方五十米、台基邊緣方五十二點六米。兆域圖上標明王堂方二百尺，故上述三個尺寸必居其一。

現已發現的戰國尺長度多在二十二點七厘米至二十三點一厘米左右。如以迴廊後壁方四十四米為二百尺。則一尺合二十二厘米，比已知戰國尺長稍短。如以迴廊檐柱或台基邊緣五十米或五十二點六米為二百尺，則一尺合二十五厘米或二十六點三厘米，又比已知戰國尺長出較多。這三個數字如僅就與已知的戰國尺長度相近而言，似以二十二厘米合一尺為宜。

但就遺址而言，王堂是台榭建築，現存迴廊後壁是台榭的第二層台的側壁，其下第一層台上建有迴廊，其上台頂建有整座台榭建築的主體——堂。所以，這座建築的尺度如以主體計應指台頂的堂，如以佔地面積計應指迴廊外檐，無以迴廊後壁計數之理。但台頂的堂比迴廊後壁更小許多，以迴廊後壁為二百尺已稍小於已知戰國尺長，故實際上不可以台頂的堂計。這樣，王堂方二百尺的最大可能性是指迴

廊外檐了。外檐有檐柱中線方五十米和台基邊緣方五十二點六米兩個尺寸。唐、宋以來木構架房屋平面尺寸多指柱中線，但先秦、兩漢的台榭及夯土承重牆房屋如何計算，現在還不清楚。從禮制中可知，一般室內度以几、筵，是按室內淨寬計；室外庭院度以尺、步，自堂廉開始計算。堂廉即台基的側面，在遺址中為五十二點六米。很可能在這裡以檐柱中線方五十米為二百尺，以階的側面計算二墓享堂間的距離一百尺，由此推知一尺長約二十五厘米，一步長五尺，合一百二十五厘米。

這樣，我們就得到一個與已知的戰國尺長和尺步折算關係完全不同的尺度關係。其中一步長五尺是從銅板上標出的數字推得的，應當是可信的；但一尺合二十五厘米是從遺址上的三個尺寸中根據建築物計算長度的慣例推定的，因為它和已知戰國尺長二十二點七厘米至二十三點一厘米相差過大，還需要進一步證實。這在遺址中還有一個驗算的可能性，即兆域圖上注明王堂及后堂間距離為一百尺。現哀后墓正在發掘，如一號墓與此墓的迴廊台階邊緣間的距離在二十五米左右，則可確定中山國尺長為二十五厘米。

從歷史上看，尺和步的折算關係在逐漸變化，每步含尺數不斷減少。這是因為尺長儘管說是積黍而成，但實際上是人為規定的。為了不斷加重租稅，尺在不斷加長。但步除作為尺的擴大單位折合一定尺數外，還應和人步的平均

值相差不太遠，因為有時草測就用步來計量。故當尺逐漸加長到所折合的步與步跨平均值相差過大時，就只好改變步尺的折算值。歷史上隨著尺長的增加，儘管每步的長度也在逐漸增加，但每步的含尺數由八尺減到六尺四寸、六尺，再減到五尺，尺愈長則每步含尺愈少。根據這種變化情況，既然中山國一步長五尺，為求其步長與正常步跨相差不過大，其尺長大於一步長六尺的長度是有可能的。

附記：本文在撰寫過程中，承發掘工作負責人之一劉來成先生介紹了遺址的情況，提供了一些數字，並對文稿提出寶貴意見，謹致謝意！

附錄　對建築歷史研究工作的認識

　　在我國用現代建築學的方法研究中國建築史始於 20 世紀 30 年代梁思成教授、劉敦楨教授主持的中國營造學社，至今已有七十年的歷史。新中國成立以後，各大學相繼設立建築歷史教研組，東南大學、清華大學、同濟大學、重慶建築工程學院等院校的建築系還先後設立了專門的研究室開展教學和研究工作。1958 年建築工程部建築科學研究院（簡稱建研院）成立建築理論與歷史研究室（簡稱歷史室），聘請梁思成教授、劉敦楨教授為主任，開展研究工作，並在東南大學建築系設立分室，這是由建設部設立研究建築歷史的專門機構之始。「文革」前夕歷史室解散，1973 年又在新的建研院內重新組建。以後隨著機構的變更，先後為中國建築技術研究院和中國建築設計研究院的建築歷史研究所（簡稱歷史所）。

　　建築歷史研究所（室）在設立後的四十餘年裡，與全國各兄弟單位協作，做了大量調查研究工作，收集到大量建築

史資料，取得一些重大研究成果，也有很多經驗教訓，並通過不斷的工作逐漸深化了對本學科的內涵、特點和發展的理解。下面僅就個人在歷史所四十餘年工作的經歷談談對建築歷史研究工作的認識，與同行互相探討。

一、學科簡介 —— 對建築歷史學的認識

（一）建築歷史學的性質和作用

（1）建築歷史學的性質。人類進行建築活動的目的是為自己創造生活和工作的空間環境。首先，它要受所在地的自然和地理條件的影響和制約，並由此逐漸形成與之相適應的建築方法和技術；其次，人類生活在社會中，故建築活動又要受特定社會條件的制約。這樣，研究人類建築活動的建築學就是兼有工程技術性和社會性的二重性的學科，在社會性中，文化傳統和藝術要求佔有重要地位。建築歷史學是建築學的一個重要分支學科，研究建築活動和建築學的歷史，當然也兼具技術性和社會性。

（2）建築歷史學的作用。《中國大百科全書‧城市‧建築‧園林》卷《建築學》條說：「建築歷史研究建築和建築學的發展過程及其演變規律，研究人類建築歷史上遺留下來

的有代表性的建築實例，從中了解前人的有益經驗，為建築設計汲取營養。」建築史研究的成果既是對古代文化遺產的這一重要部分的整理和弘揚，對古代工程技術和建築藝術成就與發展規律的總結，也可從多方面為當代建設提供有益的參考借鑒。

（二） 建築歷史學的特點

建築歷史學同時還具有歷史學的特點。簡化地說，歷史學需要研究和解決「是甚麼樣」（即把握史料、史實）和「為甚麼是這樣」（即探索發展規律，形成史論）兩個層次的問題，而把握史實又是形成史論的基礎。建築歷史學也同樣如此。它首先要盡可能全面、準確地把握建築史實（包括實物與文獻），解決古代建築「是甚麼樣和怎樣建造」的問題；然後分析、研究史實，探討它是如何在具體的歷史條件制約下形成這些特點、取得這些成就的，了解其歷史發展的必然性，再進而探討其發展規律，總結經驗教訓，解決古代建築「為甚麼會是這樣」的問題。只有在掌握史實的基礎上，深入分析古代建築特點和傳統形成的時代、地域、技術和文化諸方面的背景，理清建築發展的進程和歷史規律，才能既從文化遺產的角度總結歷史成就，又能從專業和歷史經驗角度對當前建設工作起參考、啟發和借鑒作用。

但是了解和掌握史實是由人進行的，對史實的認識也有逐步深入的過程，見仁見智，必然帶有主觀因素，而對歷史特點和規律的歸納總結更是個人的主觀認識。所以，我們對建築史的認識始終是相對的，隨著研究的逐步深入，會不斷充實或修正我們的已有認識，使之更加接近建築發展的實例過程。因此，從這種意義上看，在建築歷史的研究中，從對史實的研究到進一步歸納總結歷史規律的階段性循環過程要一直進行下去。

二、發展歷程

從我國研究建築史的七十年歷程看，至今大體上已經歷了三個循環漸進的階段，從發展現狀看，隨著新史料的不斷發現、研究範圍的逐步擴大和深入，新的循環漸進過程還在繼續下去，必將取得更大的成果。

（一）第一階段

20 世紀 30 年代初，中國營造學社在梁思成、劉敦楨兩位學科奠基人領導下，先從掌握史實開始，調查精測了大量各類型的重要古代建築實例，發表了大量調查報告和研究論文，收集和研究了豐富的文獻史料，基本理出了唐以後

建築發展的脈絡和設計方法、規程。此期間的總結性成果體現為 20 世紀 40 年代中期梁思成教授所撰《中國古代建築史》和對「清式」「宋式」設計方法、規範的研究。這是研究中國建築史的第一階段，也是從掌握史料到形成史論的第一個循環。

（二）第二階段

新中國成立以後至「文化大革命」以前。可分為前後兩個時期，前期是醞釀階段，後期是大發展階段，通過全國性協作，取得很大成就。

（1）前期。新中國成立以後，劉敦楨教授早在 1952 年即在南京工學院建築系成立中國建築研究室，清華大學建築系也設立以梁思成教授為主任的建築史編纂委員會，開展建築史研究工作。此期間，在全國文物普查中發現了大量重要古建築和完整的古村鎮民居群，在配合基建進行的考古發掘工作中，也揭示出很多歷史上名都和重要建築的遺址。同時，隨著大規模建設的進行，開始提出了在新建設中如何保護建築歷史遺產並從建築傳統取得借鑒的問題。面對新的情況和要求，自 20 世紀 50 年代中期以後，即開始擴大調查研究範圍。劉敦楨教授指導其助手們調查新發現的數座長江以南重要宋元建築，和徽州明代住宅、閩西永

定住宅、浙東村鎮民居等，填補了建築史的重要空白；他本人在此基礎上撰成《中國住宅概説》，並重點進行了蘇州園林的專門研究。清華大學建築系則由梁思成、劉致平、趙正之、莫宗江四位教授進行中國古代建築史的編寫工作。同濟大學進行了蘇州舊住宅研究、重慶建工學院進行了四川的民居祠堂研究等，數年間，在城市、村鎮、民居、園林、裝飾、宗教建築、民族建築諸方面都做了大量工作，拓展了學術視野和研究領域，取得了很豐富的史料和相應的研究成果。

（2）後期。原建工部建築科學研究院於 1956 年與南京工學院中國建築研究室合作，在北京設立建築歷史研究室，劉敦楨教授兼任主任。同年，清華大學建築系與中國科學院土木建築研究所合作，在清華建築系設立建築歷史與理論研究室，梁思成教授任主任。梁思成教授進行了中國近代建築史的研究，劉致平教授進行了民居和伊斯蘭建築的研究，趙正之教授進行了元大都規劃的研究，莫宗江教授進行了江南園林的調查研究；此期間，劉致平教授出版了《中國建築類型及結構》。1958 年春，清華研究室併入建築科學研究院建築歷史研究室，正式定名為建築理論與歷史研究室，由梁思成教授、劉敦楨教授任主任，這樣就再次出現了一個由兩位學科奠基人共同主持的、集中了一百人以上專業隊伍的全國性研究建築歷史的專門機構，並與南京工

學院（今東南大學）、同濟大學、天津大學、華南工學院（今華南理工大學）、重慶建工學院（今重慶建築大學）等高校的建築系進行大協作，開展建築史研究工作。

自 1958 年成立到 1965 年解散，建築科學研究院建築理論及歷史研究室存在的七年中間，在原清華大學、南京工學院兩個研究室工作的基礎上，對中國古代建築、中國近代建築、中國現代建築、各民族建築、中國傳統民居、中國古典園林、中國傳統建築裝飾、文獻中的建築史料、國外近現代建築諸方面進行了大量調查研究工作，取得了很大的成績。

其中成就最突出的是，自 1958 年起，在當時的建工部、建研院等主要領導同志的大力支持下，由劉敦楨教授主持，以全國大協作的方式與全國高校有關專業和建設單位、文物部門合作，組成編寫組，首先在一年內編成並出版了《中國古代建築簡史》《中國近代建築簡史》兩部高校教科書和慶祝新中國成立十周年的《新中國建築十年》大型畫冊。然後，在劉敦楨教授主持下成立中國古代建築史編寫組，稍後，劉敦楨教授又代表建研院與蘇聯建築科學院合作，承擔《蘇聯建築百科全書》中的中國建築史部分的撰寫。後雖因中蘇關係惡化而中止，但以劉敦楨教授為主編的編寫組仍全力工作，七易其稿，在「文革」前夕基本撰成《中國古代建築史》的第八稿。此稿涵蓋了新中國成立前後已掌握的

建築史料和大量研究成果的精粹，組織同行專家反覆研討、論證，經過鑑定後再由劉敦楨教授修改定稿，是建築史學科建立三十餘年來成就的總結，代表了當時的最高水平。

在此期間，梁思成教授基本完成了《營造法式注釋》專著，劉敦楨教授基本完成了《蘇州古典園林》專著，陳明達工程師完成了重點研究單項古建築的專著《應縣木塔》。這些都是「文革」前本學科的標誌性重大學術成果，但在「文革」前都未能出版。

此期間，建研院歷史室和與南京工學院合作的南京分室進行了大量調查研究工作，在民族建築方面如新疆維吾爾族建築、西藏建築、內蒙古古建築，在地域建築方面如北京四合院、浙江民居、福建民居，在城市方面如南宋臨安研究，在建築裝飾方面如江南建築裝飾、北京和徽州明代彩畫臨摹，在園林方面如桂林風景園林規劃、蘇州風景園林規劃、北京北海實測，在宗教建築方面如中國伊斯蘭教建築、山西廣勝寺實測，近代建築方面如青島近百年建築、天津上海里弄住宅、中國近百年建築圖錄等，為學科的進一步發展開拓了廣闊的前景。通過大規模調查研究和編建築史的全國大協作，也培養了大量專業人才，並在全國各有關高等院校形成了多個學術研究中心，使建築歷史成為一門很受重視的學科。

但在極左思潮影響下，建築史研究也始終經歷著種種

風波，至 1965 年「四清」運動開始，建研院歷史室即被迫撤銷，到 1966 年「文化大革命」時，全國的建築歷史研究也全部停止。包括學科奠基人梁思成教授、劉敦楨教授和支持他們工作的前建工部部長劉秀峰同志、前建研院院長汪之力同志、前歷史所書記劉祥禎同志等都受到不公正的批判。自 1952 年至 1965 年，可視為是我國開展建築史研究的第二階段，是一個興盛發展時期，也是通過全國大協作，從掌握史料、進行大量專門史的調查研究、出現大量成果，到形成史論、編成新的建築通史的第二個循環。止於「四清」和「文化大革命」。

（三）第三階段

在「文革」後期的 1973 年，袁鏡身院長領導下的國家建委建築科學研究院決定恢復建築歷史研究工作。自五七幹校調回劉致平、孫增蕃，調入陳明達，他們都是這方面的權威專家，先從編寫兩本反映現代和古代建築成就的圖錄——《新中國建築》和《中國古建築》開始工作。稍後，有關院校和文物部門也都恢復建築史研究工作。此時學科奠基人梁思成教授、劉敦楨教授均已在「文革」中不幸去世，主要由他們的第一代、第二代弟子們從事工作。建研院的劉致平教授繼續增補所著《中國伊斯蘭教建築》，陳明

達先生進行《營造法式大木作制度研究》。對「文化大革命」中各地發現的很多古代建築遺物和考古發掘工作中發現的很多重要建築遺址和史料也都進行了專項研究；一些在「文革」前未完結的工作這時也進行了整理出版，如建研院歷史室出版了「文革」前完成的劉敦楨教授主編的《中國古代建築史》《浙江民居》等，南京工學院建築系出版了劉敦楨教授所撰《蘇州古典園林》，清華大學建築系出版了梁思成教授所撰《營造法式注釋》。對新史料的專項調查研究和對以前成果的補充、完善工作是此時期歷史研究工作的很重要部分，進一步充實了史料和專項研究的基礎。1983年，建設部成立中國建築技術研究院，原建研院歷史室成為中國建築技術研究院的建築歷史研究所。

在1980年至1995年間，建築史研究領域開展了三項很重要的工作，即編寫《中國古代建築技術史》《中國大百科全書·城市·建築·園林》卷和《中國古代建築史》多卷集。

《中國古代建築技術史》由中國科學院自然科學史研究室張馭寰研究員和南京工學院建築系郭湖生教授主持，建研院歷史室的劉致平教授任顧問，參加定稿，陳明達先生撰寫了很重要的「中國木結構發展」一章。這項工作彌補了長期忽視古代建築技術的缺憾，並為進一步研究開拓道路，以後陸續出現一些新的成果。

在《中國大百科全書·城市·建築·園林》卷中，中國

建築史是一個重要分支學科，建研院歷史室的劉致平、陳明達先後任主編，主持制定框架條目，組織全國從事建築史研究和教學的專家參加討論框架並撰寫條目。制定條目框架實際上起了梳理出建築歷史學的分類和層次、回顧過去的研究成果、發現需要進一步研究解決的若干問題的作用，而條目的撰寫則是對這些成果的總結和對存在的問題做初步的探索，對建築史學科以後的發展很有意義。

1986 年，在《中國大百科全書·城市·建築·園林》卷完成後，考慮到劉敦楨教授主編的《中國古代建築史》因文稿限制在十四萬字內，在史料的採擇和史論的闡發上都受到時代和篇幅的限制，實不能盡按劉先生之意發揮，且文稿完成於二十年前，而「文革」以來又出現大量新的史料和研究成果，故東南大學建築系潘谷西教授提出要新編一部建築史的建議，得到國家自然科學基金會和建設部科技司的支持，經反覆磋商，議定全書為五卷，每卷約一百萬字，仍取協作形式，由東南大學建築系、清華大學建築系及中國建築技術研究院建築歷史所共同承擔。至 2003 年五卷陸續出版。五卷本的《中國古代建築史》在寬鬆的學術環境和時限內進行工作，篇幅大為擴充，吸納 20 世紀 60 年代以後大量新的史料和研究成果，故在深度、廣度和理論及規律的探索上都有所前進。

在 20 世紀 90 年代初，又由中國文學藝術研究院發起，

由肖默、王貴祥等專家撰寫了《中國建築藝術史》，重點從建築藝術角度進行研究，也已出版。1996年初又出版了一些專史、專著，如賀業鉅研究員所撰《中國古代城市規劃史》和郭湖生教授的研究城市史的專著《中華古都》。

這幾部側重點不同的建築通史、專史的撰成，開闊了建築史研究視野，擴大了研究領域，可以看作是研究建築史的第三階段，也是第三個循環。

這是七十年間在建築史研究中進行的三個循環。在後兩個循環中，「文革」前的建築理論歷史室和現在的建築歷史所和東南大學建築系都起了很大作用，取得重要的成果。

三、研究內容 —— 建築歷史學的分類

和歷史學的分類相近，建築史除了重點探討發展規律形成建築通史外，也有各種專門史，從不同層面、不同角度更深入、詳盡地研究其特點和成就，提供更為具體的、專業化的參考借鑒，並成為通史的基礎。而大量的專項研究又是形成各項專門史的基礎。通史和各種專門史從縱橫兩個方向匯合交織，勾畫出建築發展的歷史全貌。

（1）各類型建築的專門史及專項研究。建築史的研究範圍包括城市、建築、園林，涉及很廣泛的內容。大到城市、村鎮，具體到各類型建築群組，如宮殿、禮制建築、官署、

陵墓、宗教建築、住宅、園林、商業建築等，既要從建築學的角度對其規劃、佈局、設計方法和工程技術上的特點和成就分別進行探討，也要從歷史發展的角度對其形成和發展演變過程進行研究，歸納出文字和圖像成果，在闡揚歷史文化的同時，也為當前建設提供參考和借鑒，這就形成研究城市、村鎮和各類型建築的規劃、設計和實施的專門史；對古代城市規劃、群組佈局、建築設計的通用方法、模數的運用、規範和法規的發展演進，建築藝術處理、建築裝飾的手法特點、建築結構、建築材料、建築施工技術、工具等方面也需分別進行專項研究，形成城市規劃史、建築設計史、建築裝飾史、建築技術史等各種專門史。

(2) 各民族建築史。我國是以漢族為主體的多民族國家，也出現過以少數民族為主體的王朝，各民族間的建築交流、融合，互相促進，形成我國古代建築豐富多彩的面貌。研究各民族建築史是了解古代建築形成和發展所必不可少的工作。

(3) 各地區建築史 (志)。我國地域廣大，自然和地理條件的差異，使不同地域的民風、習俗、喜好有很大的不同，導致各地在建築形式、建築構造、建築材料、建造方法上有很大差異，在歷史上逐漸形成若干各具風貌特色的地方建築區系。研究各區系建築的地方特色和形成過程，探討各區系建築之間的相互影響和它們與官式間關係的地

區建築史，也是掌握中國古代建築發展全貌的非常必要的工作，並可能對現在解決不同地域建築問題有參考借鑒作用。

(4) 不同時期的斷代史。中國古代建築活動的歷程往往與當時的國家的興衰、強弱和統一、分裂相應，也存在反覆出現的隔絕、交流和發展、停滯、衰落的階段性。研究建築在這些條件下的發展規律，這就構成建築的斷代史。

(5) 建築文化史。建築除具工程技術性外還有社會性。在建築的社會性方面，古代哲學思想、倫理觀念、禮法制度、文化傳統、藝術風尚、生活習俗、宗教信仰甚至民間迷信等人文方面問題對不同性質的社會中建築觀念、建築審美趣味的形成和發展的作用及對建築發展的影響和制約等，都可視為社會文化傳統與建築發展的關係。這些問題雖貫穿在各專門史中，但也應形成建築史中必須解決的重要專項研究，如建築思想史、建築美學史、建築藝術史等不同層次的專門史。

隨著研究的進展和認識的深入，這些專門史的內容還會有所增加。它們從不同的角度進行研究，是反映古代建築特點和成就的最具體、最直接的成果，也是形成完整、深入的建築通史的基礎。

(6) 中外建築交流史。我國與外域在建築間的相互交流和影響也是探討古代建築發展需要理清的問題，需要探討這種相互影響產生的條件、時代背景和作用。這方面的歷

史經驗可對如何吸納國外優秀建築成果以發展我國的現代建築有啟發和參考作用。也可以通過受影響國的實例來反推原生國的情況，如日本現存有若干反映中國隋唐特點的遺物，可經過分析反推我國當時建築的特點，填補史料上的空白。

(7) 建築通史。探討古代建築在不同歷史時期發展演變歷程的全貌，分析其發展的必然性和偶然性。它應是在上述各種專門史和專項研究的基礎上精練化，提升至理論高度，歸納總結出發展規律和共同的經驗教訓而形成的。它從整體角度弘揚古代在建築領域的成就，並以其歷史發展的規律性和經驗教訓為當代建設提供參考借鑒。

通史應是建立在豐富的史料特別是各種專門史的基礎上的，所以在具體工作中總是先對史料、史實進行一段專門研究，然後在此基礎上編寫建築通史；通過編寫建築通史總結前一階段工作成果，發現不足之處和新的問題，進而推進對各專門問題做進一步的研究。在建築歷史學的發展進程中，通史和各種專門史和專項研究是互相促進、交替前進的，每經歷一個循環就進入一個新的階段。

四、發展趨勢 —— 對建築史研究工作的回顧和展望

回顧七十年來研究建築史的經驗，基本規律是從掌握

史實（通過對實物和文獻的調查研究）到形成史論（通過編寫建築專史和通史）的階段性循環過程，到現在已經歷了三個階段。現在正處於下一個階段中的進行深入的專項或專門史研究、掌握新的史實，進一步發現新的問題、醞釀和發展新的理論認識的時期。在當前國家高速發展的形勢下，無論從總結歷史經驗為建設提供借鑒還是從保護民族歷史文化遺產來說，都對建築歷史研究提出了更高的要求。與之相應，這個學科正處於一個新的發展時期，目前很多高等院校都設立了相關的教研室或研究所，新的研究成果不斷湧現，很多取得碩士、博士學位的新生力量不斷湧現，很多論文取得開創性成果。在這種情況下，如能對這三個階段的工作進行回顧和總結，對其成就和不足進行有針對性的探討，總結經驗，必將對古代建築的發展進程、所取得的成就和歷史發展的規律性有更為具體和深入的認識，更好地完成時代賦予我們的任務。

對三個階段中已完成的建築史和大量研究成果進行分析，可以看到以下幾點。

（一）史料方面

就建築史料而言，總結前三個階段的工作，可以看到，除從歷史角度準確把握時代定位外，更重要的是應從城市

規劃學、建築學、園林（景觀）學的專業角度，對古代城市和村鎮的規劃、各類建築群和園林的平面佈局與空間序列、各類建築物的設計等，從工程技術、使用功能到藝術處理做綜合分析排比，探討其特點、成就和獨特體系的形成和發展進程，確認其在建築發展進程中的地位和作用。這些實而具體的成果除了成為建築通史的堅實基礎外，更有可能在認識傳統、借鑒傳統上為當代建設工作做出貢獻。包括建築歷史所和相關大專院校，近年很多同行在這方面取得成就，在城市、宮殿、禮制建築、地方民居建築、園林等類型，在木構技術、工藝、工具、施工組織等領域，在中西、中日、中國與東南亞的建築交流等方面，都有很多專著和論文發表，其中有些碩士、博士論文還具有填補空白的性質，表明研究隊伍和水平在不斷壯大和提高，是極可喜的現象。

但在整體上看，在數十年成果中，從歷史角度對實物的斷代研究成果較多，而從建築學、城市規劃學和園林學的角度進行的專門研究仍相對較弱，亟須做重點的加強。綜觀現在的情況，經過數十年的古建築普查工作，現存重要的古建築基本上均已發現，而一些重要建築遺址的考古發掘則尚需時日。這就是說，在近期已不太可能有新的重大發現，我們應把工作重點放在充分掌握已有的這些建築實物和史料，在此基礎上進行深入的研究。城市和房屋都是建

造成的，它的成就、特點，不論是工程技術方面還是建築藝術方面，最終都要通過量化的尺寸數據體現出來，故要深入地研究這些城鎮建築群和建築物，就必須有精確的實測圖和數據。目前情況是通過三代人數十年努力，已掌握了大量的圖紙和數據，可供我們進行綜合研究，但也還有相當數量的具有典型意義的古代城市、村鎮、大中型建築群組和建築物缺少精確的實測圖和數據資料，有待進行精密的調查和測繪工作。這是開展全面的研究必須解決的問題，也可以說是建築史研究工作的一個瓶頸，需要全行業的長期共同努力來解決。但實測需要大量財力、人力，實非沒有專項經費的高校和研究單位所能承擔，只有和國家的文物保護工作結合才有可能，而這又是可遇而不可求的，只有抓住一切機遇，才能逐步達到目的。

在文獻史料方面，已有一些綜合性專著出版，可以使研究者免去翻檢之勞，是很好的現象。目前很多古籍，包括《四庫全書》在內，已有電子版行世，便於檢索。不斷深入地發掘文獻史料，取得新的資料，對深入掌握建築史實極有助益，劉敦楨先生在這方面為我們樹立了榜樣。

（二）史論方面

如果從更廣的角度看，還可看到，儘管建築歷史學具

有工程技術和社會人文的二重性，又兼具歷史學的特點，但前此的研究工作中，就建築學方面說，又較傾向於工程技術而對建築的社會性和藝術性研究不夠；就歷史學方面說，則較傾向於史實的把握而對從整體角度探索歷史發展規律的努力不足；這也可以說是對具體的、實的問題——亦即表層的技術性問題研究較多，而對規律性的、虛的問題——亦即較深層的理論性問題探索較少。這是我們在建築史研究中的較薄弱之處。這固然客觀上是受過去歷史環境的影響，不欲觸及意識形態問題，有意無意地迴避所致，但久而久之，也就成為我們知識結構和研究視野的不足之處。因此，在今後的工作中加強對古代哲學思想、倫理觀念、禮法制度、文化傳統、藝術傾向、生活習俗、宗教信仰甚至民間迷信等人文因素對中國古代建築的形成與發展的作用的研究，探討它們如何影響中國古人的建築觀（拓展開來則是人居環境觀）、建築審美趣味的形成進而影響和控制古代建築的發展，是十分必要的。這將從另一個角度研究古代建築，使我們對影響古代建築發展的因素有更為全面的認識，進一步了解我國獨特的建築體系得以形成和長期延續的原因，把我們對古代建築發展的認識提升到理論高度。

如果考慮到在史實開拓上的困難，目前不失為對上述規律性、理論性問題進行深入研究的時機。近年一些同行在這方面已進行了一些工作，除前述的《中國建築藝術史》

外，還有郭湖生教授的《中華古都》、侯幼彬教授的《中國建築美學》等專著和若干從哲學、美學角度探討的專論及將外國近年在這方面的發展與國內現狀進行對照的研究等（包括一些優秀的學位論文），起了很好的開拓作用。繼續在理論和規律方面進行工作，充實以前研究中的薄弱環節，必將使建築史研究工作有新的更大的進展。就建築歷史所的現實條件和人員情況，目前也以開展這方面研究為宜。

建築界的共同任務是創作出有中國特色的現代城市和建築，以自立於世界建築之林，除吸收世界先進的建築成就外，也要借鑒歷史傳統，以形成自己的特色。聯繫到目前的建設情況，可以看到古今的差異之大，數十年的經驗也告訴我們，從形式上繼承建築傳統很少有成功的。但那些古代哲學思想、倫理觀念、禮法制度、文化傳統、藝術風尚、生活習俗、宗教信仰等人文方面對中國古代建築觀的形成、古代建築特色與傳統的產生與發展的作用和豐富的具體事例，卻無疑可對我們在當代的社會和文化條件下創造有中國特色的新建築有很好的啟發和借鑒作用。從這個角度看，加強這方面研究也是有現實意義的。

以上是個人的初步看法，很不成熟，願與同行共同探討，希望通過互相切磋，能提高我們對建築歷史研究的認識，共同完成時代發展在這方面對我們提出的新任務。

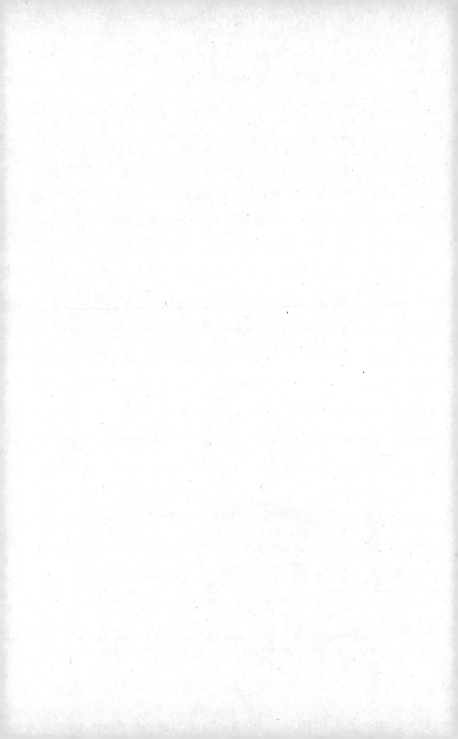

責任編輯	梅　林
書籍設計	彭若東
責任校對	江蓉甬
排　　版	肖　霞
印　　務	馮政光

書　　名	中國古代建築概説
叢 書 名	文史中國
作　　者	傅熹年
出　　版	香港中和出版有限公司 Hong Kong Open Page Publishing Co., Ltd. 香港北角英皇道499號北角工業大廈18樓 http://www.hkopenpage.com http://www.facebook.com/hkopenpage http://weibo.com/hkopenpage Email: info@hkopenpage.com
香港發行	香港聯合書刊物流有限公司 香港新界荃灣德士古道220－248號荃灣工業中心16樓
印　　刷	陽光彩美印刷製本廠有限公司 香港柴灣祥利街7號萬峯工業大廈11樓B15室
版　　次	2018年8月香港第1版第1次印刷 2022年3月香港第1版第3次印刷
規　　格	32開（130mm×195mm）256面
國際書號	ISBN 978-988-8466-87-0 © 2018 Hong Kong Open Page Publishing Co., Ltd. Published in Hong Kong